U0060210

名曲　民族管絃樂　九首

指揮與詮釋法
實務入門導讀

顧寶文／著

目錄CONTRNTS

鄭德淵教授序

　　寶文教授在他的教授休假期間，又完成了第二本指揮鉅著，令人佩服！

　　這九首經典的民族管絃樂作品，都是國樂人耳熟能詳的，大至專業樂團，小至業餘社團，都會演奏或欣賞到，因此本書的出版，一定對指揮者或演奏者，甚至聆賞者，有很大的幫助。

　　寶文教授的指揮課或合奏課，是令學生又愛又怕的課程，怕的是他精準又嚴厲的指揮，學生不能有稍稍地分心；愛的是，身處在沉浸式的樂團中，那種聲響的享受，是在舞台下或音響器材旁無法比擬的。

　　音樂不是只有一種說法或一個答案，但是寶文教授在數十年經驗累積的指揮與詮釋手法的導讀，一定提供了愛樂人士正確而實用的引導與參考。

　　祝賀寶文教授！

<div align="right">

鄭德淵

國立台南藝術大學中國音樂學系客座教授

</div>

葉聰教授序

　　萬分興奮地收到了寶文發來的最新「上課筆記」。但稍一讀就知這可是一本「含金量」極高的「筆記」（太謙虛啦！），更是寶文歷年來在民族管絃樂團指揮上苦心鑽研的結果。

　　首先他對九首華樂名曲作了詳盡的樂曲結構分析，這對我們的指揮同行們，特別是極其繁忙的專業樂團指揮們來說既是「當頭棒喝」，又是一劑良藥：無論你是多麼的忙，但完整的「案頭作業」實在是開排前必不可少的功課！除非迫不得已，在開排前10分鐘才去拿總譜，並心安理得地顯示「快速視譜能力」，是極不可取的！然後是他對指揮技術及排練技術的講說，特別是對指揮棒技術及身體運作的要點及各種要點的協調都做了非常細緻的設計及解釋。這對於目前極其缺乏准則及規律性的指揮專業（包括西洋交響樂，合唱，管樂團指揮）來說，無疑是有效的啟示。

　　希望此書能成為「故事的開始，而非結束」，將推動各位指揮同行們對指揮藝術與技術的規律化與合理化作進一步的努力！

葉聰

新加坡華樂團音樂總監

陳鄭港團長序

寶典籍 涵納當代國樂舞台的傳統氣韻
文精粹 積聚傳統音樂展演的當代教研

顧寶文博士承庭訓習樂，善彈琵琶、學貫中西，是一位以傳統音樂為根柢，接受完整、嚴謹管絃樂指揮訓練的國樂指揮家。寶文在舞台上風姿綽約，獲得簡潔細膩、精確沉著、情感豐富的佳評；長期任教國立臺南藝術大學中國音樂學系，授業弟子輩出、國際崢嶸、學藝雙馨，一直引領著當代樂壇風潮的趨向。

由於當代國樂團在組織營運、規模編制、形式內涵……，始終生氣蓬勃，猶然處於不拘一格的發展過程之中，因此，以國樂團指揮為議題的專業論著實屬鳳毛麟角，寶文教授甫於2021年出版《指揮的落棒與起棒—理論的、藝術的、效率的》（白象文化出版社），隔年即再出版本書《九首民族管絃樂名曲指揮與詮釋法實務入門導讀》，二本著作皆從豐富的教研實務中逐步積累，建構國樂指揮與樂隊訓練的論述體系，令樂界景仰企盼。

本書精選九首國樂經典樂曲，按照樂曲段落提出曲式的分析、音樂的感受與詮釋，以手把手模式提點樂隊訓練時應注意的細節，包含指揮棒法的技巧與內容，思緒清晰，文筆流暢，隨著指揮家的視角，便可自然無礙進入寬廣的論述，以及真誠動人的音樂世界，

寶文老師在此精彩奔馳，理性解讀指揮技法，感性傾瀉樂曲內涵，毫不藏私的完整公開壓箱寶。

　　如同寶文老師自己在序文所述，許多人是在沒有接受訓練、還沒準備好的緊急狀況下，拿起指揮棒「打鴨子上架」站上樂團的指揮台，以及樂器分組教練除了專注演奏的技術性教學之外，諸般的音樂工作者與資深的愛樂者都渴望全面性認識樂曲，獲致全方位掌握樂隊的知識，以增強教學與聆樂過程的整體效果。因此，這本專著不只是專業指揮家的手記，也是適合每一位國樂學人深度參與樂隊合奏的案頭祕笈。

　　感謝，顧寶文教授的專著宏文，為國樂發展帶來智慧的滋養。

<div align="right">

陳鄭港

台北市立國樂團團長

</div>

孟美英團長序

　　非常榮幸能夠拜讀顧寶文老師的新書《九首民族管絃樂名曲——指揮與詮釋法實務入門導讀》，顧老師雖自謙爲筆記，實可堪稱爲現今社團指揮的寶典！不但可以引領排練的效率提升，更可使排練效能趨臻完美！或許每個人有自己獨到的詮釋法，但此書確實如北斗星的光芒，照亮著正確的方向！

　　之前帶團，身爲指揮，時常自我惕勵，當手握住指揮棒時，其實有很多手指頭正存疑的指向自己：指揮預示是否明確？意念想像詮釋是否統一？拍點是否穩定？強弱層次是否分明？情感傳遞是否具感染力？而這本書有顧老師不藏私的提點，答案盡在其中，細膩而清楚完善！實在精彩可貴！

　　讀完此書，深感顧老師「播下種子 盼成林」之美意，更感佩其教育家的胸襟，爲國樂的未來寄望弘遠!!相信新書出版，讀者會獲益良多，沉潛思考進而指揮功力大增！

<div align="right">

孟美英

桃園市國樂團團長

</div>

黃光佑團長序

　　國樂的指揮宇宙，是多層次且複雜的，除了指揮法、曲式、和聲、對位……等理論的實際運用外，對豐富的素材、複雜的樂器法及廣泛而深厚的文化底蘊之涉獵及內化，更是長遠的功課，越是投身其中，越是感到自己的渺小及恐懼。

　　寶文博士的大作，無疑是國樂指揮者的救贖！除了對技法、作品以他深厚的學術能力及實務經驗清晰地說明、分析外；作者文字敍述能力的強大更令人如同閱讀文學作品般，愛不釋手！

　　本書除了內容對讀者的幫助之外，更能感受寶文教授強烈的「使命感」；激勵我們學習在面對「國樂指揮」時應具備的精神及態度，自我鞭策，堅定努力！

<div style="text-align: right">

黃光佑

臺南市民族管絃樂團團長、指揮

</div>

廖元鈺指揮序

眞是莫大榮幸於顧老師的大作添序，身爲顧家班子弟，敝人會多那麼點說服力爲這本新書美言幾句，也能藉此回顧那段在顧老師麾下的學習歷程。

顧老師的教導如同第一本出版書籍的標題——理論的、藝術的、效率的，而這本《九首民族管絃樂名曲——指揮與詮釋法實務入門導讀》一書，除了承接第一本書籍的理論、藝術、效率以外，更將如何實踐用最寶貴的經驗分享給所有學習者，內容的述說如同上課卽景般，無論是理論上的學習或是指揮樂團的技巧，都可以在這此書上習得。

如果說指揮是音樂中的魔法師，經由手勢的揮灑流動，能將抽象無形的音樂，使其產生情感上的變化，那麼可以把這些情感語言解密，並記錄下來成爲眞正的文字，那我們就太有福氣了！顧老師在這本書中所寫的詮釋，每一顆音符的琢磨，都是身爲「指揮」的第一視角，而需要承擔這樣的角色，需要精深的樂底、清晰的條理、開放的心胸，相信透過顧老師的文筆帶領下，能夠邁向更專業的領域。

本作將會是國樂指揮的新里程碑，一直以來傾心於顧老師在教學上的熱忱與奉獻，引領整個樂界邁向國樂的新紀元。預祝恩師新

書出版——走遍群山、深根世界，引導指揮學習者們一條康莊大道，新書出版必能讓更多人受益！

廖元鈺

四川交響樂團常任指揮（駐團）

曾維庸指揮序

我想我一輩子不會忘記當年在顧寶文教授的指揮下，眼睜睜見到魔法的那一刻……。那迷人的風采，音樂就像瀑布般自然的流露，在那充滿魔幻的雙手之中，時間好像凝固了，人也醉了。

有幸在求學期間遇上恩師顧老師，在南藝大追求音樂的期間是老師使我深刻體會到指揮藝術的魅力所在，從副修一路到主修，在老師的幫助下一步步走向目標，我想老師的教育對我們來說是永遠最珍貴的寶藏，至今如此，將來亦是。顧老師對於國樂指揮的方法是站在西方管絃樂指揮的基礎上加入中國音樂美學及哲學的極高藝術結晶，要在中國「留白」的美學中，提煉出一套「說得明白」、「看得清楚」的指揮法，相信絕對是難上加難，但每每我們都能在老師的指揮課裡從效率的方法中同時感受到美學的意涵以及實務操作的高效達成率。

老師謙虛的用「筆記」來形容這次出版，但在我閱讀完這本著作後，其實是扎扎實實的又再次震撼了我。畢業多年在職場面對了不同新、舊作品，執行的同時都一再思考著指揮必須顧全的點、線、面，我經常懷疑到底該怎麼做才能使樂隊發出理想且動人的聲音，每當我卡關的時候我都會回憶起顧老師的話語，然而這些話也都不藏私的分享在這本著作的每個角落，理性地解讀指揮語法，感性地面對作品內涵，老師的指揮美學包羅萬象，又獨樹一格。

本書提及了九首國樂著名樂曲，其中包含了民族管絃樂合奏以及協奏曲，首首都是經典中的經典，亦是相當難指揮、駕馭的作品。這些樂曲除了在意境以及速度上有非常多變化之外，曲中對於中國藝術中的「氣」與「韻」也是相當的要求，難以想像該如何以純文字的方式解構藝術作品後面的宏偉世界，但當打開這本書開始慢慢品味後，就能在老師的筆觸中豁然開朗，書中一路帶領我們從精神層面拆解到演奏實務面向，這就像是神奇的魔術師難得的解密，令人興奮又著迷。

　　無法不再佩服顧老師對於藝術的執著，對於國樂教育、國樂指揮發展的熱忱與貢獻。相當榮幸能在書中寫下短短的序言，更是感到自己有福能與老師一起追隨無上的藝術之道。這本書就如同一顆種子，而我們已經可以預見在不遠的將來將會在各個舞台上枝繁葉茂，百花齊放。

<div style="text-align:right">

曾維庸

台灣愛樂民族管絃樂團音樂總監

</div>

林亦輝指揮序

　　一位指揮家須能藉由豐沛的神情與細膩的手勢，呈現藏於音符背後之寓意，給予音樂家及觀眾一場豐富的心靈的盛宴。

　　幸運的是，於南藝大我遇見了這樣的指揮家——我的恩師顧寶文教授。

　　於指揮時不苟言笑且重視紀律，舉手投足精確地掌握速度與時間，將感性的思維調以理性的計算進而傳遞予全體，對音色的要求一絲不苟，一切的堅持皆是不放過「細節」的精神與對音樂「謙遜與尊重」的態度；於教學上無微不至地叮嚀與提攜是他低調的一面，於休假期間老師仍耐心地以指揮角度修正我的演奏，種種集訓老師可說費盡心力，在音樂這趟無盡且艱辛的旅程上，老師的指正及支持，如引領我們的一盞明燈，使我們能筆直地邁步追尋夢想。而能將上述一切的叮囑與要點結晶匯聚為文字著以詳載，定能在指揮界中激發起更多的共鳴，為樂界一大美事！

　　閱讀《九首民族管絃樂名曲——指揮與詮釋法實務入門導讀》，猶如縮時般地呈現自己學習指揮的種種，透過表情、手勢、肢體及指揮棒給予樂手提示，因此本書開篇「名詞解釋」先行詳解肌肉與運棒理論，其中對於指揮棒加速／減速運動的解釋相當明確清晰，待奠定指揮基礎技術後佐以樂曲並賦予運用技術之時刻與樂

團之需求，後則有樂團實作後所得出經驗分享談，使讀者能眞切地感受如臨排練現場那樣的眞實感，其中第三曲《沙迪爾傳奇》爲自己第一次指揮考試曲目，印象尤其深刻，篇中關於弓法、語法的運用以及彈撥樂群於曲中的搭配，更如「典藏」，指揮家總譜的筆記與經驗可說是字字珠玉，皆經過深思熟慮且富含專業涵養得以完成。於讀者能藉由文字深入淺出地掌握樂曲精要，於愛樂者也能藉本書理解指揮是如何於樂音間揮灑自如進而調配出完美樂音。

最後，很榮幸能爲此書撰寫序文，相關國樂藝術書籍可以說如鳳毛麟角，遑論國樂指揮這項專業學門，本書可說爲顧老師置身不同情境與心境下的領悟，集數十載的經驗積累下之傑作，相信此作定能如老師那置身舞台中央的耀眼風采，將富含靈光的音樂藉由文字恣意綻放！

林亦輝

桃園市國樂團助理指揮

引言
爲民族管絃樂發展再種下一顆種子

　　相信許多人都有臨時接到帶樂團指揮任務的一個經驗，尤其在教學市場上，站上指揮台是常有的事情，卽便是樂器分組老師除了演奏的技法教學，都需要一定的樂隊整體知識來鞏固整體的教學成果。

　　指揮除了要能會劃拍子之外，要將拍子劃的淸楚，有效率，避免多餘的劃拍法以免造成樂隊的失誤，甚至帶有著情感內容的揮拍棒法對於任何等級的樂隊都是重要的，學校及社團樂隊只需劃出穩定的拍子幫團員們穩定速度這種觀念的存在其實是有誤趨的，人是高階情感的動物，指揮是一個樂隊的靈魂人物，一舉一動都對聲響的發音品質有著關鍵性的作用，任何年紀的人都能感受到他人肢體與表情所散發出的情感而產生一定的反饋，這對樂隊所演出的音樂內容是否能深深感動自己與他人有著決定性的影響。

　　少閱讀總譜的人，一攤開總譜常是無所適從的，樂譜的記載與實際演奏之間有哪些差異？在排練時除了外聲部線條外，內聲部還有哪些細節？當演奏者技術不足時有哪些變通方法？這些對一個剛接觸指揮的音樂工作者常是心中的各種問號，尤其是排練時對樂隊到底該溝通或要求些什麼，站上指揮台的那一刻若是心中對總譜沒有一個紮實的了解是很容易心生恐懼的。

民族管絃樂的發展是目前整個民族音樂發展進步的一支主流，基礎的樂隊組織、訓練的好壞對於整體民族音樂的發展起著巨大的作用，以往，這方面的知識吸收多來自交響樂隊方面的書籍介紹，應用在民族管絃樂由於樂器性能不同的關係多有不足，而有關民族管絃樂指揮的專書目前共有三本，包括了朴東生先生所著之《樂隊指揮法》（人民音樂出版社，1981）、《民樂指揮概論》（中央音樂學院出版社，2005）、本人所著之《指揮的落棒與起棒—理論的、藝術的、效率的》（白象文化出版社，2021）等著作對於民族管絃樂的指揮與樂隊訓練有著一定的論述體系，對於初接觸指揮的音樂工作者有著一定層面的幫助，不過這些著作的論述多傾向分章分節的理論概述，對著初接觸總譜的指揮能否有立即的幫助因人而異，而這本《九首民族管絃樂名曲指揮與詮釋法實務入門導讀》則是以樂曲為單位，包含了劉鐵山／茅沅作曲，彭修文編配：《瑤族舞曲》、陳能濟：《故都風情》、劉湲：《沙迪爾傳奇》、羅偉倫／鄭濟民：《白蛇傳》笛子協奏曲、顧冠仁：《花木蘭》琵琶協奏曲、盧亮輝：《秋》、劉文金／趙詠山編配：《十面埋伏》、彭修文編配：《流水操》、彭修文：幻想曲《秦‧兵馬俑》共九首樂曲，按照樂曲的進行過程，逐段落、小節式的提出曲式的分析、音樂的感受與詮釋、樂隊訓練的細節、指揮棒法該注意的技巧與內容等等能讓這些常被演出的經典作品在指揮需要的時候攤開逐一檢視是否還有哪些可被注意的方向與細節。

　　此書的寫作方式如同一本上課時所寫的「筆記」，而不是一篇篇論文，在敝人學習指揮的路上，遇過許多良師在我們正在學習的曲目中，熱心將他曾經研讀該曲的筆記分享給莘莘學子，希望我們

在研讀樂譜的過程中產生的疑惑或因能力不及所甚少能注意到的問題一一解惑，在當時的確獲益良多，因此，在時間有游刃之餘，我也希望能為一些仔細研讀過的民族管絃樂樂譜寫出一些該注意的事項，包含意境的想像、樂隊排練上的難處、指揮的棒法運用，速度音量的變化上的各項心得隨筆寫下，給有興趣及需要研讀的讀者們一個參考的資料，同時也記錄著我的音樂內在世界。

　　這樣的寫作方式在西方交響樂多有前例，而在民族管絃樂有限的研究相關書籍算是頭一回，民族管絃樂要能躋身第一流的藝術表演形式，其實與其相關的論述與研究應有大量的文獻可供參考，而本書跨出這小小的一步，冀望能為民族管絃樂的指揮詮釋領域埋下一顆種子，也是希望完成我理想中的一系列民族管絃樂指揮教材中的一個重要環節，讓教學系統能有完整的初階、中階指揮技術的訓練外，更能有此本能讓學生研讀樂曲詮釋與排練技巧的一個基礎認識教材，還請各位樂界的朋友多加以灌溉使其成長茁壯，往後能有更多與此相關的研究與著作，讓民族管絃樂的舞台能在我們生活的世界中發光發熱。

名詞解釋

間接運動

　　一個運動需有「兩個位置」（起始位置與目標位置）及「一個去向」（運行過程），無論起始或目標位置在下方或上方為發音點，它都必須經過一個運行過程來預測發音點，能直接被預測到速度的樂曲或段落起頭點，它的下落必須是「加速運動」，而它經過折返點的反彈上行動作則必須是「減速運動」，這樣的動作是所有指揮棒法的基礎，也因為它必須經過下落或上行的運行過程去預測發音點，這個因為「運行過程」所得到的發音預測，統稱為「間接運動」。

　　相對於間接運動，不經過下落過程或不是加速方式獲得「發音點」的方式則稱作「直接運動」，也就是說，間接與直接運動的定義，都是圍繞在怎麼得到「點」（此處指下方的拍點而非發音點）的意義。

加速運動／減速運動

　　意指棒子所去方向的運行過程是漸快或者漸慢，漸快者稱為「加速運動」，漸慢者稱為「減速運動」。

敲擊運動

敲擊運動類似手中拿個皮球向地上丟，地心引力讓球落下時速度漸快，撞地點後反彈回到手中則是一個漸慢的過程。敲擊運動使用的場合多在「點狀」的起音與音樂織體帶有點狀演奏法中進行，這在民族管絃樂團中因為有彈撥樂聲部，遇到的機會較西方樂團來得多。由於使用的場合必須表達出清楚的「點」，指揮棒的加速與減速過程越近兩方的起使位置與目標位置則越顯劇烈，意思是很快至很慢或極快至極慢，拿拍皮球的例子來說，這端看你出手時向下丟球的瞬間整個手臂的力道給了多少。

我們以線條的粗細來表達棒子運行速度的快慢，角度表示棒子運行的去回方向，線條越粗表示運行的速度越快，反之越細則運行的越慢；敲擊運動亦如同用鼓棒敲擊鼓面的一種運動，進點前棒子加速，離點後棒子減速。棒子的速度在上下兩端差距的越多，敲擊運動就會更尖銳；兩拍以上的敲擊運動，在橫向路徑時會產生角度，為求拍點的明確，它的角度應是直角或銳角，若打成鈍角或曲線，則容易讓拍點不明瞭（參見下圖）。

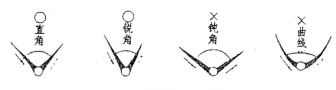

敲擊運動的角度[1]

資料來源：齋藤秀雄著，劉大冬譯（1992），《指揮法教程》（北京：文化藝術出版社），頁27。

1.線條越粗的部分，則表示運動速度越快。

點前運動／點後運動

　　為了將棒法的每個動作以「點」為中心思考，進入點前的運行過程又稱「點前運動」，而點後的折返運行過程又稱「點後運動」。

第一落點／第二落點

　　一般來說，棒子向下的目標位置稱作「第一落點」，而反彈回去至起始位置稱作「第二落點」。第一落點在敲擊運動中肯定是能顯而易見的清楚，而第二落點在不需要打出分拍的狀況下則幾乎是感受不到點的慢速折返動作。

較劇烈的弧線運動

　　弧線運動與敲擊運動最大的不同，即是弧線運動不打出生硬的直角或銳角，加速減速的程度也不如敲擊運動來的多，它能表現出豐富的音樂線條，如下圖所示。

兩拍子、三拍子、及四拍子的弧線運動[2]

　　資料來源：齋藤秀雄著，劉大冬譯（1992），《指揮法教程》（北京：文化藝術出版社），頁42。

2.虛線表示同一路徑。

較和緩的弧線運動

這是用於重音不明顯的圓滑奏段落的運動，原稱作「平均運動」，顧名思義，棒子的運動基本上是不帶有加速減速的，但事實上，不帶有加速減速的運動是不存在的，因為它無法預測出樂曲的速度，因此，平均運動在加速減速上是比弧線運動更少的一種運動，這樣的運動我重新命名為「較和緩的弧線運動」。

若是在樂曲遇到像廣板那樣的音樂，樂團的音量力度較為緊張時，可使用大臂劃出路徑和緩的弧線運動，由於指揮者的身體氣質若已能帶出廣闊的氣氛，不過分大及重的路徑反而能獲得更佳的詮釋效果。

若以上兩者表達不出較中性流動的弧形線條，就仍以「弧線運動」一詞予以表示。

敲擊停止、反作用力敲擊停止、放置停止

「敲擊停止」所指的是棒子進點後不再反彈，在點處即為聲音結束的位置；「反作用力敲擊停止」則進點反彈後停止，彈的越高，聲音的餘韻也就越長，也就是說，真正的收音位置是在反彈後，棒的第二落點處。「放置停止」用在慢速結束的場合，前方棒子的運動通常是減速運動。上述運動詳見下圖。

敲擊停止、反作用力敲擊停止、放置停止圖解

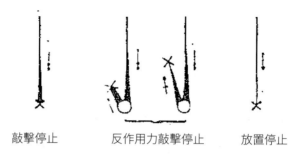

| 敲擊停止 | 反作用力敲擊停止 | 放置停止 |

資料來源：齋藤秀雄著，劉大冬譯（1992），《指揮法教程》（北京：文化藝術出版社），頁36。

直接運動

直接運動相較於間接運動，在拍點前的動作可能是停頓，也可能是減速運動，也就是說，直接運動所產生的「點」並非是能夠經過棒子運行的過程所能預測出準確發音點的起始動作，這樣的動作大多在樂曲進行中發生，但當樂曲的起頭或段落開始有一定藝術表現需求時，直接運動是進階指揮藝術常用的技巧，只要拿捏得宜，感人的瞬間或聲部進入的位置都常在直接運動的技術中發生。

瞬間運動

在速度比較快的段落中使用。在快速的段落中若使用敲擊運動，棒的反彈容易讓拍點顯示的不清楚，整個手臂的運動也會感覺非常的忙碌。瞬間運動除了幫助打出清楚的拍點外，也能允許棒子

打到非常快的速度。

　　運動的方式爲棒子一開始動作卽表示了點，由於它的速度非常的快，拍與拍之間的動作基本上是停止的，每一拍都是重複這樣的動作（圖1-4）。在音樂進行中，爲了表示速度及重音，瞬間運動常是與敲擊運動混合併用的。要特別注意的是，瞬間運動的拍點位置永遠是在離點的位置，而並非如敲擊運動中的拍點經過運動過程而得到點，這在教學的經驗中常常發現學生掌握不住尤其是第一拍，當第一拍不小心作成敲擊打法時，卽造成了棒子運行動作的不平均時間，看起來第一拍永遠像是趕了拍子的不穩定速度。

瞬間運動的打法

兩拍子　　　　　　　三拍子　　　　　　　四拍子

資料來源：齋藤秀雄著，劉大冬譯（1992），《指揮法教程》（北京：文化藝術出版社），頁45。

先入法

　　在音樂時間未到前，棒子已進入拍點的運動。這種運動有兩個主要的功能，一是能清楚的打出分割拍，讓樂隊的速度更穩定，再者，它能很容易的暗示音樂的突弱或突強，打拍的方法，是在進拍點的前半拍、三分之一拍、或四分之一拍處，棒子以瞬間的運動到

達點的位置後停止，待拍點時間到時再直接彈起。

　　若是為了音樂的突弱或突強做這個運動，棒子瞬間的動作打得越深，所能暗示的音量就越大，反之，所暗示的音量就越小。

　　在齋藤秀雄指揮法一書當中，先入的拍點位置是在下方，也就是先入點的那前半拍亦或三分之一拍與四分之一拍是通過一個間接的運行過程而的到的時間停頓點，我認為這動作的時間或許無法表示所有先入場合的適當運動，反而時是瞬間運動較能表達的清楚明瞭，在音樂時間發生的前半拍亦或三分之一拍與四分之一拍的時間用離點為拍點的時間更為恰當。此外，先入法用在樂曲進行在漸強的目標點作出一個聲音打開的動作是特別有效果的。聲音的打開指的是一個開闊的氛圍，一般經驗來說，指揮者會在此處作出一個較大的敲擊運動，就理論上這似乎沒有甚麼問題，但是敲擊運動的向下加速就視覺上削弱了向上打開的專注氣氛，因此在進入拍點前讓棒子預先到達下方的拍點起始位置，而拍子時間到達時動作是直接向上的，這對樂曲進入廣闊氛圍特別有加分效果，很能創造一刻燦爛的火花。

彈上

　　在敲擊基礎的打法上，除去點前加速的一種運動。也就是說，彈上的點及點後運動，是跟敲擊打法相同的，但它的點前運動必須是減速運動。

彈上運動相當適合用於音樂進行中，樂隊新聲部的進入與弱起拍開始的旋律音型，切分拍也可恰當如分使用，讓棒子在較有變化的音樂時刻能運用的更有彈性。此外，連續的彈上是當樂曲進行中需要更清楚的拍點與漸快控制的利器。在慢速樂曲中若要避免清楚分拍所造成的切割感導致難以流暢的聲音進行，它其實也很能控制慢速的點狀音樂進行的穩定度。

漸快的控制使用彈上，由於它比敲擊運動更能表示音樂進點前的近乎停頓而發生視覺上更清楚的拍點，使用連續往上抽動，並在漸快的過程中讓棒子的運行過程距離逐漸縮小，漸快的速度便能清楚的讓樂隊感受到；但要小心的是，漸快的過程指揮心中要有比記譜音符更小單位的拍子進行，就稱「算小拍子」的漸快，這樣的漸快才能顯得順暢。

上撥

與彈上打法的原理相同，但上撥的點後運動基本上是瞬間停止的，它能夠打出果斷的後半拍，或為下一拍有力的強音（或重音）做準備。

既然與彈上的原理相同，上撥與彈上最大的分別在於點後發出聲音的餘韻是多少，上撥的點後運動必然是「瞬間運動」方能霎時停止，因此在聲音較圓滑的樂句中，除非有次旋律聲部的果斷音需求，否則較不合適使用，但如前述之連續彈上的漸快控制法，在漸快的彈上控制到一定速度時，由於已經沒有時間表達該速度的餘音

長度，從彈上動作漸進至上撥動作是常用的速度控制技巧。

劃拍路徑

指的是棒子運行所去的方向，各種拍號有其規範的路徑，如一拍子是直線上下方向的路徑，二拍子是向右向左或是右斜左斜方向的路徑，三拍子是往左斜下方再向右而後往右斜上方的路徑等等。

劃拍區域

主要指的是棒尖運行過程所處的位置區域，基本的有腹部位置、胸部位置、肩部位置、頭上位置等，配合劃拍路徑的過程再產生前後左右之分，如右肩部位置、左頭上位置等，劃拍區域能給出音高區域及樂隊聲部座位方向的指引，亦能明確的表示出棒尖在運行過程中所到達的位置。

運棒距離

棒尖運行過程中從「起始位置」到「目標位置」之首尾所運用之長度距離。

壹、劉鐵山／茅沅作曲；彭修文編配：《瑤族舞曲》

　　瑤族是中國少數民族的一支，多數分佈於廣西壯族自治區的山區，亦有少數分佈於廣東北部山區、湖南、以及雲貴高原的邊緣地帶，約有一百五十萬人口。

　　瑤族的音樂資源相當豐富，其民歌的體裁分有抒發性質的「山歌」，陳述性質的「長歌」，傳頌古代歷史及神話傳說的「古歌」，各種配合著飲酒、交友、戀愛、婚喪喜慶的「風俗歌」，當然也有「勞動歌」與「兒歌」等等。

　　瑤族的樂器最具代表性的為各種形制的長鼓，有小長鼓、大長鼓、黃泥鼓、及大黃泥鼓四種，配合著歌唱及舞蹈演奏，也就是瑤族著名的「瑤族長鼓舞」，長鼓舞的表演場合多在傳統節日的祭祀、慶祝豐收、喬遷、以及婚禮慶典中演出，而每個地區所流行的長鼓舞又各有其特色，如廣西大瑤山區所流行的小長鼓舞，在演奏上又分為「文打」及「武打」，文打的動作溫和，而武打的動作粗曠、複雜，這些特色給了作曲家創作《瑤族舞曲》的靈感與養分。

　　《瑤族舞曲》的創作完成於1952年，其來源自作曲家劉鐵山

在五十年代初期，隨著當時的「中央慰問團」赴雲南、貴州演出，同時採集當地的民間音樂舞蹈，而後為舞蹈作品創作的《瑤族長鼓舞》音樂，之後由作曲家茅沅改編為管絃樂版的《瑤族舞曲》，由中央戲劇學院附屬歌舞劇院管絃樂隊於北京首演。

彭修文於1954年將西洋管絃樂版的《瑤族舞曲》改編為民族管絃樂，由於他善用各種不同的音色組合，突出了各種民族樂器的音色與性能，可以說是為了這部作品賦予了新的生命，也使這部作品成了民族管絃樂的經典作品之一，除了彭修文之外，鄭思森與陳澄雄先生都為《瑤族舞曲》編寫過民族管絃樂的版本。

此曲描述的是瑤族人民的歌舞場景，從樂曲的引子到不太快的快板（A部分），描述著一人領著敲擊長鼓，眾人逐漸加入的圈舞場景，中板的三拍子部分描述著男女的對舞，再現部分則將眾人舞蹈的熱烈氣氛帶向高潮，樂曲的風格清新，旋律優美，因此流傳的非常廣泛，幾乎各種形式的樂隊都有這部作品的改編版本。

這部作品的流通性極廣，從業餘的小學樂隊到專業的大型職業樂團都經常演出，在音樂的處理上，各指揮當然也就有許多不同的見解，本文就樂曲的結構、速度、音樂的張力、演奏的語法等分析與詮釋面向依照樂曲的進行做出一些討論與指揮視角的見解。

本曲的結構相當清楚易懂，為帶有引子及尾聲的ABA複三部曲式，A部分各含兩個段落，而B部分則自成一個小的ABA型式。

一、第一部分（第1-95小節）

　　第1-8小節為樂曲的引子部分，樂曲開頭標示「行板」（Andante），由彈撥及弦樂的低音樂器以撥奏奏出瑤族「長鼓舞」的節奏型態，F羽調式，這個部分要小心不可過慢，否則會喪失其舞蹈的氣氛而聽來傾向悲傷的性質（參見譜例1）。

　　由於樂曲的開頭力度記號為p，棒子的上下運棒距離不可過大，仍需要注意的是預備運動能清楚的讓演奏員感受到速度，因此預備運動由點往上抽離的減速運動可尖銳一些，而第一拍的點前運動可選擇軟式的進拍點，意即在第一拍的點前運動減速，而後產生「彈上」的運棒技巧使拍點顯得更清楚明瞭，並同時可給予弱奏力度的暗示，一舉兩得；此八個小節的配器為中、大阮加上弦樂低音的撥奏，為了讓演奏員能感受的穩定的速度而不至於有不整齊的狀況發生，每拍皆使用「彈上」的技術是較好的選擇，若是感覺技術不容易掌握亦可使用「敲擊運動」，僅量不要有多餘的動作，若真的需要打出分拍來穩定速度，則小幅度的使用棒子的第二落點（點後運動的最上方處），並注意該點應該要準確的在半拍的位置，且要小心動作不能過硬而影響了音樂的流動，此外要注意第5-7小節的漸強漸弱，首先是要能清楚決定漸強的目標力度，再者是指揮棒要能帶著樂隊領先做出力度的變化提前加長或縮短劃拍路徑距離，切忌與樂隊的漸強漸弱同步，如此便失去了指揮「預示」的功能。

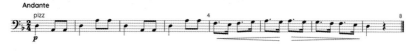

譜例1《瑤族舞曲》引子部分

　　整個第一部分含有兩個主題，a主題的完整呈示為第17-32小節（參見譜例2），第9-16小節的高胡獨奏為a主題前八小節的先現，第33-48小節為第一主題的反覆，在配器及素材上較有變化。

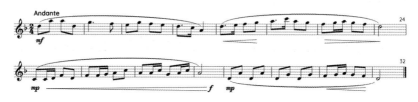

譜例2《瑤族舞曲》第一部分a主題

　　整個開頭的行板（第1-48小節）可明顯的分為六個八小節的樂句，而彭修文先生對於這六個樂句的編寫明顯的思考了力度及音色上的層次佈局，從大的方面來看，這48個小節的力度是由弱漸強的，在音量的處理上，我們要注意到各樂句如何銜接的自然，但又必須富有戲劇性的張力。

　　第9-16小節要特別注意二胡及中胡和弦音的音量不可過大，方能突顯高胡獨奏的主旋律，也可使獨奏者演奏的輕鬆一些，保持良好的音色，第9-24小節二胡與中胡長音的音色要力求統一，由於二胡外弦的空弦與按弦音色常有很大的差別，因此二胡在這16個小節最好全部以內弦演奏，A音不用空弦，高胡獨奏的主旋律為圓滑奏法，因此棒法可以考慮打「較和緩的弧線運動」，然而此處節奏型

態仍然維持著第1-4小節的規律，若是弧線運動無法好好的穩定點狀音型聲部的整齊度，需提醒演奏員務必計算「小拍子」，最不得已的情況則可以考慮第1-4小節相同的打法，維持整齊及穩定的速度為首要任務

　　第17-24小節高胡齊奏的樂句，在弓法上有一些倒弓的問題，也就是強拍或漸弱收拍時用了推弓，而在弱拍用了拉弓的問題，總譜的原始弓法詳見譜例3a。

<p align="center">譜例3a《瑤族舞曲》高胡聲部17-24小節</p>

　　此例就旋律本身的起伏來說，前4小節的弓法並沒有什麼問題，主要是第22小節力度已到 *forte*，正拍為推弓或許不是那麼容易控制，而第24小節推弓最為樂句漸弱的結束也不是很適合，譜例3b將第21小節第二拍分弓演奏是另一種選擇。

<p align="center">譜例3b《瑤族舞曲》高胡聲部17-24小節</p>

　　然而，對學生團體來說，第21小節第二拍分弓之後，第22小節若保持每拍連弓可能力度無法比21小節更加強上去，譜例3c較多的分弓方式也可作為參考。

譜例3c《瑤族舞曲》高胡聲部17-24小節

　　第25-28小節標示著連續四小節的漸強，但要特別小心的是所有除主題之外伴奏聲部樂器線條的漸強應等到近第28小節時才開始，不宜過早，以免蓋住了二胡及中胡演奏的主旋律。

　　第25-32小節二胡與中胡所演奏的主旋律，為了音色的靠齊統一，二胡聲部可考慮全部在內弦演奏，避免演奏外弦的空弦造成單一音的音色突然變化，其左手的適用指法可參考譜例4。

譜例4《瑤族舞曲》二胡聲部25-32小節

　　第29小節所有聲部要演奏的有突弱的效果，方能裝飾第31小節戲劇性的漸強，而第32小節由笙群為下一樂句所帶進的漸強，其力度也必須上到能支撐住第33小節強奏的效果，以免連接的不夠自然；此外於棒法上，由於第28小節第2拍的力度標示為*f*，因此，29小節第1拍伴奏聲部的*p*及主題的*mp*宜詮釋處理為突弱（*subito piano/ mezzo piano*）而不是在第28小節第2拍處漸弱，這是學生社團演奏常常沒有被注意或強調的力度變化處理，使用「先入法」將第29小節第1拍的點前運動之運棒距離縮短至極小是預示突弱的一個好方法，或者是在第28小節第2拍點後運動在第2拍後半拍到達的時間霎然停止，第29小節第1拍直接從點始動作出極小運棒距離的「弧線運動」，亦能獲得不錯的控制效果。

第33小節開始吹管樂演奏16小節長的a主題，管樂器演奏的音色要紮實且飽滿，樂譜上的圓滑線對於呼吸處的記載並不完全明確，作曲家在第40及第44小節的第2拍後半拍分別標示了一個8分休止符讓管樂所演奏的主題旋律有足夠的時間換氣，但第33到第40小節之間卻無標示休止符，這八個小節若無換氣也不盡合理，而第44小節的漸強用半拍時間換氣似乎有些過長而影響漸強的展延感，其記譜與實際演奏的可能句法差異可參見譜例5。

譜例5《瑤族舞曲》吹管聲部主旋律33-48小節

此段彈撥樂器聲部伴奏線條要特別強調*sfp*的力度效果，其餘十六分音符要演奏的輕又富有顆粒性，彈撥樂在演奏的音色上，可以具體要求演奏員們統一在右手彈奏的位置上做變化會有較好的效果，粗略的來分，可以上、中、下三個右手彈奏區域來標示指甲或撥片觸絃位置，觸絃位置「中」為演奏該樂器的基礎音色，觸絃位置「上」靠近品（指板）音色則偏軟、偏空，觸絃位置「下」靠近覆手的位置音色則偏硬，但不會產生過長的共震，音色較為乾淨，善用彈撥樂器的這些特性，可使樂曲產生更多的細微變化，因此第

33小節開始的十二個小節彈撥對位旋律，前八小節是音階式的，需要比較乾淨、顆粒、小聲的效果，除了重音之外，演奏在近橋（覆手）的位置效果較好，後四小節則是同音不同八度的漸強，為了讓聲音更有共鳴，弱奏時可選擇近品的上方位置演奏，漸強時再往中間位置移動，以上所述之建議請參見譜例6。

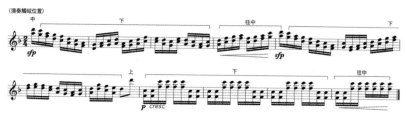

譜例6《瑤族舞曲》彈撥聲部33-44小節

第44小節的漸強要極富張力，才能將力度銜接上第45小節嗩吶及定音鼓的出現，這兩樣樂器在音量上也必須控制一些，樂隊聲音不要因為它們的加入突然炸開了才好。

第47小節有漸慢標記，這裡漸慢幅度不需過大，譜上標記*rit.*（漸慢），或許處理成*poco rit.*（一點漸慢）即可，如此第1拍不需打分割拍，加長運棒的距離以避免造成突慢的結果，但若感覺需處理成稍大幅度的漸慢，點後運動在棒子的第二落點稍微表示分割的拍點，第2拍再打出分割拍。

整個「行板」（第1-48小節）除了最後兩小節譜上標明的漸慢之外，其餘部分應就從開頭時的速度保持穩定，不宜忽快忽慢，其中要特別小心第31及第32小節弦樂及笙組的漸強，在演奏上容易突然提速而造成第33小節開始的樂句速度有所不穩定，彈撥樂器的16

分音符一開始即非常需要肯定及穩定的速度，笛子與笙組的主旋律才能夠有所依循。

　　第48-49小節的銜接，是從「行板」轉至「不太快的快板」，此處是兩個不同段落的銜接，要考慮的是前一個段落如何結束，新的段落如何開始的問題，第49小節的「不太快的快板」（*Allegro non troppo*），由於要與再現部第173小節「熱烈的快板」（*Allegro con brio*）有著鮮明的對比，因此速度要能控制適中，不宜太快，也因為結構的鋪陳與速度的不同，此兩處的段落銜接方法要從大的面向來考慮它們彼此間有什麼不同，簡單一點的說，作曲家在張力對比的設計上，第173小節要比第49小節熱烈的多，因此第48-49小節銜接可處理的較鬆散，第172-173小節的銜接則應處理的較為緊湊。

　　「鬆散」與「緊湊」的銜接差異在於前方小節收拍後是否有一個停頓，及停頓多久之後打出下一個段落速度預備拍的問題，棒法上有三種選擇，最鬆的銜接方式是「收拍—停頓—起拍」，最緊湊的銜接為「收拍動作即是起拍動作」，棒子的路徑為往逆時鐘方向劃一個圓圈為收音動作，圓圈的起始是加速運動而圓圈的尾巴是減速運動，而新段落的起拍預備運動即是此尾巴的減速運動，以上兩者之間還有一個適中的選擇為「收拍—起拍」，中間少了停頓的時間，要提醒各位讀者的是，此處強調要收拍而不是直接給一個新速度的預備拍的原因是此兩處的銜接處皆有一個8分休止符。

　　第一部分的b主題先由中音笙奏出（參見譜例7），接著笛子演

奏八個小節的插句（參見譜例8），而後樂隊再次呈示b主題；從大的框架來看它的完整結構為24個小節的長度（第49-72小節），每八小節一句，自成一個小的單三部曲式，而後再以同樣型式但不同配器反覆一次（第74-89小節，內含反複記號），第90-95小節為其延伸部分，這一段「不太快的快板」由七個工整的八小節樂句加上一個六小節的連接句所組成，由於有反覆記號的關係，樂譜記載的46個小節實際上演奏的長度為62個小節。

譜例7《瑤族舞曲》第一部分b主題

譜例8《瑤族舞曲》第一部分b主題插句

　　整個「不太快的快板」同樣應該保持穩定的速度，要特別注意第57小節及第81小節由斷奏轉換成連奏的語法容易將速度突然拖慢，而相對的第65小節及反覆後的第73小節由連奏轉換成斷奏的語法演奏者也及容易將速度突然增快，許多演奏錄音都有這樣的問題，是指揮者需多加留意之處，力度的變化主要是從配器上樂器數量的多寡來完成，音樂要講求節奏特性的鮮明。

第57小節帶起拍的笛子圓滑奏樂句可稍作對比性的力度變化，即第57-58小節演奏*mf*，第59-60小節演奏*mp*，後四小節亦然，以免這八小節顯得呆板，按照譜面記載，第1拍的裝飾音與前面帶起拍要分開吐音，如此裝飾音應會有加重的效果，但如果要樂句聽來更圓順一些，笛子高音聲部不重新吐音是另外一個選擇，如譜例9所示，同樣的演奏法在第79小節帶起的高音嗩吶第一聲部也適用；此外，第57-64小節弦樂聲部所演奏的附點4分音符和聲織體，要能注意到音量的平均，避免「大肚子」弓的演奏習慣。此處由於句法的感覺較前八小節寬闊，因此棒法可考慮每小節打一拍的合拍，兩小節一組即可，第56小節做為每小節從原拍打成合拍的轉折，直接打合拍為第57小節的圓滑奏做預示，會讓語法的轉換更為順暢。

譜例9《瑤族舞曲》笛聲部57-64小節

第64小節是第65小節開始打回為每小節兩拍的轉折處，因此第64小節即需打回原拍作為句法轉換的預示過程，第65小節除了演奏主題樂器要清楚的顆粒性之外，高音笙、中音笙的對位旋律線條也要明顯的被勾勒聽見才好。

第72小節的鈸聲部使用中或大的中國獅鈸演奏效果較好，譜上雖並沒有任何力度記號，但應該參照管樂器第2拍的*sf*記號，演奏出重音，幫助樂隊進入下一個強奏樂句。

第73小節為樂隊總奏，但要注意的是，其實演奏主旋律的僅有嗩吶群，其他聲部皆為節奏型態，主旋律的音量很容易被蓋過，但為了熱烈的氣氛又不太可能讓大家弱奏，所以建議可將打擊樂器音量減弱一些，僅在演奏強拍時亮出來，而彈撥及弦樂聲部的後半拍要將時值演奏的短促且整齊有力，和其他節奏型態聲部所演奏的8分音符與16分音符緊密的結合在一起，弦樂的弓用頓奏技巧即能演奏出乾淨又有力度的音響。此處樂隊的所有人都參與演奏，力度上在此段是最強的部分，節奏感也最為強烈，如使用過大的「敲擊運動」則會讓節奏感顯得笨重，較乾淨的打法是使用一點小臂加手腕上下的「瞬間運動」，棒子的運動距離不需過長，手臂的肌肉稍緊張一些，讓棒的運動富有顆粒性，即能將此處的力度及節奏感表現出來。另外，每當樂曲進行到快板時，彈撥樂一個聲部時常同時演奏兩到四個音，若樂曲需要掃弦似的音響時，一個樂器同時演奏多個音並沒有什麼問題，但若需要乾淨，且簡潔有力的音響時則須考慮分奏，因為就物理角度面上來說，右手一隻手指或一片撥片在不同弦上要同時發出兩個音是絕對不可能的，會有一定的時間差，只是長短的問題而已，琵琶、三弦右手因為用五隻手指演奏，使用「分」的技巧時，可毫無時間差的演奏二至三個音，揚琴在一般的狀況下可同時演奏兩個音，而柳琴、中阮、大阮則因為使用撥片演奏，若要無時間差的同時演奏兩個以上的音，只能分部演奏，此曲的「不太快的快板」及「熱烈的快板」彈撥樂演奏節奏音型的部分，由於需要簡潔有力的音響，可以考慮上述原則以「分」的指法或分部演奏。

在第90-95小節的樂段結束部分，樂譜並沒有標示任何的漸慢，僅有第95小節的一個延長號，但其實如果完全不漸慢，樂段的連接又可能會顯得生硬，應此我認為在第94小節稍作漸慢應是可以選擇的處理詮釋。第92小節新笛的演奏要有一定的力度，聲音若過小會與第90-91小節弦樂的音量有銜接不上的問題。第95小節出現的中音笙的重音，這個重音可考慮處理成鼓起式的「遲到重音」，第1拍點前運動讓棒子與手臂的角度保持平行的往下作不尖銳的加速，點後運動的減速則可向上抽起的快一些，此棒法對於表示這種重音對樂隊的提示能有較佳的效果。

二、第二部分（第96-148小節）

第二部分的三拍子在力度上有較多細微的變化，曲調亦轉為較明亮的D宮調式，有兩個主要段落，c主題（第96-112小節）與d主題（第113-120小節），c主題的前八小節由笛子奏出，其後四小節（第100-103小節）轉至D羽調式，後八小節由弦樂以D宮調式收尾（參見譜例10）；速度標記「*Moderato* ♩ = 120」，是整份總譜中唯一明確標示速度數值的標記，此段除了第112小節有一個漸慢之外，其餘再沒有任何速度標記，甚至在再現部（第149小節）也沒有任何的速度記載，但由於樂譜速度標示的不明確，同時也給了指揮者很大的詮釋空間，但♩ = 120對於「中板」來說其實是一個相當快的速度，一般的演奏詮釋速度，c主題落在♩ = 100左右，而d主題才提速至♩ = 120。

譜例10《瑤族舞曲》第二部分96-122小節c主題

第96-103小節笛與笙的主旋律雖記載著 *mp*，但音色仍應飽滿，氣息不宜虛，第100小節的漸強記號起始建議最好能將音量退一級到 *p*，而後漸強再往上兩級到 *mf*，較能夠營造樂句的音高傾向效果。樂譜沒有標示樂句的圓滑線，可能是因為每小節都有同音高的演奏，但高音笙可以連續吹吸無需換氣，所以仍應小心與笛子齊奏時該有的換氣位置，這裡每四小節換一次氣，同音用不換氣的吐音應是較好的奏法，音樂語法請參見譜例11。此段棒法要兼顧旋律線條的圓滑及流動性，以使用適中的「弧線運動」為主。

譜例11《瑤族舞曲》笛、笙聲部96-103小節

　　第104-111小節二胡演奏的主旋律，由於演奏人數較多，在這裡演奏*mp*應該讓弓壓演奏的鬆弛些，如果能僅使用靠進弓尖的上半弓，卽能很容易的控制到*mp*的音量了；第107小節的漸強將所使用的弓距加長，第108小節開始的強奏使用全弓，第111小節由於是漸弱外加需反覆回到第104小節重新使用上半弓，因此該小節僅推半弓卽可，弓距的使用請參考譜例12。另外一個常發生的問題是第109小節的兩個16分音符，由於第1拍跟第3拍是使用同指滑音演奏，16分音符常被演奏成8分音符，此外要特別注意第134小節亦有相同問題的發生可能。

譜例12《瑤族舞曲》二胡聲部104-111小節

　　第112小節是反覆後的二房，稍有漸慢，視漸慢的幅度考慮僅增長運棒距離或者在第2拍的第二落點打一個小的分割拍；另外，由於第113小節在處理上或許有新的速度，這裡第3拍的收拍打法可用收拍卽為帶有新速度的起拍，樂句間的連接才不至過於鬆散。

　　d主題由高音笙奏出跳躍的舞蹈風格（參見譜例13），反覆一次，演奏長度共為16個小節，第121-148小節則為c主題的再現及擴充。此段速度雖記譜為 ♩ = 120，但在大多國樂團的演出與錄

音版本中，不約而同的在第113小節笙主奏的跳躍音型提速至 ♩ =142-144，顯得更為活潑生動一些；此處所有伴奏樂器要能將三拍子的節奏特性（強—弱—弱）演奏的鮮明，尤其第3拍可弱的明顯一些，將舞蹈的動態感充分表現出來，笛聲部的呼應句要特別注意音程之間的音準關係；這八個小節含有反覆記號，第一次的力度為 *f*，第二次為 *mp*，因此反覆後的運棒距離要比第一次小許多，第120小節的第二次可處理稍做漸慢來連接第121小節的新速度（或回原速），由於漸慢的幅度不大，不須打任何分割拍，將運棒距離在第2、3拍逐漸加長一些即可。

譜例13《瑤族舞曲》第二部分d主題

　　第121小節中音笙演奏的圓滑奏主題放慢，第129小節弦樂演奏主旋律時再加快，這樣的一個速度處理模式是許多國樂團演奏此曲上的一個詮釋方式，不過詮釋的見解因人而異，我認為前方若已經歷多次速度轉換的詮釋，第129小節維持前方第121小節的速度能讓樂感恢復穩定的線條，就結構的鋪陳來說，維持原速能顯得讓音樂大器一些；此外，第121小節開始笛聲部的對位旋律，為了避免第124接第125小節換氣換得太急，現在笛子演奏者已經能掌握「吞氣」技巧，最好能夠一氣呵成一次吹完八個小節，若在技術上有困難，可考慮改在第122-123小節間的連結音換氣，感覺上比較

不會切斷影響整個線條（參見譜例14）。

譜例14《瑤族舞曲》笛聲部121-128小節

第129小節二胡、中胡、及大提琴所演奏的主旋律力度要能將弓壓及弓速控制的恰到好處，爲了與第133小節產生鮮明對比不需演奏的太飽滿，第133小節的強奏除了右手弓的力度加強之外，亦可對左手揉弦的壓力提出要求。

第137小節開始的八小節樂句，笛與嗩吶應避免在第140-141小節之間換氣，此處換氣會讓漸強中的線條中斷，如果技術允許可一口氣吹完八小節最好，若不行則可在第138-139小節之間換一次氣，剩餘六小節以一口氣完成（參見譜例14）。

譜例14《瑤族舞曲》笛、嗩吶聲部137-144小節

第137-139小節除了主旋律樂器之外，樂隊的其他聲部演奏著強奏的長音，音樂的緊張度和前面比起來強了許多，因此這裡棒法使用力度緊實的「弧線運動」，讓小臂的肌肉緊張一些則很容易在視覺上表示長音樂器的持續強音，此外，此處力度緊實的「弧線運動」運棒距離不需過長，要能充分的為第140小節的漸強動作在運棒距離的加長做出鋪陳，這一小節的漸強充滿著戲劇性的張力，可說是除了樂曲結尾之外，全曲力度表情最緊張的位置。

在第141-144小節的段落結束樂句及第145-148的擴充樂句雖然譜上亦沒有任何速度標記，但幾乎所有演奏版本皆有漸慢，有一些演奏版本較提前從第140小節即開始漸慢，不過我認為第145-148小節的擴充樂句是前面四小節的延伸，因此第141-144小節我個人傾向不漸慢，若要漸慢幅度不宜過早及過大，而第145小節高胡獨奏的部分，速度應接續著第144小節的漸慢後速度，這八個小節的漸慢才不至於太過冗長或分離為兩次不同的漸慢，較有一氣呵成之感。

三、再現部（第149-235小節）

第149小節開始為樂曲的再現部，回到F羽調式，兩個主題皆只有一次完整的再現，比第一部分來的精簡許多，198小節進入樂曲尾聲，最後以高潮結束全曲。

第149小節首先由高音笙奏出a主題，色彩較為深沉一些，樂譜並沒有標示新的速度，這裡與第9小節的旋律相同，可維持大約與

樂曲開頭相同的「*Andante*」速度；伴奏的部分，彈撥樂器可將彈奏位置靠上，讓音色偏空偏軟一些，弦樂則要避免過大的揉音，每個長音音量保持平均，不要出現「大肚子」的運弓，造成每個小節不必要的漸強漸弱才是。

第157小節起再度完整的呈示a主題，表情力度爲 *f*，但由於主旋律仍是圓滑的線條型，演奏主旋律的樂器群演奏第一個音時要避免突然的重音，而整體音響仍須飽滿。

第168小節的漸強要特別注意第168-169小節音量上的連接，首先是胡琴部分要將大部分弓距留住，第2拍漸強時用較大大的弓距弓壓將音量帶出，另外中音笙及柳琴、琵琶可將音量提早相較於胡琴聲部放大來支撐漸強的力量，中阮、大阮、大提琴聲部的第2拍也必須演奏的非常飽滿，應該就可連上嗩吶聲部及定音鼓進來的宏大音量，否則，就必須控制住嗩吶群與定音鼓的演奏，不要過分放開才是。

「熱烈的快板」從第173小節開始，如前文第48-49小節所述，這裡的速度應該與前面「不太快的快板」有明顯的區別，可達♩=152左右，段落的銜接亦要考慮與第48-49小節有所結構性的張力對比，「緊接」爲宜，棒法則使用「收拍即爲起拍」的方法。

整個「熱烈的快板」由於速度極快，棒法宜使用離點即爲發音點的「瞬間運動」爲基礎，第189-196小節音樂線條拉長的部分仍如第一部分所說明之打「合拍」，且需注意速度的穩定，尤其

第214-217小節嗩吶聲部所演奏的連續切分音需看得清楚「瞬間運動」的離點位置，在棒子每一拍的始動前要能將棒的運動停止，方能控制連續切分音演奏的穩定速度。

　　為了將樂曲推向更高潮，許多的演奏版本將第218-219小節做出漸快的處理，或者在第220小節直接突快，為了強調第220-223小節第一拍的重音，此處可打每小節一下的「合拍」，但與前方打合拍處不同的地方是，前方以每兩小節為運棒路徑的基礎，此處則是以單一小節為單位，畫出直線的「反作用力敲擊停止」，第224小節再回復每小節兩拍的「瞬間運動」，該注意的是第224小節的力度為突弱至mp，第223小節的「反作用力敲擊停止」的點後反彈運棒距離需縮至極短方能清楚地給予樂隊突弱的預示。

　　最後八個小節（第228-235小節），樂譜在第233-234的小節線上標有延長號，表示音樂聲響應停住再下拍第234小節，第234小節亦有一延長號，然而最後這八小節的速度處理詮釋有許多不同的可能，常見的詮釋方法整理分述如下：
　　1.從第229小節開始漸慢，第230-233小節維持穩定速度。
　　2.第229小節稍慢，第230小節突慢，第233小節延長。
　　3.第228-229小節不漸慢，第230小節突慢，第233小節延長。
　　4.從第228小節開始持續漸慢至第233小節。

　　樂曲的最後一小節收音亦可至少有兩種選擇，從棒法的角度來說，一是使用「敲擊停止」，這是強而有力的乾淨聲響收音法，棒子進點後不做任和反彈動作，另一種是「反作用力敲擊停止」，這

是讓收拍音的時長保有一定的餘韻的收拍法，在棒子進拍點後，點後的減速運動除了需反彈一定的運棒距離外，其初始速度若是快的，收拍的音符時值相對就短，反彈向上抽起的初始速度若是慢的，收拍的音符時值相對就長，餘韻也更多。

以上整個《瑤族舞曲》有關的音樂詮釋、樂隊訓練之心得整理與各位讀者分享，整個樂曲的曲式結構如下表：

《瑤族舞曲》樂曲結構

結構	段落	小節	調門	速度	長度（小節）
第一部分 (A)	引子	1	F 羽	Andante	8
	a 主題的先現	9			8
	a 主題	7			16
	a 主題的反覆	33			16
	b 主題	49		Allegro non troppo	24
	b 主題的反覆與擴充	73			30（含反覆）
第二部分 (B)	c 主題	96	D 宮	Moderato	24
	d 主題	113			16（含反覆）
	c 主題的再現及擴充	121			28
再現部分 (A1)	a 主題的再現段落	149	F 羽	Allegro con brio	24
	b 主題的再現段落	73			31
	尾聲	198			38

貳、陳能濟：《故都風情》

　　《故都風情》亦是一首流傳甚廣的作品，由於樂曲極具張力和效果，現代感中不失旋律的優美，在台灣的學生音樂比賽當中，程度較好的社團常常選用此曲參賽，深得廣大樂迷的喜愛。這首樂曲目前已知的出版有兩張唱片，分別收錄在陳澄雄指揮台北市立國樂團〈台北市立國樂團雷射專輯 I〉（1991年出版），以及關迺忠指揮高雄市國樂團〈花木蘭〉（1997年出版）兩張專輯當中。

　　此曲是香港中樂團的委約作品，1984年六月由吳大江指揮香港中樂團於香港大會堂音樂廳首演，作曲家對於作品的自述如下：

　　　　這是一首充滿懷念的樂曲，彷彿孤獨的行人倒回歷史的旅程中，緬懷那逝去的時光，走過那惶惶太陽下的沙漠、草原。晨曦稀微中的西安城，荒山古廟裡的寸寸斜陽，充滿神奇的西域走廊，那數不清的故事就發生在這裡。

　　　　多少的歲月、年代，聽那城樓的大鐘不停的敲著，從曠遠的中古敲向未來，嗚咽著人生的悲歡離合，無奈唏噓，滄滄海來、渡桑田去，朝朝暮暮暮暮朝朝。那支離破

碎的記憶就彷彿海市蜃樓的一現，黃粱夢中的一瞬，夢去了，便是一片的惘然。「譙樓初鼓定天下……隱隱譙樓二鼓敲……譙樓三鼓更淒涼……」，幾千年下來的中國，萬家燈火，燦爛喧嘩，在更鼓中漸漸靜了下來。

《故都風情》可分為三個大段落，分別是呈示部（第1-81小節），發展部（第82-123小節），以及帶有發展的再現部（第124-結束）。此曲是一部在音響上變化多端的作品，並以「五」作為貫穿樂曲之中心思想，作曲家非常熟悉各樂器的演奏法，在記譜上對於語法與演奏法都標示的相當詳細，各種層次、力度的變化在配器中皆有精心設計，作品運用了古箏的碼左區域，以弓拉奏吊鈸等，在80年代初期的民族管絃樂創作中表現了其現代性以及對於民族管絃樂團的音響探索。

一、呈示部

第1-3小節為古箏所獨奏的導奏（參見譜例1），前兩個音揭示了作品以一個完全五度創作的動機，作曲家標明了拍號，但並沒有明示應有的速度，這裡的速度處理，可讓獨奏者自由發揮，以慢速及記譜音符時值為其框架即可。

譜例1 《故都風情》1-3小節古箏動機及其結構音分析

第4小節樂譜標明了「*Adagio* ♩ = 60，遙遠而孤寂」，揭示了樂曲開頭的音樂個性，梆笛吹出了樂曲的第一主題，G羽調式；這裡的結構分句為五小節一組，包含著四個小節的主題以及一個小節的小過門，呼應了作曲家以「五」為創作的中心思想。第一主題裡面暗藏的五度動機請參見譜例2；第9-13小節為第一主題的重複，仍是以五小節為一單位，加上了曲笛所演奏的呼應句。

譜例2 《故都風情》4-8小節第一主題及其結構音分析

第4與第9小節笙與大提琴、低音提琴所演奏的*fp*表情基本上有兩種演奏方法，一是直接奏出強音再弱奏，一種是奏出一個「鼓起」的遲到重音再弱奏，兩者效果不盡相同，但應要要求弦樂與管樂的奏法統一；就速度的穩定性來說，要特別注意梆笛獨奏以及馬鈴演奏16分音符之間的關係，免得第8小節木琴、琵琶、柳琴的8分音符失了依據；就棒法上來說，第4小節的 *fp* 表情，如前文所述，如選做「鼓起」式的強音，第1拍的點前加速運動就不必過多，以免產生「立即」（attack）式的重音，進點之後的點後運動再迅速向上拉起減速即可完成遲到重音的拍法暗示，此外，由於第8小節開始，木琴、柳琴、琵琶等點狀聲響樂器演奏著每拍一下的8分音符，在此速度要使他們能整齊的演奏有相當的困難度，因此，從第7小節第4拍開始，棒子的運動可選擇能明顯的表示出前、後半拍的棒法來穩定速度。打法可有兩種選擇：一是在每個點後運動的上

方，卽棒的第二落點打出一個明顯的後半拍，或者可以選擇點前失速的「彈上」運動，來讓拍點顯示的更清楚明瞭，第13小節，由於二胡在這小節演奏著三連音，若打二分法的分割拍對三連音演奏時值的準確會有影響，此處要很注意樂隊每拍的的第一個音是否都在一起。

第14-19小節中胡奏出了六個小節的副主題，仍然是發展自完全五度的動機（參見譜例3）， 此處高音笙同時演奏著第一主題的縮減（參見譜例4），以三小節爲一個單位。

譜例3《故都風情》14-19小節副主題及其結構音分析

譜例4《故都風情》14-19小節第一主題的縮減

中胡所演奏的副主題要能明顯聽見，並應與大提琴、高音笙之間的對位旋律保持良好的音響平衡，要小心的是二胡的長音音量不可過大，以免蓋住了幾個主要樂器的表現。中胡所演奏的旋律，作曲者已有其弓法上的安排（參見譜例5a），但第17及第18小節1、2拍爲下行音級，分弓若控制的不好，容易在第2拍後半拍的8分音符音量過大，破壞音樂的線條，且此弓法由拉弓開始，剩餘的強拍都正好爲推弓，句尾亦是推弓結束並不理想，由推弓開始演奏的譜例5b是另一種選擇建議，然而，對於學生團體來說，譜例5b的弓

法若沒有很好的運弓技術則容易在每一個兩拍連弓的後8分音符在音量上偏弱而影響到樂句鋪陳應有的線條,因此若將兩拍的連弓分開是另一種妥協的方法(參見譜例5c)。

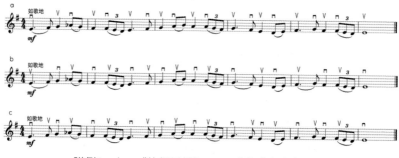

譜例5a , b, c《故都風情》14-19小節中胡聲部弓法

第16小節帶起的大提琴聲部為與中胡對位的旋律,亦應秉持作曲者所註明「如歌的」表情,演奏的圓滑一些,但譜上的原始弓法(參見譜例6a) 分弓較多,且總譜並未註明該聲部的音量,既是對位的副線條,音量較主題稍弱一些標記mp為宜,譜例6b或許是就音量及圓滑奏兩者的考慮下較好的選擇。此副主題段落棒法以樂句的起伏為依據,音量較小時用較和緩的弧線運動,漸強或音量較大時用弧線運動及改變劃拍區域的高低位置;此處因為音樂線條較長,不宜再打明顯的分割拍,若還是擔心點狀樂器的整齊與否,確定棒子的第二落點隱約出現在半拍的位置即可,不需打的太清楚。

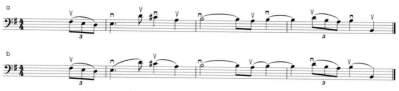

譜例6a, b《故都風情》16-18小節大提琴聲部弓法

第20-25小節爲第一主題縮減的變奏，第20與第23小節定音鼓的重音要恰到好處並富有彈性，聲音不可超過彈撥樂的總體音量，而彈撥樂第2拍的重音與二胡、中胡的重音要緊密結合在一起；第24小節，定音鼓雖直接記爲強奏，但考慮它是一個連接旋律之間的小節，最好不要進的太過突然，可以稍帶有一點漸強，並保持和大提琴、低音提琴之間的音量平衡。

第25-35小節則綜合了主題的縮減與擴充，其中第26-29小節，笙群的 *fp cresc.* 要做的誇張明顯，低音大鼓與磬的聲音要能明顯聽見，但音色不要敲得過硬，節奏的穩定要能以聽見彈撥樂的16分音符爲依據。

第36小節則開始進入了轉調的橋段，橋段分爲兩部分，先以二胡獨奏來展現，轉入了D宮調式，再轉至A羽調式，再由古箏演奏橋段的第二部分來確立新調的穩定，轉調的核心概念皆是以完全五度爲關係。第36-42小節的二胡獨奏段是整個呈示部最不容易平衡音響的位置，由於一支二胡本身音量就不大，因此所有演奏長音的樂器音量要保時的非常小聲，而每個小節一次的重音，也只需要一點點重量即可，演奏者需要注意的基礎概念是演奏 *sfp* 與 *fp* 之間的差別，前者在該處的基礎音量上加上一點重音即可，而後者則需要較大的音量差距。棒法上，爲了讓獨奏二胡能自由的發揮，每小節只打一下適中的直線敲擊並在點後運動做較小的反彈來表示每小節一次的重音，需注意的是必須與二胡獨奏的每小節第一個音緊貼再一起，每當二胡約演奏到第4拍的音符時，棒子即已在相對於點的上方等待，這是速度自由時獨奏樂器與樂隊需同時下拍時避免多餘

動作而延誤時間的一個技巧，也就是每個重音僅需一個動作（由上方掉落至點）的預備拍法。

第42小節第3拍開始的古箏主奏，其它彈撥樂器的音量要小心不可過大而蓋過古箏的演奏音量，但仍要演奏出重音與非重音之間的區別，第43、44小節第3、4拍總譜在彈撥樂沒有標註重音，但其節奏型態及功能與第41小節第3、4拍是相同的，或許是作曲家漏記，可考慮也演奏重音，再看二胡聲部每小節第3拍的顫弓重音是持續到第45小節，或許彈撥樂在第45小節第3拍亦需再加一個重音也得宜，此處二胡聲部別忘了打開他們的耳朵聽見古箏主奏與彈撥樂的小拍子，讓聲部間的拍子與速度能緊密結合在一起。

第47-48小節為彈撥樂演奏兩個小節引入第二主題的過門，雖然樂譜的音量記載 *mp*，但為了確立此處的速度及節奏，第47小節音量要演奏的稍大並肯定一些，第48小節再稍做漸弱，引出第二主題；第49小節進入呈示部的第二主題，A羽調式，充滿蒼涼、傷感的音樂性格，第57-64小節為第二主題的反覆，主題分別由大提琴及二胡、中胡演奏，由於表情註明「傷感的」，因此主旋律樂器的音量要注意不要用力演奏出太大的音量與緊迫的音色，彈撥樂的節奏音型應保持在弱奏，節奏的重音稍稍亮出一點即可，其他的伴奏音型的音量都要以能輕鬆聽見主旋律為其依據。

由大提琴首次奏出的呈示部第二主題（第49小節帶起拍至第56小節），原始弓法上亦有一些倒弓的問題（參見譜例7a），此外，就旋律的線條來看，此第二主題樂句可做八小節漸強漸弱，一個大

樂句的詮釋，因此將第52小節處理成一個漸強較能符合音樂的曲調起伏走向，第52小節前三拍的長音用上弓或許較能撐得住漸強的音量，譜例7b是此處弓法的另一種選擇；此外，第57-64小節，中胡、二胡所演奏的相同主題也可以此弓法為參考。

譜例7a, b《故都風情》49-56小節大提琴聲部弓法

　　第65-74小節為第二主題的變奏及擴充，彈撥的主旋律充滿著異國情調的舞蹈性，音色要能演奏的富有彈性且鏗鏘有力。揚琴、柳琴、琵琶所演奏的主題要思考輪奏音與下一個音之間的關係，要輪滿音符的時值連過去下一個音演奏還是斷開對線條的處理有所差別，輪滿音符時值的演奏線條較為圓滑（參見譜例8a），斷開的演奏處理則節奏感較強（參見譜例8b），由於此處的音樂充滿舞蹈性格，斷開應是一個較好的處理方式，但無論怎麼處理，揚琴、柳琴、琵琶三個樂器聲部的演奏法必須統一為前題；此外，大手鼓的音量亦應該稍突出來一些，強調音樂風格的轉換，中胡及大提琴的節奏及音型有如像在演奏手鼓一般的饒富趣味性，棒法可配合他們演奏切分音時的情趣，在切分拍處的點後運動將棒子稍停一下；此時音樂轉至A角調式，與前面的A羽調式亦是五度關係。

譜例8a, b《故都風情》65-74小節彈撥樂主旋律演奏法

　　第75-81小節為連接發展部的橋段，此處的稍快記號可以說應該是幾乎感覺不到的，因為只要加快稍多一些，再加上後面的漸快的話，第82小節的快板速度可能就過快而難控制了，因此，棒法可用稍帶有第二落點的敲擊運動打法，主要是為了能夠和第69-74小節的音樂形像有所區隔，就好像已經加快了一倍速度一般的，同時也為了進入快板，前面8分音符等於快板4分音符的速度轉換做準備；笛子與木琴在此處可隨著音型的走向做些起伏，第78小節第3拍低音聲部的加入應給他們清楚的提示。整個呈示部的結構請參見下表：

《故都風情》呈示部結構

結構名稱	小節	調式	段落名稱	長度（小節）	主奏（聲部）
導奏	1			3	古箏
第一主題部分	4	G 羽	第一主題	5	梆笛
	9		第一主題反覆	5	樂隊
	14		副主題＋第一主題縮減	6	中胡高笙
	20		第一主題縮減變奏	5	笛、笙
	25		第一主題縮減與擴充	11	笛、笙
	36	D 宮	橋段	6	二胡
		A 羽		7	古箏
第二主題部分	49	A 羽	第二主題	8	大提琴
	57		第二主題反覆	8	二胡
	65	A 角	第二主題變奏	11	彈撥樂拉弦樂
橋段	75			7	笛

二、發展部

　　發展部（第82-123小節）依然充滿著「五」爲中心思想的動機。首先，第82小節開始的拍號爲5/4拍，爾後在第88小節轉進5/2拍，第96小節再回到5/4拍，第102小節再轉進5/2拍，全以「五」做爲拍子的單位；再者，第82小節的快速音型動機（參見譜例9），及5/2拍的節奏動機（參見譜例10），亦是以一個完全五度音程爲架構，貫穿整個發展部的快板部分；此外，從第89小節出現的旋律動機，亦是以完全五度爲其基礎架構，第91小節翻高五度，第94小節再翻高五度（參見譜例11）。

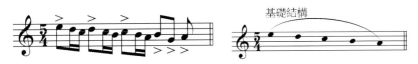

譜例9《故都風情》82小節節奏動機及其架構

譜例10《故都風情》88小節節奏動機及其架構

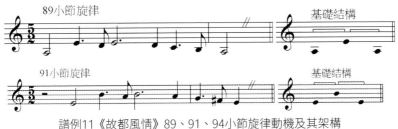

譜例11《故都風情》89、91、94小節旋律動機及其架構

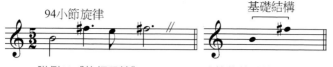

譜例11《故都風情》89、91、94小節旋律動機及其架構

第82小節樂譜註明「_Allegro_，♩ = 132，熱情，舞蹈性的」，是節奏感鮮明的5/4拍快板，由於速度很快，所以手臂不要做太大的動作，以手腕做「反作用力敲擊停止」打出明確的拍點即可，此外要注意的是5/4拍的前五個小節，每個第4拍的後半拍都有定音鼓的出現，因此第4拍可用「上撥」，給予較其它拍點更明顯一些的提示。

第84-87小節二胡I與二胡II聲部互相銜接而成的旋律，首先是要在音量上達到兩個聲部的平衡，這一點對許多樂團來說，因為人數的不均或座位的關係，很難達到平衡的要求，指揮必須想辦法解決這個問題，再者是兩個聲部的銜接，必須將4分音符時值演奏滿足才銜接得無縫隙，要特別注意留心。

第88-95小節的5/2拍，做為襯底的8分音符節奏動機，作曲家已在配器上做了漸強的安排，因此每個聲部加進來時不需演奏過強的力度，每個小節可依據音型稍做漸強漸弱，並保持良好的節奏感及音準為首要；此處由原本的5/4拍轉換為5/2拍，打拍的速度慢了一倍，因此敲擊運動的運棒距離可打的長一些，棒子的起伏可跟隨著每小節的音型稍做漸強漸弱；管樂每有新樂器加進來的旋律線條時要給他們適當的提示，包含了第89小節的中笙、第91小節的高笙、第92小節的曲笛以及第94小節的梆笛，這些線條的延展性以弧

線運動的棒法來表示，cue點前要記得將棒子適度的暫停再給出預備動作以獲得最好的注意力。

　　第93-95小節，樂譜記載了漸快，作曲家希望在第96小節提速至 ♩ = 144，配合轉調做速度上的層次變化，第95小節銜接第96小節從5/2拍轉回5/4拍，第95小節的第5拍要記得棒法技術上「原拍—合拍—原拍」的轉換提示原則，可用分割拍來提示下面快一倍的速度。

　　第96-105小節，再回到尖銳的手腕敲擊運動。這裡特別要注意的是，定音鼓與低音樂器在這10個小節（含反覆共13小節）所出現的位置與第82-87小節不盡相同，演奏者若沒有很清楚的數到拍子，就很容易進錯位置，因此，每一小節給他們的提示都要非常明確，最好的辦法是將其他的拍子打小，僅用到手腕，在該提示的拍子上加上些許手臂做出「上撥」動作，就能表示的清楚明瞭了。

　　第106小節，樂譜再標明了「更快」，2分音符等於每分鐘80拍，而第109小節再註明「再逐漸加快」，顯示了作曲者想讓整個快板做為一個大漸快的企圖。第106-112小節，樂譜雖記了 ff 的強度，但仍應小心音色不能爆開，彈撥樂的掃弦力度要適中，不必過分用力就能有很好的效果；此處仍為配器法上的漸強，所有演奏者僅需在第112小節增加演奏的力度即能推向高潮；大軍鼓在第111小節進來時要小心音量不可過大，三個小節的演奏只需在第112小節後三拍幫助樂隊將音量向上推即可。

譜例12 《故都風情》116與15小節音型動機的比較

　　第115-123小節進入連接再現部的橋段，仍為發展部的一部分，其半音上下行的素材來自於呈示部第15小節副主題的簡化，詳見譜例12。

　　第116-118小節，彈撥及拉弦樂的漸強漸弱要明顯，與定音鼓、大鼓、大鑼為一組的漸強漸弱互相呼應，此起彼落；拉弦樂要特別小心由擦弓變為長弓時該有的音樂表情，不可因為拉推弓的轉換而造成第118小節過早的漸強，此外，第116小節，磬及管樂的第1、2拍重音要能演奏的肯定一些，必須與第115小節木琴與梆子的音量銜接上。

　　第123小節第4拍的漸慢要特別注意，最後一個三連音的速度應等於下一小節一個4分音符的速度，這樣的連接最自然，否則，過多的漸慢則必須重新為第124小節起速。

　　整個發展部在調門的轉換上，相較於呈示部，可說是變化多端的，變化的長度短則一小節，長可至八小節，充分的展示出發展部調性不穩定的特性；然而，作曲家的巧思可說是亂中有序，調門的轉換始終以完全五度的概念為基礎。下表總結了發展部在調門上的變化：

小節	82	91	94	96	98	102	103	106	109	111
調門	C羽	G羽	D羽	bA 羽	bE羽	bA羽	bE羽	bA羽	bE羽	bB羽

《故都風情》發展部的調門變化及其關係

三、帶有發展的再現部

再現部由於主題、副主題、調門、樂句的結構、配器等,都與呈示部有些許不同,尤其,呈示部的副主題於再現部有較大的發展,因此,我把這個再現部稱為「帶有發展的再現部」。

第124小節「帶有發展的再現部」開始為兩小節的導奏,第一主題的再現從第126小節開始,樂譜的速度標記 *A Tempo* 為還原速度至前方115小節「*Tempo* Ⅰ(回頭段速度)♩ = 60」的標記,此處要特別小心古箏與新笛的16分音符互相銜接速度能否穩定的問題。

第126小節中胡、大提琴、中阮、三弦奏出稍有變化的再現部第一主題,降B羽調式,共四小節,接著是一個三小節的小過門,以「疊入」的方式進入與主題的第四小節重疊(參見譜例13)。

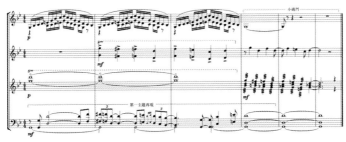

譜例13《故都風情》126-131小節

承上例，第126-129小節，中阮，三弦與中胡、大提琴一起演奏著再現部的第一主題，中阮與三弦原始記譜（參見譜例14a）中，某些音彈奏某些音輪奏，但若考慮此處為一長線條性的旋律，將此四個小節全部改為輪奏（參見譜例14b），一方面能將線條延伸，一方面在音響上也較容易與弦樂融在一起，應是較好的演奏法選項；此外，還有一個小細節可被注意的是，低音提琴所演奏的G長音，在第127、128兩個小節是有節奏變化的，若此節奏不需被注意，作曲家大可每小節以全音符記譜即可，因此它的節奏變化是呼應著主題線條而產生，在此兩小節的第3拍，演奏上稍加一點重音方能體現作曲家的細緻安排。

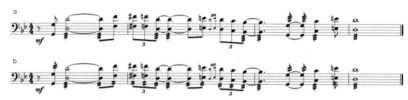

譜例14a, b《故都風情》126-129小節中阮、三弦聲部演奏法

第132-142小節同呈示部的第25-35小節，為第一主題的縮減與擴充；第143-146小節為副主題的縮減，F羽調式；在呈示部副主題原有六小節（第14-19小節），再現部只用了後面四個小節（參見譜例15），但因為有反覆，實質上又是一種長度的擴充，值得注意的是這個旋律在呈示部原本是和第一主題並行的，但作曲家在再現部將它獨立出來成為主角，音樂的緊張度強了許多。在運棒法上使用力度緊實的弧線運動，讓小臂的肌肉緊張一些，棒子的運動要好像手放在水中運動受到阻力一樣，表示持續強音的效果。此處動作要考慮到與第152-159小節全曲最高潮處之間的層次對比，但這

並不代表第152小節處棒的運動與肌肉要更爲緊張，反而是要能放鬆的「打開」音樂盛大的氣勢。

譜例15《故都風情》143-146小節副主題縮減的再現

第147-151小節爲再現部兩度出現副主題之間的過門，用了呈示部第25小節帶起拍的16分音符三連音的節奏發展而成（參見譜例16），爲「帶有發展的再現部」一詞再做了意義上的詮釋。

譜例16 《故都風情》147小節節奏動機及其來源

第152-159爲副主題在再現部的第二次出現，爲全曲最高潮處，此處三連音、六連音、與主旋律要緊密的環扣在一起才能夠發出既飽滿又乾淨的音響，定音鼓的音量動態則應稍退一些，等待至第155小節的漸強再幫樂隊撐起，將音量向上推，第156小節的大鼓（大軍鼓）及雙鈸要能注意不敲的太生硬，音色要有共鳴，才不會讓此處的音響突然爆開，打擊樂要清楚此段的角色是擔負著支撐層次變化的功用，過大的音量或反之讓樂隊的音量層次無法被支撐而相形見拙，而失掉了音樂配器佈局的整體性。

第160-163小節爲副主題連接到第二主題再現的過門，轉至A羽調式，第164-174小節爲第二主題的再現及擴充，樂曲最後以第

一主題的旋律動機作為尾聲。整個「帶有發展的再現部」段落結構
請參閱下表：

《故都風情》帶有發展的再現部結構

結構名稱	小節	調式	段落名稱	長度（小節）	主奏（聲部）
導奏	124			2	古箏
第一主題部分	126	降B羽	稍有變化的第一主題	4	中胡 大提琴
	130		過門	2	
	132		第一主題的縮減與擴充	11	笛、笙
	143	F羽	副主題的縮減與擴充	4	笛、笙
	147		過門	5	笛、笙
	152	D羽	副主題的縮減與擴充	8	樂隊
	160		過門	4	大提琴
第二主題部分	164	A羽	第二主題的再現與擴充	9	
尾聲	173			7	笛、笙

參、劉湲：《沙迪爾傳奇》

　　《沙迪爾傳奇》創作於1988年，作曲家受上海音樂學院教授，指揮家夏飛雲之邀，爲其客席指揮新加坡華樂團演出而作。

　　音樂的故事題材取自新疆地區的歷史故事，沙迪爾（1788-1871）是一位新疆伊犁地區維吾爾族的民歌手，年輕時曾帶領農民起義反抗滿清政府的統治，他的勇敢與機智受到民衆的愛戴，雖然一生中被逮捕了十多次，但每次都得到民衆的幫助而逃脫，由於他所自編了許多反諷當時政府的歌曲，在人民中廣爲流傳，滿清政府視他爲極大的威脅，而陰謀將它殺害。由於他的英勇犧牲，使的他的故事在維吾爾族聚集的廣大地區流傳，沙迪爾成了傳說中的民族英雄，除了他自編的歌曲之外，民衆也爲了這個故事編唱了許多詩篇流傳。

　　作曲家劉湲在樂曲中描述了這個故事的情境，運用新疆的樂器、音階的組成、以及旋律變化的特性作爲表達風格的手段，利用了動機的發展以及配器的變化，投射出了沙迪爾這個人物的傳奇形像。

　　劉湲這部《沙迪爾傳奇》在形式上感覺是相當明瞭易懂的，作

曲者自己也在出版樂譜開宗明義的說：「所用音樂語言，皆系傳統方式，指在易於演出、排練，並易爲聽眾所理解」，但其所展現的深厚的作曲功力與巧思在這部作品中表露無遺，若說布拉姆斯（J. Brahms）的《第四號交響曲》是用一個下行的小三度做爲全曲的動機而完成一部作品，劉湲的《沙迪爾傳奇》可說是僅用了一個上行的小三度爲動機來完成的。

作品共分呈示、發展、再現三個部分，呈示部含有兩個主屬關係調的主題群，發展部應用呈示部的動機與主題發展而成，再現部的兩個主題以同調呈示，最後用第二主題的擴充樂句做爲樂曲的尾聲，整部作曲的結構遵循西方奏鳴曲式的精神，但曲調及速度的安排卻又充滿了東方的色彩與新疆的情調。

一、呈示部

樂曲的一開始以大提琴與低提琴奏出了全曲的動機，一個上行的小三度（參見譜例1），由第2小節開始，奏出了由這個動機派生出的第一主題（參見譜例2），C商調式，音樂有著一股悲壯的英雄形象。樂譜標示了速度「*Largo*」（最緩板），以作曲家在第1-10小節所設計的句法以及休止符的位置，句法當中含有許多不規則的休止符，音樂聽起來仍像是一個散板，因此，這個第一主題的呈示，亦兼具著整部作品的引子導入作用，作曲家很仔細的劃出了每一句的強弱起伏，但真正有標示應該漸強多少的是在第7小節第3拍（*mf*），應爲第一主題力度最強的位置，因此第1-4小節兩次的漸強漸弱，幅度並不需太大，在演奏上最需注意的是第7小節的第1-2

拍，應該奏成持續的漸強，弓的力量一定要撐住為宜。

譜例1《沙迪爾傳奇》第1小節音型動機

譜例2《沙迪爾傳奇》2-10小節第一主題及其動機分析

　　第1-10小節，大提琴及低音提琴演奏的第一主題部分，第1及第2小節的漸強最好以上弓演奏，能夠讓音的起頭弱奏更自然一些，因此第2小節必須回弓一次，重新從上弓開始，其它部分則按照作曲家所劃的弓法順著演奏即能達到很好的效果，此外，為了讓音符能更有表情，左手的揉弦是非常重要的，因此G音不宜放空弦演奏，大提琴整個樂句都應該在C弦上演奏，比較能照顧到整個樂句的連貫性，低音提琴除了第六小節的C、A兩音之外，其餘部分在D弦演奏。此段建議的大提琴弓指法詳見譜例3。

譜例3《沙迪爾傳奇》1-10小節大提琴弓／指法

　　棒法上，第1-10小節以較和緩的弧線運動為基礎，由於音區屬低音域，劃拍區域原則上維持在腹部位置，隨著旋律走向可稍做調整，棒尖微微向下以引導低吟深厚的音色，在句子中間的休止符以

極微小的「數拍子」動作由手指控制棒尖運動才不致於影響無聲的氛圍，遇漸強處可以增長劃拍距離作為引導，但由於音樂有一定的緊張度，單靠劃拍距離的加長並不足以表達，亦須將小臂的肌肉緊張度增加讓棒子的運行過程能表現出一定的重量感。

第10-12小節，新笛吹出了第一主題群之間的第一個連接句（參見譜例4），音型動機由原本的小三度變為大三度，調式亦由C商轉為G商，暗示了樂曲接下來的調門發展，音階中含有一個增二度的音型動機，這個音型動機來自新疆維吾爾族「十二木卡姆」的其中一種音階結構，作曲家藉由這個動機描繪出曲中的故事所在地新疆，亦帶出了音樂中的異國情調，為本曲中，除了小三度之外的另一個重要的音程動機，但話又說回來，增二度與小三度有著一樣多的半音數量，做作曲的角度來看，這個增二度亦可視作樂曲小三度動機的變形。

此處畫虛線的第10至第12小節，雖為未標明拍號的自由速度，但作曲家在拍數上仍給了一定的演奏時長指引，第10小節為6拍，第11小節為11拍，第12小節為9拍；棒法上，第10小節可以只打兩下，第二下如弧線運動第20拍的拍型給予新笛聲部進入的提示後即在相對於第11小節正拍點上方之處等待，待新笛演奏至第10-11小節的連接處於合適的時間以一個動作的落拍預示動作給出第11小節的發音點，第12小節的正拍處除新笛的獨奏外並無樂隊任何新的發音，因此僅需做一個「數小節」的運棒動作即可，「數小節」的技巧意指劃拍時不讓樂隊誤以為該拍為某聲部的發音點，棒子的運動首先是不做出明顯的減速與加速運動，此外，手臂及手腕不做任何

移動，僅以手指將棒身做出一上一下的動作即可，第12小節樂隊有聲部進入的發音點在第3拍及第8拍，配合新笛獨奏的時間以右手做出一個向右斜下方的加速運動表示出第3拍的發音點，而第8拍的定音鼓運用左手給予其進入的時間點即可完成。

譜例4 《沙迪爾傳奇》10-12小節連接句及其旋律動機分析

　　經過了小節速度自由的連接句，樂曲的第13-24小節，作曲家標示「*Tempo I*」，表示回到第1-10小節的速度，此處的音樂表情仍然和第1-10小節是相似的，聽起來仍像一個散板，線條比第1-10小節來的更長一些，再加上後面仍有一個速度自由的連接句，因此這裡的速度是沒有必要做太大變化，作曲家已從力度的變化及配器上，增添了新的色彩，由原本的大提琴及低音提琴，再加入了彈撥及弦樂的中低音樂器，奏出了含有擴充性質的第一主題，我將它稱爲「第一主題第一變奏」（參見譜例5）。由於句子的拍數仍不工整，聽來仍是自由節奏的感覺，在整曲中，結構上還是屬於引子的部分。此段作曲家在音量的標示上設有起始的力度，但在每一個漸強記號後卻沒有設下目標力度，指揮者於此種狀況要能清楚的分析音樂的句法以及層次的安排設定出每個漸強與漸弱後的目標力度，此處共有四個漸強號，每個漸強力度若是能往上推高一級，前三句

符合了音高走向的需求，第四句則是因其較長的句法保持與第三句相同的強奏，但其起始力度由於是*pp*的緣故故力度的差距更劇烈，上述音量的級距設定亦請參考譜例5。

譜例5 《沙迪爾傳奇》13-25小節第一主題第一變奏與句法詮釋

第25-29小節，由梆笛吹出了第二個連接句，加上了曲笛與之對句，為第10-12小節連接句的基本音型再加以擴充而成，此處第26、27小節，樂隊的發音點皆在第1拍的正拍，下拍前將棒子移至拍點的上方等待，時間到時用一個加速運動下拍引導發音即可，此兩小節梆笛與曲笛是對句型式，由他們自行互相呼應，指揮原則上不需給予提示，但在第27小節最後的延長休止符收音動作之後，第28小節帶起拍起則需給予他們速度與表情的指引開始劃拍，該小節長度為八拍，棒法劃出左四拍右四拍的八拍運棒路徑並可在樂句結束前給予適度的漸慢，第29小節則依漸慢後的速度劃出四拍的運棒路徑，除了提示定音鼓的進入外，亦為連結第30小節四分音符等於二分音符的2/2拍速度做出預備。

第30-59小節，作曲家以卡農的對位手法寫出了第一主題的第

二變奏，2/2拍，樂譜標明前方的4分音符等於此處的2分音符，意即快一倍的意思，除此之外，亦標明了需稍快及漸快，也就是說，第30小節的速度基礎建立在前方「Largo」的速度之上，以每小節打兩拍的方式，速度的開始必須比Largo更快一些，爾後漸快，才符合在速度上的層次處理需求，假設前方的速度為♩=50，第30小節的速度就必須大於或至少等於♩=50；由於此處第一主題並不像前面兩次呈示的那麼完整，且從37小節開始，旋律即帶有擴充及發展的連接性質，當中亦將前方連接句的增二度音程動機加入，因此我將此段稱為「帶有連接性質的第一主題第二變奏」。

第30小節標明的漸快，並沒有明確的標示何時漸快應該終止，而下一個速度標示，是在第53小節所標明的快板，因此，這中間有23個小節的漸快空間，若太早漸快，則可能會演奏的太過急促。其實作曲家在音型的安排上，抑揚格的帶起音型本來就很容易自然漸快，指揮家其實不必太急著把樂隊速度推上去，第49-52小節的樂隊長音其實是把速度再往上推的絕佳位置，既不會讓前方的音樂過於急促，也不會因為過急的漸快而可能亂了陣腳。

第30小節開始的第一主題第二變奏，作曲者以卡農的方式，以逐漸增多的配器達到自然漸強的效果，每組加入的樂器以譜上標示的mf力度演奏即可，不需過早的將個別樂器的音量加大，整體來說，應要等到第42小節，整個樂隊的所有聲部才以forte力度演奏，此外，第30-41小節還有兩個要特別注意的地方，一是作曲家在定音鼓聲部特別標示了「non cresc.」表示當整個樂隊在漸強時，定音鼓是留住原本力度不予漸強的，作曲家的用心是在於定音鼓的音量

本來就可以蓋過整個樂隊，若過早的漸強，則其它聲部所做的張力變化極可能是徒勞無功的。另外則是在笙組的部分，由於他們演奏的像是定音鼓聲部的長音，作曲家特別為他們標示了弱奏，以免影響到了對位的旋律層次，但它們仍應隨著樂隊如譜標示的「*poco a poco cresc.*」，逐漸的將音量增大，輔助樂隊的漸強音量，如此，第42小節定音鼓所標示的突強奏，就不會顯得過於突然了。

第40-48小節，高胡及二胡每個小節第4拍的後半拍為節奏上的一個非常規重音，若要將它演奏的清楚，推弓是沒有甚麼力量的，若是改成拉弓則較容易有一個重音音頭，因此可將第40小節第1拍的兩個8分音符連起來，從第2拍開始先推弓再拉弓，持續使用到第48小節的最後一個8分音符的重音，比較符合作曲家在節奏上的重音要求，建議的弓法詳見譜例6。

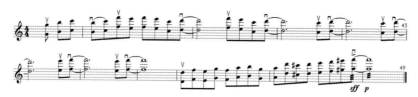

譜例6《沙迪爾傳奇》40-49小節高胡、二胡弓法

第42-45小節，要特別注意管樂及弦樂中低音聲部的第3拍8分音符，要將8分音符時值演奏的滿足，不宜過短才能將第3拍的和聲演奏的有共鳴，定音鼓雖記了突強，但也不可演奏的過硬，要能讓樂隊聽得清楚這四小節的和聲變化並將音準靠攏。

第46-48小節，樂隊中低音區聲部所演奏的切分音要能聽得清

楚，所有演奏長音的樂器要退讓一些，同時也能讓二胡、高胡所演奏的音階聽得清楚。

　　第49-52小節為四個小節的長音漸強，每小節的第1拍皆有新的樂器以演奏重音的方式加入，此為作曲家所安排的「配器漸強」，藉由越來越多樂器的加入達到漸強的效果，因此，雖然作曲家在每個新聲部加入後第二小節及標明了漸強，但在第52小節定音鼓加入之前，單獨樂器聲部是可以考慮不需要個別增加音量來漸強的。在第52小節近第53小節處，樂譜在漸強號上標記「*Molto*」，意指在該處作戲劇性的漸強，除了各樂器在前三小節所預留的音量在此處一起湧上之外，定音鼓及吊鈸的漸強可比樂隊其他樂器來的更晚一些，以達到這個漸強效果的要求。在樂曲中的其他部分亦有需多相同標示，以此原則做相同處理即可。

　　第53-59小節的上行音階處，由於前方的長音在詮釋上可能將音符時值較樂譜記載比較起來拉得更長，或者前方的漸快後速度並未到達快板所需求的速度，因此第53小節的預備拍給得清楚相當重要，小心起拍的運棒距離為了第一拍的重音給的過長而拖慢了速度，運棒距離宜短且帶著尖銳的加速減速來確立速度才能演奏的整齊並合乎表情的需求，樂譜記載「*Allegro* (\downarrow = \downarrow)」是要讓此處的速度能與前方及後方的速度做一個明顯的對比，此外，此處樂譜所標示的4分音符要注意演奏應有的長度，演奏的過短是常見的通病，另外要特別注意和弦與音階的音準，切莫只注重音量的強度而失去了樂隊整體的共鳴。

第60-73小節，2/2拍，樂譜註明「♩ = ♩」，音樂寬了一倍，每小節打兩拍，但音符的時值與第53小節快板處相同，速度只能等同於第53小節的速度，或者更慢一些，否則音樂就會過急了，由笙及嗩吶奏出了第一主題的第三變奏，此處和第30-59小節一樣，帶有連接的性質，藉由第70-73小節的轉調由將樂曲導入第二主題，因此，從大的結構來看，我們可以將第30-73小節視爲第一主題至第二主題的連接段，而第一主題的每個變奏之間，又都有一個小的連接句。

第74小節進入第二主題部分，速度標示「*Andante*」，此處於前方的速度相去不遠，若第60-73小節的速度處理較慢的話，則此處將速度提起來一些即可，整個第二主題部分，一直到第196小節之前是沒有任何速度變化的，樂隊應保持著穩定的進行；第74-84小節爲第二主題的導入句，由定音鼓及手鼓奏出了此段具新疆舞蹈性質的節奏動機（參見譜例7），此節奏動機貫穿整個第二主題，並做爲發展部的重要素材，手鼓的出現強化了作曲者欲在作品中表現新疆音樂風格的意圖。

譜例7《沙迪爾傳奇》第74-76小節節奏動機

第二主題的節奏動機部分，作曲家在第80-84小節明確標示了漸弱，但第87小節的*mf*至90小節的*p*力度標記之間，沒有再做相同

的標示，但在處理上若能按照第80-84小節的模式漸弱的話，音樂聽起來較有一貫性，且分句會更清楚一些，整個第二主題（第85-149小節）都可以這個模式處理，唯第148-149小節是第二主題連接至擴充句的部分，擴充句是強奏的力度，因此這兩個小節的力度變化可以漸強處理作爲連接。

第二主題的第一次呈示由彈撥樂演奏（第85-117小節），主題的動機亦是從第一主題的小三度動機發展而來（參見譜例8），G商調式。值得一提的是第二主題的旋律特色，運用了新疆木卡姆中，常使用同級音升高半音與還原的交替出現特性，讓第二主題充滿了新疆的色彩。

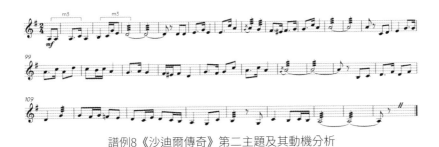

譜例8《沙迪爾傳奇》第二主題及其動機分析

在第二主題的主旋律部分，除了第84小節標示的整體力度*mf*之外，其餘部分作曲家並沒有任何表示，但長達32個小節的第二主題若不在旋律上做一些文章的話，聽來是非常索然無味的，指揮可按照旋律的進行及句法的特性做一些力度上的安排才是。

第二主題的第二次呈示由弦樂演奏（第118-150小節），接著第151-172小節帶起拍，由樂隊的高音樂器演奏出第二主題的擴充

樂句（參見譜例9），打擊及低音樂器仍演奏著第二主題的節奏動機，此擴充樂句亦成爲整個樂曲尾聲部分的重要素材。作曲家在記譜上有著細緻的要求，如笛聲部在第151小節帶起拍所標記的保持音要能演奏的厚重且飽滿，嗩吶群第151-155小節所演奏如行進一般的節奏動機，其中第151-152小節標記著斷奏記號，在行板的速度中是不能演奏過短的，宜爲該音符時值的一半長度，而未標記斷奏的小節則應將音符的時值演奏滿足做爲區隔，方能將作曲家在記譜上的聲響要求做出；此外，此段出現三次第二主題的節奏動機，前兩次爲配合音響層次的走向可做漸強的詮釋處理。

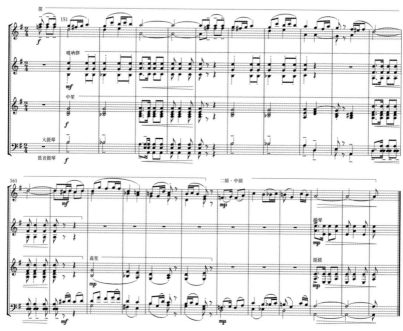

譜例9《沙迪爾傳奇》151-172小節第二主題擴充樂句

第173小節帶起拍至第228小節爲連接至發展部的樂段，我們也可把它稱爲呈示部的尾奏，動機來自於第一主題連接樂句的音型動機（第10-12小節），調式在D商、A商、及G商之間游走（參見譜例10），不穩定的調式變化顯示了其連接的屬性。作曲家以不同的樂器群分別展示了這個尾奏，最後由低音笙的獨奏演奏此連接樂句的變形做爲呈示部的收尾。

譜例10《沙迪爾傳奇》173-180小節連接句及其調式分析

第179小節，二胡、中胡的擦弓和弦與彈撥及低音樂器的和弦音有所牴觸，和第187及第195小節作比較，此處應是作曲家的筆誤，這小節應是a音的大三和弦，而非e音的大三和弦。

第196-198小節標記著漸慢，由大提琴奏出前方樂句的擴充，作曲者標記「*soli*」於大提琴上方聲部上方表示著這一句是由大提琴聲部獨自奏出（或稱獨奏群，巴洛克時期大協奏曲的用法），並非一把大提琴獨奏，這三個小節的漸慢棒法可在第197小節延伸運棒距離，第198小節第1拍打無反彈的分拍，第2拍打有反彈的分拍來控制欲達到的漸慢速度，第198-199小節的銜接如欲將音符時值撐開一些，在打完第198小節的最後分拍反彈後將棒子稍作停止，而後第199小節*Tempo I* 的速度將棒子直接向下打出一個加速運動的「反作用力敲擊停止」，及清楚的給予第1拍最後一個16分音符中阮進入的時間提示。

作曲家在尾奏段中，又再安排了一個連接句的擴充（第199-210小節）及過門（第211-221小節），可說是尾奏中的連接段，從此我們可見到作曲家在整個大結構的思維之外，對於細部結構的複雜思考，藉由最小的動機，而求得到最大變化發展的佈局。

第199小節速度回到行板速度，但在第206小節，中笙及中、大阮的8分音符為了段落的銜接常有處理為漸慢的詮釋，再讓207小節開始的鋼片琴獨奏以自由速度演奏，能以很自然的方式在第211小節的最緩板開始新的速度。

整個呈示部的結構詳見下表：

《沙迪爾傳奇》呈示部結構

結構	小節	調式	段落		長度（小節）	速度
第一主題部分	1	C 商	第一主題的動機與呈示	引子	10	*Largo*
	11	G 商	連接句		2	*Rubato*
	13	C 商	第一主題第一變奏		12	*Tempo I*
	26	G 商轉 C 商	連接句		4	*Rubato*
	30	C 商	帶有連接性質的第一主題第二變奏	過門	30	稍快轉快板
	60	C 商轉 G 商	帶有連接性質的第一主題第三變奏		14	寬一倍
第二主題部分	75	G 商	導奏		11	*Andante*
	85		第二主題（彈撥）		33	
	118		第二主題（弦樂）		33	
	151		第二主題的擴充		22	

結構	小節	調式	段落	長度（小節）	速度
尾聲部分	173	D商轉A商轉G商	連接句（笛、笙）	8	Andante
	181		連接句（琵琶、中阮）	8	
	189		連接句（柳琴、琵琶、高胡、二胡）	10	
	199		連接句的擴充	12	
	211		過門	11	Largo
	222		連接句的變形（低音笙）	7	

二、發展部

作曲家將呈示部第一主題「音型」動機與第二主題的「節奏」動機綜合在一起做為發展的素材，從音型動機來看，可分為三大部分，由兩個過門將它們串連在一起，節奏動機則貫穿整個發展部。

第229-235小節為發展部的第一部分，先由中阮、大阮及二胡、中胡奏出了呈示部第二主題的節奏動機（參見譜例11），二胡、中胡的節奏動機要演奏的短，弓要像能跳起來一般的演奏，此外第229-230小節應做一點漸弱，第231小節開始要奏的弱一些，才能讓低音聲部的主題以及彈撥樂器的對句聽的明顯。

譜例11《沙迪爾傳奇》229-230小節發展部節奏動機

整個發展部的快板僅有一個速度標記，中間沒有任何的速度變

化，作曲家也沒有要求快板的速度為何，但理論上來說，介於 ♩ =120至 ♩ =168的範圍內都可稱為快板，而發展部其實沒有太多複雜的音符，因此我認為在樂隊能力的許可下，讓速度快一些會讓整個段落更精彩。

　　第231-235小節，發展部的第一部分，由大提琴及低音提琴奏出了呈示部第一主題的變形（參見譜例12），D商調式。

譜例12《沙迪爾傳奇》231-235小節大提琴及低音提琴聲部旋律

　　就棒法的運用來說，第229-230小節第1拍的重音用加速急遽的「敲擊運動」，其餘拍子則用允許棒子以最高速運棒的「瞬間運動」為基礎，這樣的原則從第229-294小節所有語法為斷奏且打4/4拍原拍的運棒路徑時皆適用，而遇到第231-235小節（參見譜例12）及第246-255小節（參見譜例14）呈示部第一主題變形旋律音樂線條拉長的部分，運棒則打為每小節兩下合拍的「弧線運動」為宜，要注意的是「原拍─合拍─原拍」轉換的過程須在前一個小節的最後兩拍運棒過程做出轉換該有的預示動作。

　　第236-243小節，發展部的第一個過門，由呈示部的第一主題的「音型」與第二主題的「節奏」兩個動機結合發展而來（參見譜例13）。

譜例13《沙迪爾傳奇》236小節過門音型節奏動機分析

第242-243小節是打擊樂表現的部分，排鼓要能毫不客氣的把音色與音量敲出來，演奏不必過於保守，第262-265小節也是同樣的處理方式，但由於有四個小節的長度，打擊樂除了排鼓外，定音鼓與西洋鈸可用漸強的方式做出一點層次的變化，讓音樂的張力能有更明確的走向。

第244-255小節為發展部的第二部分，再次由大提琴及低音提琴奏出了呈示部另一個第一主題的變形（參見譜例14），並將增二度音程的元素加入其中，調式由D商轉至A商，再轉至F商，此段演奏上要特別注意增二度音程的音準，並注意樂譜上標明的重音記號在演奏上能被明顯地聽見，不宜忽略，第255小節的漸強號可將音量先拉下1-2級，以求得較具張力的戲劇性漸強效果。

譜例14《沙迪爾傳奇》246-255小節大提琴及低音提琴聲部旋律

第256-265小節為發展部的第二個過門，同第一個過門的素材

並加以擴充，F商調式，第266小節進入發展部的第三部分，此段除了調門，以及襯底節奏音型之外，都與呈示部第30-59小節「帶有連接性質的第一主題第二變奏」是完全相同的，曲式上之所以認為此段是屬於發展部的一部分，主要是因為此處調門仍為F商調式，尚未回到呈示部第一主題的C商調式；整個發展部的結構詳見下表：

《沙迪爾傳奇》發展部結構

結構	小節	調式	段落	長度（小節）	速度
發展部	229	D商	第一部分	7	*Allegro*
	236		過門	8	
	244	轉A商	第二部分	12	
	256	F商	過門	10	
	266		第三部分	30	

三、再現部

再現部含有一個第一主題的先現（第296-311小節）、第一主題的再現（第312-328小節）、第二主題的再現（第329-394小節）、以及樂曲的尾聲（第395-413小節）。

第一主題先現的認定，在於第296小節調門已回到C商調式，它的結構與呈示部「帶有連接性質的第一主題第三變奏」，除了第306-310小節之外，其餘是完全一樣的，它既是呈示部第一主題的部分再現，同時也擔負著從發展部轉回再現部的連結作用，可說是作曲家在呈示部即設計了的一盤好棋，非常巧妙的安排。此外，就速度的部分，樂譜並沒有新的速度標記，僅以「♩=♩」表示了前

後音符時值的相同，然而，由於此樂段與呈示部第60-73小節幾乎是完全相同的寫作，在聽覺上也很難把他視作快板的一部分，因此在速度的處理上，一般都把這段與快板分開，重新開始一個較慢的速度，與呈示部第60小節的起速基本上是相同的，音樂能表現的比較寬廣一些，不過，這僅是一個詮釋的選擇，若是按照前方發展部的速度連接過來，或許更有一份令人窒息的追逐感，供各位參考；*Largo* 的新速度標記於第308小節的延長號，但此處並不是真的第一主題再現的部分，而是前方先現段落的收尾，打擊樂以力度張力的劇烈變化，奏出了隱喻著沙迪爾遭到謀害令人驚嚇不已的結果。

第一主題的再現部分（第312-321小節），作曲家在開始的四小節（第312-315小節），使用倒影的手法（三個小節的嚴格倒影，一個小節的音型倒影），將作品的第1-4小節再現（參見譜例15），其餘的部分則與呈示部第一主題的音型相同，但在音樂的節拍上有所擴充，至此我們可以發現，作曲家對第一主題的處理，從來沒有一次是完全相同的，他始終在一個發展的狀態當中，可見作曲家在創作這部可說是僅有一個動機的作品時所擁有的細膩感知。

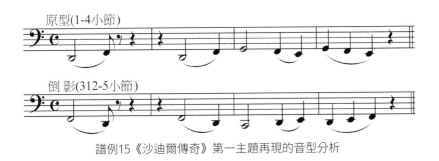

譜例15《沙迪爾傳奇》第一主題再現的音型分析

第一主題的再現，在速度的處理上與樂曲開頭的處理應該相去不遠，氣氛的不同來自作曲家所標示的力度記號，唯要注意的是，第322小節進入第二主題的再現並沒有新的速度標記，也就是作曲家希望第二主題的再現以最緩板的速度奏出，但由於第一主題再現的句法結構較為鬆散，所以很難將兩個再現的主題速度連在一起，因此到了第322小節，一般處理都會將速度較第一主題再現提高一些，但無論如何，比呈示部的行板速度要慢一些更能發出一份惋惜與懷念的氛圍。

第321-322小節，既是第一主題再現的最後一音，同時也是進入第二主題的導奏，它像是賦格曲當中節尾部分的「疊句」（stretto），上一段落尚未真正結束前，下一段落即提前進入的作曲手法，讓樂曲在接近結束的部分能夠更緊湊一些。

第二主題的再現仍以C商調式奏出，是我們可以肯定這部作品有著西方奏鳴曲式精神的一個重要切入點，它是讓樂曲在聽覺上穩定走向結束的一個美感概念，作曲家雖然於再現部再次兩度的呈現第二主題，但他捨去了琵琶、柳琴、以及高胡等在呈示部所使用的高音樂器，第一次轉以中阮、大阮呈示，第二次則僅用了二胡表現，表示了作曲家在音色上於此段所希望表現的淡遠意境，彷彿表示著「沙迪爾」這位民族英雄的英勇事蹟長留在族人心中的懷念。

樂曲的尾聲並沒有使用新的素材，作曲家把第一樂章的「第二主題擴充」（第151小節）與「連接句」（第10小節）的兩個音型動機結合，加上編制龐大的配器而寫成樂曲的尾聲，表現了其毫不

浪費任何可能發展的動機寫作，實為一部既容易聆賞，有能夠仔細推敲玩味的好作品。再現部的結構詳見下表：

《沙迪爾傳奇》再現部結構

結構	小節	調式	段落	長度（小節）	速度
第一主題再現部分	296	C商	第一主題再現前的先現	16	*Allegro*
	312		第一主題再現	10	
	322		第一主題再現的結束及第二主題再現的導入	7	
第二主題再現部分	329		第二主題再現（中、大阮）	33	*Largo*
	362		第二主題再現（二胡）	33	
尾聲部分	395		第二主題擴充動機	10	
	405		呈示部連接句動機的擴充	9	

肆、羅偉倫／鄭濟民：笛子協奏曲《白蛇傳》

　　《白蛇傳》，與《梁山伯與祝英台》、《孟姜女》、《牛郎織女》並列中國四大民間傳說，又名《許仙與白娘子》，講述的是一個修練成人形的白蛇精，與凡人談戀愛的曲折故事。

　　故事發生的地點傳說在宋朝時的杭州、蘇州、及鎮江等江南地區，作曲家考慮到地域的音樂特性，主題即以江南地區的委婉音樂風格呈現，而對於故事中的角色，則設計了白素貞與法海的兩個主導動機，使音樂在進行中，戲劇的情節更為具象。作品考慮了戲劇的張力與音樂結構的綜合，以四個樂章寫成，但其中第二及第三樂章為連續演奏，並有相同的音樂動機，從音樂的角度來看，這部作品仍是以傳統三部曲式創作的協奏曲。

　　樂曲的四個樂章解說如下：

　　第一樂章「許白結緣」：以一段飄渺淡遠的引子開始，暗示了故事的神話背景，接著笛子奏出如歌似的主題，描寫風光明媚的西子湖畔，草長鶯飛，遊人如織，經過樂隊的複奏後進入快板樂段，表達許仙和白素貞遊湖借傘，從而結緣的歡愉，在笛子的華彩後，主題重現而結

束。

第二樂章「法海弄術」：以一聲陰沉的大鑼開始，樂隊接著奏出法海嚴厲粗暴的主題，樂隊導出了沉重的氣氛，木魚與磬跟著出現，忽地一片寧靜，彷彿到了寺前，然後是一段精彩的哭腔，笛子的哀婉淒惻，表達了白素真的苦苦懇求，與代表法海斷然拒絕、粗曠斬截的樂隊，形成強烈的對比；中間插入一段笛子在中低音區的獨奏，抒發了白素貞淒苦欲絕、百般無奈的心緒，經過樂隊的強化（主要是弦樂），道出了纏綿又無可奈何的情致，在反覆糾纏中，逐漸推向悲憤的情緒。

第三樂章「水漫金山」：整樂章以甚快板進行，描寫白蛇和法海的鬥法，在漫天蓋地的波濤中，雙方各顯神通。末了法海的主題以厚重穩定的樂隊強奏出現，代表了他的勝利。

第四樂章「雷峰夕照」：波光激豔的尾聲樂段中，笛子奏出華彩樂段，而後重覆第一樂章的主題，情緒趨於恬淡平和，在逐漸遠去的樂聲中結束全曲，這段人與仙的姻緣，則令人惆悵低迴。

《白蛇傳》笛子協奏曲可說是一部既具象又寫情的一部標題性作品，音樂的層次藉著故事的發展，與三位主角（白素貞、許仙、法海）之間的鮮明個性，可說有相當多的詮釋空間，不僅是速度上

要像唱傳統戲曲一般的跟腔，在力度的處理上也要依著主角在劇情中的心情抒發做細微的變化，樂隊在情緒的抒情與堅定之間要能有很大的層次對比。作品本身的鋪陳，相對應於情節中所營造的氣氛，是非常震撼人心的，可說是可以打動所有人對故事的共同記憶，賺人熱淚的一部好作品。

本曲依照故事的劇情需要雖分為四個樂章，但由於第四樂章為第一樂章的再現，而第二、三樂章為連續演奏，且分享著共同的動機，因此，整個作品的結構，可以看成為一個大的複三部曲式，而每個樂章的細部結構又可再看成較小的複三部曲式。

一、 第一樂章「許白結緣」

第一樂章的主要結構含有一個引子，兩個主題部分，獨奏樂器的裝飾奏（*cadenza*），以及第一主題的再現，為複三部曲式。

樂曲的開頭記載著「*largo fantastico (ad. lib.)* ♩ = 40」，意為奇想的緩板，速度自由。即使做曲家標示了大致的速度，樂隊的速度進行要小心過於呆板，在第2及第4小節可稍稍將時間撐開一些，或者第3-4小節的速度能與第1-2小節產生一點快慢層次與音量的對比。笛子主奏吹出了白蛇（白素貞）的引導動機（參見譜例1），此動機在第三樂章「水漫金山」中將再度出現，描述白蛇與法海鬥法的情節。由於樂曲的引子強調的是一種飄渺的神話故事背景，在調式的安排上也顯得較為不穩定，笛子的結束音落在C商音，為樂隊給了在接下來第12-26小節連接句的轉調準備。高胡、二胡於第

2、4小節第2拍後半拍爲了避免突然地過大音量，建議與前一音連弓演奏，如此第3拍正好爲拉弓的弓法，對於細緻的收音要求能得到較好的品質，反之，如不連弓，第1、3小節的第3拍宜從推弓開始以求得拉弓收音的結果，不過這樣的做法會與中胡、大革胡會產生弓法無法一致起始或收音的問題，值得再仔細考慮，於排練的實踐中視樂隊的狀況做出最好的調整。作曲家在配器法上組合出相當漂浮的樂隊音響，豎琴的上滑音、碰鈴、鋼片琴輔佐著這如在濛霧中虛無飄渺輕柔音色，猶如進入了仙境一般，身處魔法世界的美麗意境。在運棒法上，爲了讓樂隊能夠有較輕盈飄然的音色，劃拍區域需保持在較高的胸部位置，第1小節第1拍用數拍子劃法輕劃出一條直線後稍作等待，由於標示的速度極慢且可自由，不必急著給出第3拍的起拍，待笛獨奏的E長音有著一定的表現後劃拍路徑再從第2拍的拍點位置直接向左斜上方劃出一減速運動接著折返向右斜下方軟性的加速給出暗示弱起的第3拍預備拍，劃拍區域的最上方與最下方距離不宜掉的過深或拉得過高，而是較扁平的弧線來維持著樂隊上飄的音色，漸強與漸弱以增長及縮減劃拍距離來表示，若是第2小節第1拍的附點4分音符要稍作一點延長，在劃出不帶尖銳拍點的第1拍點後運動稍作停滯，接著第2拍再以非常輕微的「彈上」爲第2拍後半拍做出提示，而後在第3拍的附點4分音符感覺達到滿意的時值後做出一個收音的動作來完成第1-2小節的運棒過程，第3-4小節雖也是同樣的運棒方法，但指揮可細聽笛獨奏在此處是否有細微的表現變化而作出相應的音樂詮釋。

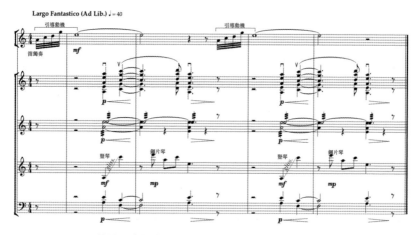

譜例1 《白蛇傳》笛子協奏曲第一樂章1-4小節

　　第12小節進入行板，樂譜標明「*Andante espressivo*（♩ = 76）」，樂隊的速度要肯定的進入，弦樂各聲部在第12-16小節依序進入，樂譜標注中強的力度要能有飽滿音色的演奏，二胡的演奏可嘗試避免A音演奏外弦的空弦，以免影響到對音色飽滿的要求，其第12小節的可能指法之一可參考譜例2在開頭第12小節處所標記的弦序與指法；此處配器堆疊的本身為了這個連接句做了漸強，主要是為了建構第17小節所需的突然弱奏，作曲家所希望營造的是一種虛幻飄渺的神話氛圍，同時亦可理解為許仙與白娘子在杭州相遇，白娘子早意以身相許，兩人相見怦然心動而忽然沉默且臉紅起來的情景，因此第16接第17小節的音量與音色要能有明顯的對比以烘托故事的意境，弦樂從第16小節原本飽滿的聲響需能突然的在第17小節變成較虛軟的音色，同處，在第17小節進入的彈撥樂所演奏的連續16分音符可將右手彈奏的位置拉高靠近品的位置處一些，能奏出較軟且空泛的音色以符合音樂在突然轉折處所追求的整體氛圍；此外，一

個排練操作的實際經驗有一個要注意的問題是，第27小節進入笛獨奏演奏如歌的第一主題，獨奏者的速度詮釋有可能比樂譜標明的4分音符等於每分鐘76拍來得更快一些，就詮釋的角度來說第27小節是一個新段落的開始，描述的是遊人如織的西子湖美麗風景，開啟一個新速度可帶來一些聽覺上的驚喜，也並無不可，但從總譜的標記來看，兩處的速度標記是一樣的，這是作曲家結構性的設計也應予以尊重，因此權宜之計是指揮要能與獨奏者溝通之後內心有第一主題獨奏者希望的速度心板，於第12小節下拍時就能靠近獨奏者的速度詮釋需求，儘量將第12、27小節開始樂句的速度連結在一起，第27小節才不會因為兩方缺乏溝通而發生使速度變化顯得突兀的問題。

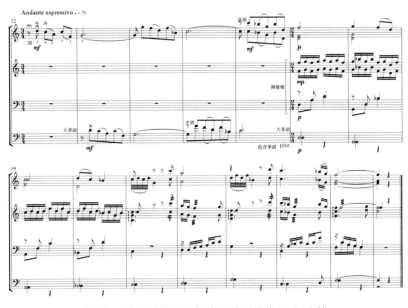

譜例2《白蛇傳》笛子協奏曲第一樂章12-26小節

棒法上，第12小節第一個8分休止符稍有延長，預示第1拍後半拍的開始前須等待笛子主奏演奏之D音有充足的時長，此時棒子在相對於點的上方等待，不需從拍點處開始劃預備拍，若是從拍點處起始，由於發音點在後半拍，會造成預備拍含有三個動作（上—下—上）才到達發音處，是多餘的預備動作（一般來說預備運動僅需兩個動作），因此棒子於相對於點的上方等待，以兩個動作（下—上）完成即可；第17小節第1拍由於是突弱，因此進點前可做運棒距離短小的「先入法」可明顯突然感變音樂的氛圍，此處以和緩的弧線運動爲運棒基礎，第21及23小節第2拍做「彈上」運動，強調彈撥樂帶起拍的句法。

第一主題爲兩個八小節的工整樂句，降B徵調式，如歌的旋律描述著西子湖的明媚風光，亦懷著白素貞對許仙的傾慕之情。西湖絕美的風景有名者如：蘇堤春曉、曲苑風荷、斷橋殘雪、平湖秋月、柳浪聞鶯、花港觀魚、雷峰夕照、雙峰插雲、南屏晚鐘、三潭印月等等，這些形容風景的詞語當中亦是許多傳統樂曲的曲名，其中「雷峰夕照」即是本曲第四樂章的標題，西湖以其湖光山色醞釀了深厚的人文底蘊，歷代詩人留下無數佳句，如蘇軾《飲湖上初晴後雨二首其二》的「水光瀲灩晴方好，山色空濛雨亦奇。欲把西湖比西子，淡妝濃抹總相宜」。作曲家寫出優美的第一主題，濃郁的江南風格，由笛子主奏與樂隊輪流呈示（第27-60小節），主題旋律請參見譜例3。

譜例3《白蛇傳》笛子協奏曲第一樂章第一主題

　　第27-34小節，二胡及中胡的二分音符長音和弦需能輕柔的演奏，豎琴的分解和弦則應該明顯的被聽見，第33小節第4拍中胡有別於前方的帶起音也可做指揮動作中稍提示他們，確定拍子的準確性與勾勒出其與主奏呼應的對句線條；第36小節開始大革胡聲部所演奏與笛子主奏的對句需能清楚的聽見旋律線條，但音色不能過硬，指法以在D弦上演奏為主，適度的揉弦為宜，由於樂譜僅記載了部分弓法，若照著樂譜的弓法演奏，音樂線條會較不容易將這如詩如畫的優美旋律連結起來，演奏的音量亦不好控制，尤其第42小節第2-4拍擔負著兩次第一主題呈示的銜接作用，將其以一上弓演奏最能表現其延展性，建議的大革胡弓法請見譜例4。此段的指揮棒法以「較和緩的弧線運動」為基礎，第39-40小節的第3拍棒法做不過分生硬的「上撥」或「彈上」以提示彈撥樂器後半拍的進入。

譜例4《白蛇傳》笛子協奏曲第一樂章36-42小節大提琴聲部弓法

　　第43-50小節，由高胡、二胡、中胡、柳琴、琵琶所共同演奏的第一主題前八小節，樂譜上雖然沒有甚麼力度上的變化記載，但

由於主題除了描述西湖風光，亦有表達一個急遽轉折的愛情故事之意，因此在音樂的線條處理上，應該要像談戀愛一般的，時而外放，時而內斂，其實作曲家在旋律的音高設計上，給了我們很好做文章的題材；柳琴、琵琶在此處作曲家僅在長度大於4分音符處標示輪奏，照原譜演奏的話此兩聲部較容易被注意到，但從線條的展延性來說與胡琴共奏若需顯現一致的融合性，全部改爲輪奏亦是一個選擇，譜例5是詮釋對這個主題線條的個人看法，力度詮釋基本上是按照音高與句法的走向做變化，第44小節的漸強好比代表著故事中對愛情的渴望，第46-47小節帶起的弱奏代表著愛情的羞澀，第49小節的強奏則象徵著對愛情的堅定；依力度處理方式所述，樂譜記載之胡琴聲部弓法可略爲更動，在漸強的位置使用推弓可能較有效果，建議的弓法亦詳見譜例5。

譜例5《白蛇傳》笛子協奏曲第一樂章43-50小節樂隊力度詮釋

　　第55-56小節，三弦及中阮接續了笛子未完成的主題，音量上要演奏的與笛獨奏聲部音響取得平衡為宜。

　　第61-71小節（請注意手稿總譜有刪除原本的61、62兩個小節，因此手稿總譜所記載之小節數從第63小節開始全部要減2直至樂章結束方能在排練時與樂隊分譜的小節數對齊，本文從此處開始所註明的第一樂章小節數皆是與分譜相同的小節號碼），樂隊所演奏的連接句，由於其含有轉調的功能，旋律亦相當富歌唱性，雖然就曲式的角度來看它是一個大過門的起始，但其實音樂內容在情感上是相當澎湃的，在詮釋上能做的張力變化並不亞於第一主題，樂譜在第61小節二胡與中胡聲部記載了四個小節的漸強，一個提醒讀者看待漸強號與漸弱號的原則是，當看到漸強或漸弱號的時候一動不如一靜，而是要看距離漸強的目標點有多少長度與級距來決定音

量何時開始往上或往下走，就此處第61-64小節來看，由於時間的
長度是四個小節，加上力度目標僅是往上一級，因此這個漸強一定
不能開始的早，否則可能音量會在第62小節就已經達標而不再有空
間支持第65小節的目標音量，所以音量宜要留在第64小節才一鼓作
氣推上去，第65小節的強奏才能有一種豁然開朗的感覺；情感的詮
釋上，第67-68小節的音高又較前兩小節來的低，可以考慮在表情
變化上詮釋處理成弱奏，與詮釋樂隊所奏第43-50小節第一主題前
句的思考模式相近，第69小節及其帶起拍再讓旋律漸強回到強奏，
藉此達到張力的變化而豐富音樂所表達的內涵；樂譜此處弦樂器
幾乎沒有弓法的記載，按照前述表情的變化所建議的弓法詳見譜例
6。第65-74小節新笛與弦樂的齊奏部分，由於是長線條的樂句，以
兩小節換一次氣爲原則（亦參見譜例6），同樣的樂句處理方法也
適用於第191-198小節第一主題的重現部分。

譜例6《白蛇傳》笛子協奏曲第一樂章61-71小節弓法、語法詮釋

第72-75小節，爲連結原本速度♩=76與第76小節稍快（♩=116）的部分，樂譜雖未記載漸快，但一般笛獨奏者都會以漸快方式處理，而到底漸快多少則取決於主奏者所希望的稍快速度，棒法以逐漸縮短運棒距離緊貼著主奏16分音符的演奏速度，第74-75小節的漸快可能更爲急遽，將棒法逐漸轉爲向上抽起的「彈上」能更清楚地給予樂隊速度的依據。

第92小節，樂譜標明「*Allegro con brio*（♩=138）」，這個速度的轉換可選擇在前方第89-91小節作漸快的處理逐漸提速，亦可直接在第92小節突快，突快的棒法是在該小節第1拍的點前運動向下方更急劇的加速以得到需求的新速度。

經過了轉調及速度的轉換，樂曲來到了第110小節開始的第二主題（參見譜例7），以笛子的快速吐音描述著白素貞與許仙西湖相遇同舟共渡，游湖借傘到後來的取傘還傘，一旁還有小靑作弄許仙略帶戲謔但滿富歡樂的場景，第二主題分別由笛子及樂隊共呈示

三次，其間含有兩個饒富趣味的小過門，其中第121小節帶起拍的二胡、中胡所演奏之對位旋律線條，要演奏得清楚肯定，至少為中強的力度為宜，相對於笛子的吐音跳奏，弦樂這裡可以處理的圓滑一些，樂譜並沒有任何弓法的記載，建議弓法詳見譜例8。

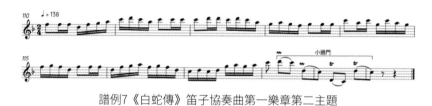

譜例7《白蛇傳》笛子協奏曲第一樂章第二主題

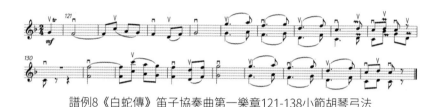

譜例8《白蛇傳》笛子協奏曲第一樂章121-138小節胡琴弓法

　　第139-163小節是笛獨奏與樂隊之間密切對話的一個過門樂段，此處有幾個力度表情的問題可多加留意，一是第141小節笛獨奏在詮釋上可能為求與第139小節的對比而以弱奏處理，因此樂隊在第142小節亦可以弱奏回應之，直至第148小節樂譜標註漸強號之前都以輕巧的方式演奏；第158-163小節笛獨奏逐漸墊高的音型通常亦會以弱奏起始隨之漸強的力度為其詮釋，樂隊可在第158小節加記一個突弱奏記號，而後在第162-163小節稍漸強與之幫襯。

　　第190小節為典型協奏曲型式中，由獨奏者表現技巧的華彩樂段，豎琴伴之琶音或分解和弦的演奏要能隨主奏者所演奏的樂句緊張度有鬆緊之分。第191小節起音樂回到第一主題，樂譜標明

「*Andante*」，應是要回到第一部分的♩= 76速度，不宜過慢，此外，爲符合彈撥樂器傳統的演奏特性，第203-204小節琵琶及柳琴聲部可加入「帶輪」（參見譜例9），這樣的考慮適合廣泛應用在許多傳統風格的作品中，適度的發揮多一些樂器的演奏特性以豐富民族管絃樂的應有特色。

譜例9《白蛇傳》笛子協奏曲第一樂章203-204小節柳琴、琵琶語法

而二胡所演奏的第一主題重現（第191-198小節），力度的安排可比照前述之第43-50小節詮釋，重現一遇相知，一見鐘情的情感，並在一片祥和與充滿希望的氛圍中結束這浪漫「許白結緣」的第一樂章。第一樂章的整體結構詳見下表：

《白蛇傳》笛子協奏曲第一樂章「許白結緣」樂曲結構

結構	小節	調門	段落	主奏聲部	長度（小節）	速度
引子	1	C 商		笛子	11	*Largo*
第一主題部分(A)	12	轉調	連接句	樂隊	15	*Andante* ♩ = 76
	27	降 B 徵	第一主題	笛子	16	
	43		第一主題前八小節	樂隊	8	
	51		第一主題後八小節＋擴充	笛子	10	
	61	轉調	連接段	樂隊／笛子	15	*Piu mosso* ♩ = 116
	76				16	
第二主題部分(B)	92	F 徵	第二主題	笛子	18	*Allegro con brio* ♩ = 138
	110				8	
	118		過門		3	

結構	小節	調門	段落	主奏聲部	長度（小節）	速度
	121		第二主題第一變奏		8	
	128		過門		2	
	131		第二主題第二變奏	樂隊	8	
	139	F 宮	連接段	笛子／樂隊	51	
華彩	190			笛子	1	*Tempo rubato*
第一主題再現部分 (A)	191	降 B 徵	第一主題前八小節	樂隊	8	*Andante*
	199		第一主題後八小節＋擴充	笛子	11	

二、第二樂章「法海弄術」

第二樂章爲含有一個引子及三個主要部分的複三部曲式，第一及第二部分各包含兩個主題，再現部分則重現第一部分的a主題，其餘則爲接續至第三樂章的連接段落。

引子由一聲陰沉的大鑼揭開序幕，樂章的開始速度標記爲「*Lento（Feroce）* ♩ = 60」，冷酷的緩板，雖然樂譜明示了速度標記，但作品的寫作手法在聽覺上會認爲是速度較自由的散板；開頭的大鑼要敲的有力，最好用尺寸較大的泰來鑼演奏，樂隊接著演奏出代表著法海和尚的引導動機（參見譜例10），要能演奏的大聲又有顆粒性，*fp crese.* 的力度表情要能做得誇張，把法海的冷酷形象塑造的鮮明一些，這個動機將貫穿在第二及第三樂章的各個部分，影述著法海的嚴厲性情，與白素貞在第二樂章苦苦哀求其成全愛情

的淒涼情境成了強烈對比。第13-16小節，作曲家以木魚及磬的敲擊，勾勒出了廟宇中莊嚴肅穆的形象，爲故事的背景做了有力的鋪陳。

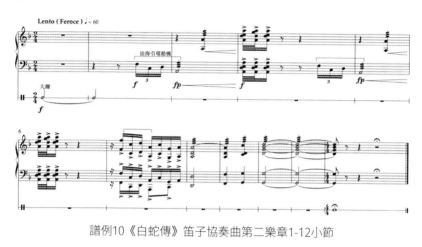

譜例10《白蛇傳》笛子協奏曲第二樂章1-12小節

　　第二樂章開頭的指揮棒法是需要仔細考慮與充滿變化的，留白的空間很多，如何算出準確的休止時間卻又不給出過於干擾的動作，並讓樂隊準確整齊的演奏出半拍的16分音符三連音是第1-6小節特別需要注意的地方；第1小節的長度其實可依感受的氛圍稍作延長，眞正的速度數拍可由第2小節開始，此處的打拍法不外乎兩種選擇，一是打2/4拍的原拍，一是打每小節四下的分割拍，打原拍棒子的音樂張力鬆弛些，打分割拍則緊張一些，不過亦可交替使用，第2、4小節小音符多且張力較爲緊繃打分拍，其他小節打原拍即可；第2小節第1拍的空拍數拍動作要小，待分割之第2拍正拍的點後運動向右斜上方做出有力的「上撥」運動作爲後半拍發音的預示動作，第3小節打回原拍，由於該小節的力度標示爲*fp cresc.*，第1拍下拍後的點後運動反彈必須是短的運棒距離，而後向右斜上及左

斜上方延伸逐漸加長的運棒距離及加劇的緊張力度帶領樂隊做出誇張的漸強。

　　第6小節第一拍下拍後又是一個留白處，且第7小節的起音於第1拍的第二個16分音符，如同前文所述第一樂章第12小節打預備拍的道理一樣，非正拍發音之預備動作的起點應位於相對於拍點的上方以免產生多餘的預備運動，因此，第6小節應在第1拍下拍後點後運動反彈至點之上方一定距離或高度停止，第2拍默算時間不需晃動指揮棒，此時棒子已經在停止時到了第7小節的預備位置，時間一到直接落拍敲擊即可兼具第6小節的持空與第7小節發音的緊張感，這兩個小節的銜接棒法，即是我在個人指揮技術專書中所提到如同撞球法則一般之「母球理論」，不產生多餘動作且兼具藝術與效率的指揮棒法。

　　第13小節標明了速度自由，也沒有時值拍號，木魚可以漸快再漸慢的方式演奏，表現出法海在鎮江金山寺廟宇誦經的肅穆氣氛。第17小節雖然恢復了拍號，但也只是標示了時值及大約回到♩＝60的速度，基本上至第23小節之前應該都是速度自由的處理詮釋，其中第17及第19小節彈撥樂可用掃弦演奏，使其音響有更堅定的效果；第21小節高胡及二胡的重揉滑音，在時間上要滑得整齊，由於只有一個小三度音程但時值不短，滑音不需太早開始，在接近第2拍時動作下滑音即可。

　　第23小節，笛子奏出了此樂章第一部分的a主題（參見譜例11），此主題為傳統戲曲中常用來描述悲憤情緒的「哭腔」，表情

標示為「*Mesto*」（悲傷的），主奏者基本上一定會將這九個小節的速度自由處理，速度近似散板，樂隊的呼應部分則必須配合主奏者的呼吸，指揮在這個部分要在心中跟著笛獨奏一起跟腔，才能夠準確的抓住演奏銜接的氣口，由樂隊帶重音的漸強加以烘托情緒激動的表現。

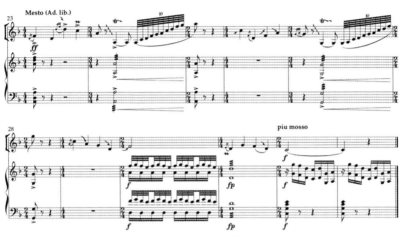

譜例11《白蛇傳》笛子協奏曲第二樂章a主題

　　此處棒法上的「呼應式跟腔」訣竅是避免多餘的預備動作，第24、27小節樂隊第2拍進入的重音漸強，是去除第1拍的點前運動，棒子的始動時間與主奏者的第1拍發音點相同，直接由點向左斜上抽起作出第1拍的點及點後運動，接著向右下方打出第2拍的點前運動而後在拍點發音，第3拍無需畫出清楚的拍點而是在第2拍的點後運動後直接打出一個右斜上接左斜上的弧形，除了表示長音的漸強之外，棒子要能及早在下一小節第1拍的拍點上方處等待，接著聆聽笛子主奏的十連音，約莫在其最後五至四個音符時棒子直接下墜僅以一個動作完成第25、28小節第1拍重收音的預示運動。

第29-30，第31-32小節的銜接，由於第29小節第4拍笛子主奏仍可能處於速度自由的狀態，第30、32小節樂隊的下拍前之預備運動需縮減至最少的一個動作方能最有效率的配合主奏的唱腔氣韻，棒子於相對於拍點的高處等待，於適當時間以一個加速的敲擊運動完成速度與表情的預示。

第32-45小節，樂隊以較快的速度奏出了強而有力的法海動機變形（參見譜例12），代表著法海嚴厲的拒絕了白素貞的哭求，此段為第一部分的b主題。

譜例12《白蛇傳》笛子協奏曲第二樂章b主題

第46小節的自由速度，相較於第23小節的「哭腔」，此處主奏者的演奏語氣是強烈的，一如高昂激越的「高腔」，一人唱眾人和，在前方第45小節的連接部分樂譜並沒有力度的標示來接續第46小節，為表逐漸高漲的情緒，此可比照第22接第23小節的做法，將第45小節力度做漸強處理，而且帶有一點漸慢速度銜接第46小節。

此處棒法帶出第46、47兩個小節第3拍樂隊的呼應音群有兩個方法可選擇，由於笛子主奏的速度自由通常是第1拍較慢速或者由慢漸快漸快接著在在第2拍突快，第一種棒法是除去第2拍的點前運動，在主奏者演奏第2拍第一個音時直接離開拍點向右斜上方做出第2拍的點後運動而後向左斜下方打出第3拍的拍點發音之後適度的

反彈；另一種棒法則是笛子主奏自由吹奏時將棒子提早移至相對於第3拍拍點的高處等待，待笛子主奏將第2拍的音符演奏結束時直接由上往下落做出一個動作的預備拍發音，此棒法的機動性及效率更高，可撐開主奏與樂隊呼應之間的時間距離，更為自由。

第53小節進入此樂章的第二部分，包含兩個主題，第一主題（c主題，參見譜例13）藉由笛子的低音域音色描述著白素貞無奈的情緒，共十六小節，F羽調式；第二主題（d主題，參見譜例14）則將笛子音域提高，藉由著許多的滑音，以及傳統音樂中，帶有停頓的語句欲言又止的語法，表現白素貞憧憬著與許仙之間難以忘懷的纏綿情景，共八小節，G徵調式，由笛子與樂隊各呈示一次。

譜例13《白蛇傳》笛子協奏曲第二樂章c主題

第53小節，樂隊的和弦音需演奏得微弱，才不至影響到笛子在低音區的音樂表現，大革胡與中阮演奏的對句也不需太過強調，整體來說樂句可表現如氣若游絲，比較符合故事表達白素貞娓娓道來其情可憫之氛圍情景，但第56小節的低音革胡第2、4拍的撥奏，彷彿是一種頭重腳輕，規律不整的詮釋，稍作強調可再增添一分悲戚之情。此處棒法以較和緩的弧線運動為基礎，劃拍區域以在腹部位置為主，將棒子的注意力放在低音聲部的對句，第57小節注意需在第2拍劃出一個收音的動作，或者直接進第2拍拍點時將棒子的運動停止不做反彈，其緣由是該小節第2、3拍樂隊是休止符，棒子劃進第2拍拍點是明確第1拍該有的時長並產生收音的作用，因此不必做點後運動的反彈，而第3拍僅需為第4拍的樂隊發音作出預備運動，棒子的始動點直接在方才第2拍拍點停止的位置直接向右斜上方產生第3拍的點及點後運動作為發音的預示，如此棒子的停頓為第2拍的點後運動及第3拍的點前運動，共一拍的時長；此外，第61、63小節第2拍豎琴的進入指示，亦是將第1拍的點前運動去除，直接由點始動以避免多餘的動作。

　　第77-84小節，樂隊呈示d主題的部分，音樂帶著較強烈濃郁的情感，句法可以每四個小節一句較帶有豐滿的持續力度，弦樂演奏的主旋律在第78小節第2、3拍的2分音符要注意音量的保持，甚至可以帶有一點重揉弦的漸強來豐富音樂的內涵，此處總譜上未記載有弓法，胡琴可按照樂譜標記的力度設計弓法，強處弓分的多一些，弱處弓則連的多一些，建議弓法亦詳見譜例14。

譜例14《白蛇傳》笛子協奏曲第二樂章d主題

　　第85-98小節樂曲的速度又呈現多變化的狀態，其中第85-88小節樂譜記載了漸快，至第89小節定速約在 ♩ = 140左右的速度，第91、92小節許多獨奏家的處理是突慢，因此速度突然慢了約一倍來到 ♩ = 70左右的速度，此處要能激烈的表現在第4拍三弦、中阮、大阮所演奏的法海引導動機，它代表著即使白素貞如泣如訴但法海仍嚴厲拒絕其所求之態度，棒法在第4拍正拍做忽然上抽並急遽停止的「上撥」運動，來展現此處極富張力的表情。

　　第93-94小節的速度可維持第91-92小節 ♩ = 70左右的速度，但也有笛子獨奏家認為該有更豐富的速度變化以裝飾此段落的戲劇張力，用漸快的方式推進至第95小節第3拍正拍，接著在第4拍帶起時突慢，此時樂隊在等待第96小節正拍的發音同時，指揮棒在劃完第75小節第3拍時，迅速數出一個第4拍而後在第96小節第1拍拍點的上方等待獨奏家的自由速度處理，第96小節第1拍就僅需一個動作的預備拍即能緊貼笛子演奏家的速度詮釋，不會因為多一個動作的預備拍而產生不順暢的時間差，這是在眾多協奏曲常有的狀態，指揮是否能讓樂隊與主奏者的氣息、速度同步，就在這一個「於拍點上方等待」並以單一預備動作下拍的關鍵技術是否能夠掌握。

　　樂曲在第103小節再現了哭腔的a主題，以圓滑的句法表達，當中低音革胡聲部的撥奏是需要指揮特別照看的，樂曲在慢速段落中

遇見點狀音響演奏是否能同時發音常是指揮者的一個挑戰，此時指揮與演奏者心中是否有小拍子是重要的，棒法上，基礎的敲擊運動是可以清楚給出點的預測，但此處樂隊處於較安靜的狀態，敲擊運動與音樂的氛圍會產生一定的矛盾，因此使用「彈上」的技巧將點前運動從加速改為減速，如此向上抽起的點將會更清楚明瞭，演奏上也越能夠整齊。

　　第111-117小節的連接段，音樂情緒急轉直下的帶出了白素貞從哀求轉為憤怒的情緒，決定與法海一決高下的情景，其中第113小節在笛獨奏的演奏傳統上為第1-2拍慢起漸快，第3-4拍則定速演奏快速度的32分音符，此處樂隊所發出的每個音能否與笛獨奏的速度在一起亦是對指揮者的考驗，最主要是耳朵能聽清楚笛獨奏演奏的每個音，第1拍敲擊運動之後棒子於點後反彈至高處等待，第2拍直接以一個動作的向下加速運動就很容易與主奏的速度緊貼在一起，切莫由低處起拍，棒子一上一下的過程因為多一個動作而造成拖延所欲發音的時間。第二樂章的完整結構詳見下表：

《白蛇傳》笛子協奏曲第二樂章「法海弄術」樂曲結構

結構	小節	調門／調式	段落	主奏聲部	長度（小節）	速度／表情
引子	1	F 商		樂隊	22	*Lento* ♩ = 60
第一部分 (A)	23	F 徵	a 主題	笛子	10	*Mesto*
	32	F 羽	b 主題	樂隊	15	*Piu mosso*
	46	F 徵	連接句	笛子	3	*ad. lib.*
	49			樂隊	4	*Piu mosso*

結構	小節	調門／調式	段落	主奏聲部	長度（小節）	速度／表情
第二部分（B）	53	F 羽	c 主題	笛子	16	A tempo (mesto)
	69	G 徵	d 主題	笛子	8	
	77			樂隊	8	
	85	轉調	連接段	笛子	14	accel.
	99			樂隊	4	Piu mosso
再現部分（A1）	103	F 徵	a 主題	笛子	8	A tempo
	111	轉 F 羽	連接句	笛子	7	ad. lib.

三、 第三樂章「水漫金山」

第三樂章描述著白素貞與法海鬥法的情景，爲了描述兩人之間的競爭纏鬥，作曲家巧妙的以樂隊代表了法海，笛子獨奏代表了白素貞，互有表現的，以甚快板的速度，將鬥法的場景展現的淋漓盡致，而樂隊不時出現的三連音上下行音型則描繪出了驚濤駭浪襲往金山寺的景象；本樂章是以拱門曲式（ABCBA）爲結構體，A部分由法海引導動機的原型及其延伸發展組成，B部分則由白素真的引導動機發展出多達四個變奏的段落，是本樂章的主體，C部分則是一個短小包含兩個小樂段的中部，音樂描寫著雙方正面迎擊，及白蛇如何靈巧施法的情景。

樂章由四個小節的導奏開始，F羽調式，強奏三連音要能演奏整齊，第5小節第一次呈示了a主題（參見譜例15），三弦和中阮所演奏法海的引導動機需鏗鏘有力，但仍要小心音色的掌握，第6及第8小節的豎琴滑奏則像是在描述施法一般的音響效果，音量亦不宜弱，與法海引導動機互成對應；棒法上，由於法海引導動機的每

次發音點都是在第1拍後半拍，爲了集中cue點的注意力，在法海引導動機發音前一個小節的第2拍需將棒子稍作停頓，也就是在第1拍的點後反彈至高處後停留，而演奏該引導動機的小節第1拍棒子直接由上方掉落敲擊進點並帶有點後運動的反彈作爲其後半拍發音的預備動作在此處最能發揮棒子預示的效率與注意力的集中。

譜例15《白蛇傳》笛子協奏曲第三樂章a主題

　　A部分（1-42小節）共呈示兩次短而有力的法海引導動機a主題，樂章在簡短的引奏及結尾處確立了F羽爲其核心調門之外，爲了鋪陳音樂所描述的鬥法情境，在調式的轉換上是相當迅速多變的，第17小節第二次的法海引導動機a主題即轉入了C羽，但其動機的延伸則再將調式轉向D羽，音樂的發展引導聽者不斷地處於一個較緊張且變化萬千的情緒。第27-42小節的連接段，其間在三連音形容大水滔滔襲來的半音動機處，笛子吹出了白素貞的引導動機，象徵著兩人的交戰，此樂章中所有出現半音階三連音上下行的部分都描述著「水」漫金山的場景，表情力度所標記的漸強漸弱可詮釋得張力變化級距拉大一些。

　　第43小節，笛子演奏出b主題，並在第57及146小節再現兩次，其它的幾個段落在C部分之前後，都由b主題轉調或變奏而來（參見譜例16）。

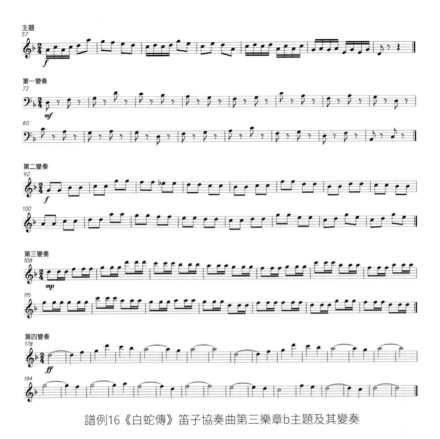

譜例16《白蛇傳》笛子協奏曲第三樂章b主題及其變奏

　　第72-107小節，樂隊所演奏的b主題第一及第二變奏，樂句可
依照音型高低的傾走向做力度變化的處理詮釋，與笛子獨奏的快速
音符之間產生一種此起彼落的效果，能更生動的描繪鬥法場景，第
108-121主題變奏轉回由笛獨奏呈示，樂隊需能發出短促乾淨的弱
奏音響，將音量退讓給笛獨奏能輕鬆發揮的程度。

　　第160-171小節為本樂章的C部分（參見譜例17），共分兩個
小段落，前段為第160-163小節，3/4拍，為此樂章中唯一轉換拍號

的地方，亦將法海與白蛇看似勢均力敵的鬥法過程推向第一個高
點，此3/4拍的節奏型態以切分拍為重點，棒法若要避免覺索然無
味的劃拍子打法，就要能分出強弱拍之間的區隔，切分拍由於是
第1拍後半拍發音，因此該拍的預備位置應相對於點的正上方，一
條直線向下敲擊並帶有較高的點後反彈，而後第2-3拍於高處微微
向右及左上劃出相對於第1拍直線反彈後尖端向右的三角形，另一
個更為簡潔的棒法來強調此切分節奏是將每小節僅打一拍的合拍也
頗具力度集中的效果。C部分的後段（第164-171小節），笛獨奏
演奏的前句通常不會平鋪直敘而是帶有漸強漸弱的詮釋，樂隊的笙
組及彈撥樂並未記載力度記號於樂譜，但切莫延續前段的強奏，以
中弱奏出顆粒性略帶重音的音響作為笛獨奏之幫襯即可，而後句二
胡、中胡對前句主奏的呼應亦可帶有漸強漸弱的表情。

譜例17《白蛇傳》笛子協奏曲第三樂章C部分

　　第178小節，由整組管樂奏出了b主題的第四變奏（第178-209
小節），由b主題的音型以時值擴充的方式變奏發展而來，隨後是

b主題第四變奏的擴充段（第210-233小節），樂隊整體要能以甚強的力度演奏，表達著兩人的鬥法到此進入一個高潮，定音鼓、小軍鼓、以及西洋鈸每次進入，聲音要能從樂隊聲響中裡竄出來，猶如水流強烈拍打著山壁的情景，作曲家在樂譜記載著表情術語「*Triste*」（悲傷憂鬱的），代表著在激烈纏鬥中，白素貞不敵法海，一種逐漸絕望、憤怒中，又帶著哀求的心情。此段的棒法由於主題時值的擴充，每小節打一拍的合拍，每兩個小節為一組為宜。

第238小節，樂隊以堅定的語氣再現了法海的主導動機，宣示他的勝利。整個第三樂章的詳細結構見下表：

《白蛇傳》笛子協奏曲第三樂章「水漫金山」樂曲結構

結構	小節	調門／調式	段落	主奏聲部	長度（小節）	速度
A	1	F 羽	導奏	樂隊	4	
	5		a 主題第一呈示		6	
	11	轉調	過門		6	
	17	C 羽	a 主題第二呈示		6	
	23	轉調	過門		4	
	27		連接段	樂隊＋笛子	16	
B	43	C 商	b 主題	笛子	6	*Allegro con molto* ♩ = 152
	49	轉調	過門	樂隊＋笛子	8	
	57	F 商	b 主題	笛子	6	
	63	降 B	過門		9	
	72	F 羽	b 主題第一變奏	樂隊	16	
	88	轉調	過門	笛子	4	
	92	降 B 商	b 主題第二變奏	樂隊	8	
	100	C 商			8	
	108	F 羽	b 主題第三變奏	笛子	14	
	122	轉調	連接段		8	
	130			樂隊	16	

結構	小節	調門／調式	段落	主奏聲部	長度（小節）	速度
C	146	C 商	b 主題	笛子	6	Allegro con molto ♩ = 152
	152	F 羽	過門	樂隊＋笛子	8	
	160		C 部分前段		4	
	164	降 B 宮	C 部分後段		8	
	172	轉調	過門	笛子	6	
B1	178	F 羽	b 主題第四變奏	樂隊	32	
	210		b 主題擴充段		28	
A1	238		a 主題	樂隊	9	Subito lento

四、第四樂章「雷峰夕照」

第四樂章再現了第一樂章的第一主題，結構爲帶有引子及尾聲的ABA三段曲式，其中段旋律與第一樂章有所不同，樂章開始速度標明「Largo（♩ = 48）」，第1-20小節的引子部分，先由豎琴將原本第三樂章的高潮迭起，帶回到雨過天晴的一片寧靜，接著在第5小節，笛子與樂隊再現了第一樂章開頭的神話情景，經過一段笛子的華彩，第10小節樂隊首先奏出了原本第一樂章情緒起伏的連接句（Andante ♩ = 72），如同故事的「倒敍法」一般的結構鋪陳變化。

第1-3小節的速度需保持穩定，第4小節第1-2拍豎琴的部分則可略帶一點漸慢作爲小段落之間的銜接處理。

第5-8小節的速度雖未標記自由，但如同第一樂章的開頭，笛子獨奏與樂隊之間的呼應都是速度稍有彈性的，樂隊的答句在第二

次甚至可以更撐開一些，力度也可以更弱一些，整體音響體現「山在虛無縹緲間」之意境，棒子的劃拍區域整體亦可提高至胸部以上位置，帶領樂隊奏出上飄的音色。

　　第21小節笛子奏出了第一主題前八小節的再現，彈撥樂與高胡與之對應，彷彿訴說著世間對這段人仙奇緣的傳頌，此處速度為了與稍後樂段能有鮮明的層次結構對比，有些笛演奏家會再提速一些，第29小節帶起拍樂隊以強奏帶出了第一主題的後八小節，此處速度則可稍緩一些，在帶起拍將速度撐開一些，音樂氛圍如同聽了這一傳奇故事的人們發出了惋惜的情感；第33小節由笛子接續完成第一主題，此處第29-32小節的帶起樂句，如果在第30小節分句，音樂線條會顯得較不連貫，為了能夠讓音樂能一氣組成一個大樂句線條，最好能夠要求管樂能一口氣吹完四小節（參見譜例18）。此處棒法以中性的弧線運動為基礎，棒子的專注力宜放在高胡、柳琴、琵琶、揚琴等與笛獨奏相呼應的第二旋律線條，第28小節第4拍起若是要將樂隊帶進稍慢一點的速度，在第3拍的點後運動將運棒距離加長一些即可達成速度變化的預示，此外動作中要注意到定音鼓及大鈸的進入，它們是支撐音樂氛圍轉折的一個重點；第29-32小節樂隊的強奏部分由於音樂氛圍帶有一份傷感，弧線運動的運棒距離不宜過長，而是在棒子運行中稍將小臂肌肉收緊一些，使棒的運行過程看來帶有一些厚重感，第32小節隨著樂句的結尾而將棒子鬆弛下來帶領樂隊稍作漸弱，第33-35小節則將棒子的注意力轉至彈撥樂的節奏型態，於第33、34小節的第2拍，第35小節的第1、3拍做出輕微的「彈上」來表示即可。第36小節由於結構上速度對比的考量，笛獨奏可能於此小節漸快，再於第37小節漸

慢將音樂撐開以迎接第38小節新的音樂氛圍，指揮要能貼緊主奏者的16分音符，在漸快時以「彈上」的棒法抽棒並逐漸縮短運棒距離，漸慢時則以弧線運動逐漸加長運棒距離給予樂團速度變化上的指引。第38小節，樂隊以較慢速度奏出結構的中部旋律，樂譜標明「*Largamente*」（廣闊浩大的），曲調的進行帶著一股令人嘆息的惆悵，音樂的張力鬆緊變化很能帶出賺人熱淚的豐富情感，速度宜放慢一些，與各位分享參考。

譜例18《白蛇傳》笛子協奏曲第四樂章21-45小節

　　第46小節笛子再現了第一主題的前句，並以此句的擴充做為樂曲的尾聲。第四樂章的完整結構詳見下表：

《白蛇傳》笛子協奏曲第四樂章「雷峰夕照」樂曲結構

結構	小節	調門／調式	段落	主奏聲部	長度（小節）	速度
引子	1	F 羽	序奏	笛子	8	*Largo* ♩ = 48
	9	轉調	華彩		1	*ad. lib.*
	10		連接句	樂隊	11	
第一主題 (A)	21	降 B 徵	第一主題	笛子	8	*Andante* ♩ = 72
				樂隊	4	
				笛子	5	
中部 (B)	38	F 徵	插句	樂隊	8	
第一主題再現 (A1)	46	F 徵 轉 降 B 徵	第一主題變形的再現	笛子	8	*Largamente*
尾聲	54	降 B 宮	第一主題的前句擴充		9	

伍、顧冠仁：琵琶協奏曲《花木蘭》

　　花木蘭的故事家喻戶曉，其文源自中國南北朝期間的敘事詩《木蘭辭》，作者不詳，其後歷經幾代文人潤飾，宋朝郭茂蒨所編的《樂府詩集》卽有收錄，題爲《木蘭詩》，《樂府詩集》收錄了許多反應風土民情的民歌，分有南歌（南朝民歌）與北歌（北朝民歌）兩大部分，《木蘭詩》與南朝民歌中的《孔雀東南飛》合稱長篇敘事詩雙璧。

　　《木蘭辭》是華人世界中學校必讀的中文教材，除了文學之外，這個故事題材也以不同的方式搬上舞台，京劇、豫劇、彈詞等傳統戲曲都可見到，美國迪士尼 （Disney） 亦將這個中國故事製作成動畫片，使得花木蘭的故事在全球流傳，其辭文如下：

> 唧唧復唧唧，木蘭當戶織，不聞機杼聲，惟聞女歎息。
> 問女何所思？問女何所憶？女亦無所思，女亦無所憶。
> 昨夜見軍帖，可汗大點兵；軍書十二卷，卷卷有爺名。
> 阿爺無大兒，木蘭無長兄，願爲市鞍馬，從此替爺征。
>
> 東市買駿馬，西市買鞍韉，南市買轡頭，北市買長鞭。
> 旦辭爺孃去，暮宿黃河邊，

不聞爺孃喚女聲，但聞黃河流水聲濺濺。

　旦辭黃河去，暮宿黑山頭，

不聞爺孃喚女聲，但聞燕山胡騎聲啾啾。

　萬里赴戎機，關山度若飛，

　朔氣傳金柝，寒光照鐵衣。

　將軍百戰死，壯士十年歸。

歸來見天子，天子坐明堂，策勳十二轉，賞賜百千強。

　可汗問所欲，木蘭不用尚書郎，

　願借明駝千里足，送兒還故鄉。

爺孃聞女來，出郭相扶將；阿姊聞妹來，當戶理紅妝；

　小弟聞姊來，磨刀霍霍向豬羊。

開我東閣門，坐我西閣床；脫我戰時袍，著我舊時裳；

當窗理雲鬢，對鏡帖花黃。出門看火伴，火伴皆驚惶：

　同行十二年，不知木蘭是女郎。

雄兔腳撲朔，雌兔眼迷離，兩兔傍地走，安能辨我是雄雌？

　　顧冠仁選定了琵琶這個樂器詮釋花木蘭的故事，除了作曲家本
身對琵琶的演奏技巧較為熟悉外，琵琶本身固有的傳統曲目中即分
有「文套」及「武套」兩種表達不同形象的樂曲，如《昭君怨》所
表現的溫柔委婉，《十面埋伏》所表現的豪情霸氣以及戰爭的場
面，都能在一樣樂器裡做到，而花木蘭的故事，一方面表現了木蘭
的兒女情懷，而同一角色又要表現出代父從軍的男子氣慨，選用琵

琶來表現是再適合不過的。

以《木蘭辭》作爲音樂創作的核心，作曲家根據故事將音樂分成「木蘭愛家鄉」、「奮勇殺敵頑」、「凱旋歸家園」三個段落，音樂旋律取材自白宗魏爲《木蘭辭》所譜寫的歌曲加以發展，以作曲手法的呈示、發展、再現來表達這三個段落，成功的將文學與音樂結合，也將琶琶這項樂器的個性發揮的淋漓盡致。

《花木蘭》琶琶協奏曲全曲約爲十八分鐘，分爲呈示、發展、再現三大部分，呈示部的標題爲，「木蘭愛家鄉」，發展部的大標題「奮勇殺敵頑」，其中再分爲『入侵』、『出征』、『拼殺』三個小標題，再現部標題爲「凱旋歸家園」。

《花木蘭》做爲一首琶琶協奏曲，在音量上自然要考慮到琶琶主奏與樂隊之間的平衡關係，協奏曲的演出形式來自西方古典音樂的傳統，在沒有擴音器材的時代，西方的作曲家們爲了取得獨奏樂器的音量與樂隊之間的平衡，在寫作上在獨奏樂器發揮的段落通常會仔細小心的配器，中國傳統樂器除了管樂、擊樂器本身有戶外吹打樂隊的形式而能將聲音傳得較遠大外，其它樂器的製作工藝從未有一把樂器音量能與一個樂隊相抗衡的製作思維，近代民族管絃樂協奏曲的創作由於樂隊編制常寫得相當龐大，主奏樂器加上麥克風幾乎是必然的選擇，協奏曲一詞本身的一個重要意義，也就是在主奏與樂隊之間的互相競奏，兩者都能夠相得益彰而得到很好的發揮，因此，在閱讀總譜時，理解樂曲的哪一部分琶琶爲主奏聲部，哪一部分爲樂隊主奏聲部，對於音響平衡的處理有絕對的必要，並

非所有獨奏樂器演奏的部分音量都必須大於樂隊之上，這在調整擴音時常需注意這個觀念，而樂隊在陪襯的部分如何控制出恰到好處的音色音量，並在音樂緊張或鬆弛處給予主奏樂器適當的幫襯，是民族管絃樂指揮在閱讀總譜及樂隊排練時就需仔細注意到的工作。

一、呈示部

呈示部包含導奏、兩個主題及它們的變奏以及尾聲，發展部取材自第一主題的結構音，運用各種變奏手法及轉調組成，再現部則重現了呈示部的兩個主題，但結構較為短小，最後尾聲為樂曲帶進高潮。

導奏分為兩個部分，前九小節速度自由，由梆笛與琵琶獨奏互相呼應，第10-15小節則由樂隊奏出前九小節旋律的延伸（參見譜例1），確立了第一主題的D宮調式。可以特別注意到的是，前九小節的音型動機，是作曲家為往後轉調及延伸樂句的需要所設計的一個伏筆，主要是由於停留在第9小節的商音，前方的音符並未為此商音確立調式，因此形成了一個不確定性的收尾，為轉調及旋律發展提供了一個很好的平台。

譜例1《花木蘭》琵琶協奏曲導奏旋律

導奏（第1-9小節）為散板，弦樂顫弓要演奏非常的輕，由於琵琶主奏在此處的力度也是非常的輕柔，因此弦樂即使有漸強漸弱

也只是稍微一點並不過分的，第7小節作曲家在弦樂聲部記載了*mfp cresc.,* 然而所有此曲演出的錄音版本，即便是作曲家指揮也沒有這麼做，都僅是由弱再稍漸強的表情而已，此部分的音量變化詮釋可再斟酌，或按照一般的演奏傳統處理即可。

　　樂隊在第9小節進慢板速度，以強奏的力度演奏，但要注意的是，這裡描述的是花木蘭仍為女性形象裝扮與情懷的場景，強奏最好不要忽然的，或是說用攻擊性發音（attack）的開始，樂隊應要像墨水在畫紙上的暈開漸層效果處理這個帶起樂句。

　　第12-15小節，樂譜記載的漸強漸弱，由於前方已標明為強奏，因此這裡的漸強不應該是站在強奏的基礎上開始的，第12小節音量最好必須減弱一些，重新漸強與音樂形象的描繪更顯得恰當一些。

　　第9-15小節樂隊的導奏部分，由於手稿總譜沒有詳細畫出句法，管樂的參考語法部分詳見譜例2，弦樂的參考弓法詳見譜例3。

譜例2《花木蘭》琵琶協奏曲9-15小節導奏旋律的管樂語法

譜例3《花木蘭》琵琶協奏曲9-15小節導奏旋律的弦樂弓法

管樂器的分句主要是考慮到了弱起拍的音樂語法，而第14小節第1拍的分句，則是中國傳統音樂的慣用語法，在各種地方音樂及琵琶、古琴的傳統樂曲都常常見到，此語法就像是說話說到一半，遲疑的停頓一下的感覺，有一種「欲言又止」的意象，若是平鋪直敘的演奏過去，則驟失掉了這個旋律賦予的傳統風格。

　　弦樂的弓法分的比較細一些，主要是音量上的考量，必須能夠持續的強奏。而14小節第一拍的音符，雖然是一弓演奏，但兩個音之間的弓要稍有中斷，後16分音符要演奏的弱一些，才能詮釋出前段所述的傳統音樂語法。

　　第16-31小節由琵琶主奏第一次呈示了第一主題，運用了許多琵琶的特有演奏法。作曲家巧妙的運用每四個小節一句的特性，將五聲音階下行的基礎結構暗藏其中（參見譜例4），也因為如此，整個第一主題的調式，若沒有演奏到最後一個音，是充滿著不確定性的，而這樣的不確定性，正是這一個主題如此扣人心弦的濫觴。

譜例4《花木蘭》琵琶協奏曲呈示部第一主題

　　第16小節，此處的琵琶速度可能比第10小節來的更慢一些，而指揮不去約束琵琶該演奏甚麼速度，所以棒的運動要非常的小，可用手指來控制，基本上看不出來有任何的動作，跟著琵琶主奏的速度來「數拍子」，等到最後一個8分音符，在琵琶主奏的速度確立

之後，劃出一個清楚的預備拍給樂隊提示新速度。此外，第16-31小節琵琶主奏的第一主題，有很多「行韻」的部分，樂隊在伴奏上要能讓琵琶輕鬆的發揮，不能單靠麥克風的音量加強，否則到後面琵琶需強奏時，擴音的音響可能會炸開來。此處棒法上由於低音樂器爲撥奏，需要清楚的提示來保持整齊，這裡可以帶有手腕敲擊的「弧線運動」爲主，並在樂隊全爲休止音符的部分劃拍路徑縮短一些卽可。

　　第32-47小節由樂隊呈示第一主題，琵琶獨奏與樂隊的主題相呼應。第32-39小節由笛子呈示了第一主題的前八小節，要注意他們與琵琶主奏對句關係之間的音量平衡；琵琶及揚琴聲部所演奏的六連音要輕盈一些，最好能按照音型線條稍做音量的起伏給予此分解和弦一定的方向感；管樂分句原則上每兩小節換一次氣，作曲者在第37小節的第1與第2拍之間已標示了分句。第40-47小節，高胡、二胡演奏第一主題的後八小節，弓的力度注意要能在 *mf* 及 *f* 記號之間有所張力上的分別，弓法需考慮前四小節與後四小節力度上的差距，*mf* 力度部分的弓，以每拍一弓爲原則，*f* 力度部分的弓，以每半拍一弓爲原則，漸弱的部分再回到每拍一弓；管樂及弦樂呈示的第一主題，參考的語法及弓法詳見譜例5。

譜例5《花木蘭》琵琶協奏曲32-47小節，管樂語法及弦樂弓法

第48-58小節為第一主題第三次呈示前的連接句，樂隊的漸強及轉調將音樂推至一個小高潮，調式從D宮轉C宮再回到D宮，從故事的角度來說，這裡隱喻著花木蘭心中想要代父從軍的一股堅決力量，第48-52小節帶起的低音樂器連接句旋律，音量要小心不要被高音聲部的切分音所蓋過去，此外，作曲家在第47及第50小節的力度層次安排要做的明顯一些，第50小節第二個8分音符的強奏可以演奏的果斷一些；第55-57小節，嗩吶及定音鼓首次加入樂曲的演奏，因此，第54小節漸強的音量銜接非常重要，要能讓笙及笛子聲部把樂隊音量撐住為宜，小心嗩吶的加入在音量上太過突然。此段許多指揮都有漸快的處理，因此打向上抽棒的「彈上」運動較能將樂隊速度往前帶起來，此處琵琶主奏的六連音應要跟著指揮的速度，即使主奏欲求稍自由的速度，最後一個音也必須和樂隊的正拍在一起，否則容易亂了陣腳，嗩吶與定音鼓聲部的出現，最好要能給與適當的提示動作增加演奏聲部長時間數空拍小節後加入演奏的信心。

第58小節，正拍必需為沒有繼續演奏的聲部做收音的動作，小心不能忽略，管樂器相當需要知道其演奏的時長，此小節譜面上雖為第56小節開始漸慢的延續，但琵琶主奏事實上在輪音的部分是延長演奏的，因此這一小節可以說是沒有速度的散板，由主奏自由發揮，在下一個小節新的速度開始之前，指揮要跟隨著琵琶主奏右手的「提落」動作得到預備拍；一般來說，職業的演奏家一定會給指揮這樣的提示，若沒有的話，指揮則必須掌握主控權，在適當的時機下拍，至少在樂隊換音的時候，主奏與樂隊的拍點是在一起的。

第59-74小節，琵琶獨奏演奏出第一主題的變奏，音樂又回到溫柔婉約的女性形像，五聲音階下行的動機，除了隱藏在每四小節的第一音為結構音之外，在第71-74小節又清晰可見（參見譜例6），在這16個小節的變奏中，兩次強調，也可說是確立了這樣的思維。此段琵琶演奏的記譜音符與演奏有相當大的出入，指揮盯著譜看恐怕很難找到演奏的位置，但基本上琵琶主奏的速度是穩定的，指揮僅需在揚琴的琶音以及弦樂換音位置給與樂隊清楚的提示，其他部分，棒子以手指輕輕將棒做出數小節的上下動作即可；第67小節新笛以及第70小節二胡獨奏的加入，運棒距離可劃得稍長一些，給予他們清楚的提示。

譜例6《花木蘭》琵琶協奏曲71-74小節琵琶主奏聲部

　　第75-82小節為第一主題部分的小結尾，旋律使用第一主題的前八個小節，由琵琶主奏與樂隊共同呈示，第82小節的結束音落在商音，如前文所述，此音具備了延伸樂句及準備轉調的功能，為下面三個小節（第83-85小節）的連接部分提供了很好的平台。

　　第86-254小節為呈示部的第二主題部分，第二主題部分涵蓋了一個八小節的導奏，一個十六小節的主題呈示，四次的變奏，兩個連接段落。第86-93小節樂曲轉至快板，A羽調式，由樂隊進入第二主題的前奏，帶出第二主題的節奏及音型動機（參見譜例7），此處語法基本上都是以斷奏來處理的，但第89小節連接高低兩個八度之間的部分，8分音符應用連奏來處理（亦參見譜例7），同樣

的語法也適用於第126-141小節樂隊所呈示的第二主題第二變奏部分，此段樂隊要演奏得整齊並富有顆粒性，導入第二主題的前兩小節（第92小節第二拍至第93小節）要能弱的明顯一些。

譜例7《花木蘭》琵琶協奏曲86-92小節

棒法上，第85-86小節銜接的預備拍必須配合第85小節琵琶主奏最後一個延長音的掃拂下拍，琵琶主奏在這個銜接上可以有兩種方式，一是延長的掃弦收掉後再下快板第1拍，二則是延長音不收音，直接下快板第1拍；第一種方式，指揮棒在琵琶收掉的那一刹那提起做預備拍，第二種方式則是將棒子在相較於拍點的上方位置等待，當主奏給予指揮可以下拍的提示直接落拍，另一種選擇是主奏完全將掌控權交給指揮下拍。第94-109小節，由琵琶獨奏演奏出呈示部第二主題（參見譜例8）。

譜例8《花木蘭》琵琶協奏曲第二主題

第110-125小節，第二主題的第一變奏，以簡化旋律的手法，由中阮、大阮奏出每拍一音的第二主題骨幹音（參見譜例9），演奏要能按照音型的走向稍做音量上的變化，此外，新笛聲部要特別

注意他們的音程關係是否準確。

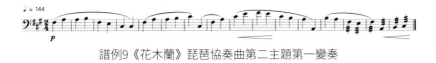

<div align="center">譜例9《花木蘭》琵琶協奏曲第二主題第一變奏</div>

　　第126-141小節為第二主題的第二變奏，樂隊在第二主題原有的音型上加花，讓旋律更加緊湊（參見譜例10），這當中需注意兩次的漸強號，由於樂譜在第126小節記載整個樂隊演奏之力度是強奏（擊樂除外），此漸強號開端的力度若是站在強奏的基礎之上，樂隊的聲音在這麼靈活表現的旋律上將力度往上加往甚強的方向去並不合理，因此在非主旋律的線條上將力度退回至中弱往強奏漸強讓其力度的級距拉大一些較能豐富層次的張力變化，而主題的部分，第128小節第2拍退至中強力度，並可考慮音頭帶有一點重音而後漸強能較彰顯其節奏的特性，然而第132小節主題是四拍的長音，此漸強就不帶重音演奏而使其更具延展性，此段描述及參考的音樂語法亦請參見譜例10。

<div align="center">譜例10《花木蘭》琵琶協奏曲第二主題第二變奏</div>

第142-209小節爲相當長的一個連接部，以羽調式五聲音階的上下行爲基礎，琵琶獨奏與樂隊之間互有呼應，調式從A羽（第142-150小節）轉調（第151-159小節）至G羽（第160-189小節）再轉調（第190-202）回到A羽調式（第203小節）。

第142-150小節，彈撥樂及笙的伴奏音型要演奏的非常輕，每個第1拍的16分音符要能演奏的準確無誤。第151-159小節，樂隊所演奏的3/4拍連接段落，由於音樂的線條比較長，因此基本以圓滑奏處理（參見譜例11），弦樂的伴奏部分，亦以每小節一弓配合管樂的圓滑奏演奏，音準的部分，笙組與胡琴組共同演奏和聲式的織體，但笙組爲定律樂器，胡琴組爲非定律樂器，這當中很容易產生平均率與純律在和弦三音律制打架的問題，因此胡琴組的音準要能向笙組靠攏，這在排練時可特別拉出來作爲一個音準細節的議題。棒法的運用上，此段3/4拍，分三拍打顯得太急促，跟音樂的線條不合，每小節打一拍則會有速度不穩的危險，因此可綜合這兩種打法，手臂的揮動以每小節一拍爲原則，而手腕則在手臂向上時，劃出第二、三拍的點。

譜例11《花木蘭》琵琶協奏曲151-159小節，管樂語法

第160-209小節是琵琶主奏與樂隊之間緊密互動的段落，這其間除了第186-189小節樂隊所演奏的三連音時值需滿奏之外，其餘部分無論是8分音符或16分音符樂隊的演奏都須將音符「瘦身」，伴奏時需演奏的輕如細雨且具顆粒性，遇樂譜標示漸強與強奏仍須

將音符演奏的短促方能與琵琶主奏的語法互相呼應，棒法以敲擊運動為基礎，並將棒子的注意力放在樂隊的節奏上，遇後半拍起音的節奏則以「上撥」運動為之。

　　第210-225小節，由高胡、二胡所演奏出第二主題第三變奏（參見譜例12）屬於長線條的樂句，以連弓為原則處理弓法；由於此處音樂線條拉長，棒法改打每小節一下的合拍弧線運動，由於樂句相當的工整，兩個八小節樂句再含每句兩個四小節的樂節，棒子的運動打成2/2拍倒8字型的劃拍路徑，並根據旋律的走向調整劃拍區域的高低，較能發揮對於長線條樂句的表達，原拍與合拍的轉換過程要能注意棒子的準備動作。

譜例12《花木蘭》琵琶協奏曲第二主題第三變奏

　　第226-242小節，第二主題的第四變奏，琵琶主奏以16分音符的分解和弦方式奏出（參見譜例13），接著第243-254小節為第二主題部分轉至呈式部的結尾部分的連接句，調高由A調轉至D調；此處回到每小節打兩拍的原拍，由於這裡承接上句的長線條，因此打小的弧線運動為主，不傾向打合拍的原因主要是因為琵琶主奏演奏著顆粒性的16分音符，而第229小節加入的新笛與高笙亦需要小拍子來穩定他們的速度，隨後進入第255小節之前的漸慢，琵琶主奏雖加入演奏，但此處速度的掌控權在指揮手上。

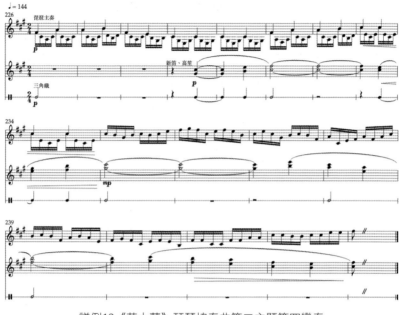

譜例13《花木蘭》琵琶協奏曲第二主題第四變奏

　　第255-281小節是呈示部的結尾部分，第255-262小節先由樂隊以甚強的力度奏出第一主題的前八小節，接著琵琶主奏以搖指的演奏法重複演奏出了這第一主題的前八小節（第264-270小節），最後琵琶主奏與樂隊呼應著演奏出第一主題的後八小節（第271-278小節），最後三小節由琵琶主奏奏出第一主題的延伸，結束整個呈示部。呈示部的樂曲結構詳見下表：

《花木蘭》琵琶協奏曲呈示部結構表

結構名稱	小節	調式	段落名稱	長度（小節）	主奏
導奏	1			16	樂隊
第一主題部分	16	D 宮	第一主題呈示	16	琵琶
	32		第一主題呈示	16	樂隊
	48	D宮-C宮-D宮	連接句	11	
	59	D 宮	第一主題變奏	16	琵琶
	75		小結尾＋延伸	8+2	琵琶／樂隊
	85	轉 A 羽	過門	1	琵琶
第二主題部分	86	A 羽	第二主題導奏	8	樂隊
	94		第二主題	16	琵琶
	110		第二主題第一變奏	16	琵琶／樂隊
	126		第二主題第二變奏	16	樂隊
	142	A 羽-G 羽-A 羽	連接段	67	琵琶／樂隊
	210	A 羽	第二主題第三變奏	16	樂隊
	226		第二主題第四變奏	16	琵琶
	243	A 調轉 D 調	連接句	12	樂隊
結尾部分	255	D 宮	第一主題前八小節	8	
	263		第一主題前八小節	8	琵琶
	271		第一主題後八小節＋延伸	8+3	琵琶／樂隊

二、發展部

　　發展部分依故事情節爲三個小的段落，分別爲「入侵」（第282-306小節）、「出征」（第307-440小節）、「拼殺」（第441-561小節）。

第282-295小節，由樂隊演奏減七和弦的不安定音響為以戰爭為背景的發展部拉開了序幕，緊接著，琵琶在第296-298小節以自由速度演奏了三次慢起漸快的音型，其動機與樂隊接下來的呈示前後呼應，這個音型有如戲曲中的板鼓漸快兼漸強的效果，有一種詭譎又緊張的氣氛，適切的描寫了戰爭爆發前的情境。

第282小節的重音要簡潔有力，減七和弦的音準及8分音符的長度要特別注意。第283-286小節低音樂器的下行音型要特別注意樂譜上的力度標記，級距拉開的誇張一些應較有張力效果，另外，彈撥及弦樂的輪奏及顫弓樂器要小心不可蓋過低音樂器的音量。第287小節的漸強除了音準的問題要注意之外，32分音符與8分音符演奏的整齊與否，是影響聲音是否乾淨的關鍵，低音樂器所演奏的下行音動機，每個音都應稍有斷開，全部以分弓演奏，而低音笙與低音嗩吶的五連音，由於速度較快，而這兩個樂器的發聲反應較慢，如果用連吐的效果並不佳，五連音以連奏完成即可。

樂隊在第299小節奏出了整個發展部的音型與節奏動機（參見譜例14），我將此動機稱為「發展部第一動機」，這個動機來自於呈示部第一主題的前兩小節的旋律音型（參見譜例15a），經過音型的拆解（參見譜例15b），我們即可以看出發展部的幾個音型動機來源（參見譜例15c）。

譜例14《花木蘭》琵琶協奏曲299-301小節樂隊的節奏與音型動機

譜例15a,b,c《花木蘭》琵琶協奏曲呈示部第一主題節奏及音型動機分析

　　第299-306小節，樂隊演奏發展部第一動機，樂譜標明「堅定有力」，首先要注意的是8分音符是否演奏的夠長，16分音符的位置是否整齊，再者，是六連音及五連音的速度是否準確。除了五連音及六連音之外，其餘音符全部以分弓或吐音完成，爾後在第506及第536小節的動機再現，即使速度快了許多，仍應按照第299-306小節的弓法來完成，統一發展部第一動機的語法。

　　第307-440小節為「出征」的段落，此段落出現一個主要的旋律，動機由譜例16c的音型發展而來（參見譜例16），總共出現六次，我將此旋律稱為「發展部第二動機」，第一次由笙組演奏（第315-330小節），G羽調式；第二次由笛子組演奏（第331-346小節），轉至C羽調式；第三次由琵琶以「鳳點頭」的演奏法變奏（第352-375小節），轉回G羽調式；第四次再由琵琶以「掃」與「帶輪」的右手綜合指法變奏（第376-393小節），仍為G羽調式；第五次由嗩吶群奏出旋律的原型（第400-415小節）；第六次前八小節先由笙及柳琴奏出轉至A羽調式的旋律原型（第421-429小節），第430-440小節為旋律原型後八小節的變奏及延伸，由琵琶奏出，以漸弱的方式結束出征樂段。以上所未提及的小節數皆為這六次「發展部第二動機」出現之間的連接部分。

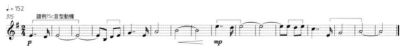
譜例16《花木蘭》琵琶協奏曲發展部出征段落主旋律

第315小節開始的「發展部第二動機」部分，彈撥樂器的8分音符伴奏最好都是分部彈奏，音響較為乾淨；第400-415小節樂隊的強奏要小心打擊樂器的音量，要適中的輔佐著樂隊的其它聲部，特別是小軍鼓的音量不可過強。所有「出征」部分的「發展部第二動機」，每次所演奏之不同樂器的出現都應該按照樂譜所記載之語法演奏，所有16分音符及8分音符都應該斷開來，較能彰顯樂曲氛圍所隱喻的一種騎馬奔馳的效果；第352-375小節，琵琶主奏以「鳳點頭」的右手技巧呈示發展部第二動機變奏的同時，胡琴組的節奏音型宜用「拋弓」的右手技法演奏，場景一如逆風馳騁，策馬加鞭飛快地就要離地飄起的感受。

第437小節開始，樂譜雖然沒有速度的變化記載，但演奏的傳統上都會將這裡開始處理為漸慢兼漸弱，樂隊因為只有笛子的長音所以沒有配合上的問題，指揮在數拍子上，跟著琵琶主奏的漸慢就可以了，而第440小節，笙所演奏的最後一音，則需再度配合主奏右手的「提落」來下拍。

第440-561小節為「拼殺」的段落。一個樂譜上沒有記載的演奏傳統，即是在第440-441小節之間，也就是拼殺段落開始之前，加上一個象徵敵軍欲發動戰爭的「三通鼓」，可由中國大鼓或是兩顆定音鼓以漸緊漸強的方式演奏，代表著敵軍擊鼓三次欲進攻後，士氣已不如剛開始那樣旺盛。

第441-447琵琶再次以自由速度演奏了兩次慢起漸快的音型代表著我軍的擊鼓聲，伴以樂隊在音響上的輔佐，氣氛較「入侵」段

落的開頭更加緊湊，音型與節奏來自「發展部第一動機」，並與呈式部第一主題由羽音開始，宮音結束的D宮調式結構音型有異曲同工之妙。琵琶主奏的樂譜上，第442接第443小節與第445接第446小節看來是照拍子接起來的，然而，琵琶主奏第443及第446小節的和弦，獨奏是需要時間讓左手把音按全了才能彈下去，因此，要讓這兩小節不間段的演奏基本上是有難度的，指揮必須等待獨奏者右手的「提落」提示，來爲樂隊下拍，此兩小節的七連音僅佔一個半拍的時間，爲了演奏的準確，這兩小節的第2拍可考慮打分割拍。

第448-505小節，主要爲五聲音階的上行及下行快速音群組成，描寫著戰場上的拼殺情景，結構上，此段爲進入再現「發展部第一動機」的連接段。至此，我們可以嗅出一些端倪，也就是「拼殺」爲「入侵」段落的再現與發展，雖然整個發展部的音型動機皆是由呈示部發展而來，但發展部亦自成一個小的三段曲式，展示出了作曲家在結構上的巧思。第506-545小節爲「發展部第一動機」的再現段落，共出現兩次與他們的連接句，爾後則爲連接樂曲再現部的橋段（第545-561小節），此樂段的調門轉換的相當快速，整段的轉調其實是爲了進入再現部D宮調式的一個準備。

我們可以發現作曲家在全曲轉調設計於大方向的思維，也就是主題之間的轉調關係皆爲完全五度，而連接部分的轉調關係皆爲大二度，「拼殺」的轉調關係卽顯示出這裡爲發展部轉到再現部的一個大連接段。整個發展部的結構詳見下表：

《花木蘭》琵琶協奏曲發展部結構表

結構 名稱	小節	調式	段落 名稱	長度 （小節）	主奏
入侵	282	不穩定	序	14	樂隊
	296	C 宮	發展部第一動機	3	琵琶
	299			8	樂隊
出征	307	G 羽	連接句	8	
	315		發展部第二動機	16	樂隊（笙）
	331	C 羽		16	樂隊（笛）
	347	轉調	連接句	5	樂隊
	352		發展部第二動機變奏	24	琵琶（變奏一）
	376			18	琵琶（變奏二）
	394	G 羽	連接句	6	樂隊
	400		發展部第二動機	16	樂隊（嗩吶）
	416		連接句	6	
	421		發展部第二動機	8	樂隊（笛、柳琴）
	430	C 羽	發展部第二動機 變奏與延伸	11	琵琶
拼殺	441	D 宮	發展部第一動機再現	6	
	446	轉調	連接段	59	
	506	C 宮	發展部第一動機再現	10	樂隊
	516		連接段	18	
	536	轉調	發展部第一動機再現	10	
	546		連接段	16	琵琶

三、再現部

　　再現部包含了第一主題的再現（第562-587小節）、第二主題的再現（第589-622小節）、以及樂曲的尾聲（第623-結束）三個主要部分。第562-577小節由樂隊奏出第一主題前八小節的再現，反覆兩次，接著，琵琶主奏演奏了三個小節的第一主題前八小節延

伸樂句，音樂重新展現了花木蘭的女性氣質，

　　第570小節，打擊樂加入了大鑼、小鑼、小鈸等戲曲中常用的響器，模擬了花木蘭回到家鄉的鄉親夾道以民間吹打樂迎接的戲劇性場景，因此這些響器的聲音必須明顯的被聽見，音色也要敲的地道才行；第577小節，弦樂的顫弓並沒有任何力度記載，但幾乎所有的錄音與演出版本詮釋處理皆為 fp，以作曲者在樂譜的其他部分對於力度的詳細記載來看，此處應為記譜上的遺漏。

　　第580-587小節演奏了第一主題的後八小節，完成了第一主題的再現。此處要注意前八小節的三次力度漸強，每次音量都要將力度退下來重新開始，吊鈸及定音鼓的漸強時間要比樂隊其他聲部來的晚一些，否則會讓六連音的漸強音型演奏的在音量上容易被蓋住而聽不出其張力的變化效果。

　　第567小節樂譜標明的呼吸記號要統一斷開的長度，休息一個8分音符或16分音符都是可以接受的選擇。樂曲的第二主題及其連接句於第589-622小節再現，與呈示部的第126-159小節完全相同，長度皆為33個小節，調式亦為A羽轉G羽。

　　樂曲的尾聲由第623小節開始，借用了發展部的素材稍加變化，速度亦加快了一些，音樂在第656小節轉回D宮調式，於高潮中結束。樂曲的最後三個音，第663小節的速度僅需從前面數過來即可，做大臂的反作用力敲擊停止，第664、665小節的下拍則需跟著主奏者右手的「提落」在一起，樂曲的最後一個長音，樂譜

亦僅記載著漸強，並沒有重音的標示，但這裡與發展部第443及第446小節是一樣的道理，所有的錄音皆是處理成*fp cresc.*的音量變化效果，已爲演奏上的傳統，供各位參考。再現部的結構詳見下表：

《花木蘭》琵琶協奏曲再現部結構表

結構名稱	小節	調式	段落名稱	長度（小節）	主奏
第一主題再現部分	562	D 宮	第一主題前八小節 + 反覆	16	樂隊
	578		第一主題前八小節的延伸	3	琵琶
	580		第一主題前後八小節	8	
	588	轉調	過門	1	
第二主題再現部分	589	A 羽	第二主題	16	樂隊
	605	A 羽 -G 羽	連接段	18	琵琶
尾聲部分	623	G 羽		16	
	639		發展部第二動機再現	17	樂隊
	656	D 宮	結束句	11	琵琶

陸、盧亮輝：《秋》

　　盧亮輝先生的《春》、《夏》、《秋》、《冬》四季套曲於1980年代陸續完成，至今仍是職業樂團音樂會、社團比賽及演出歷久不衰的民族管絃樂演進歷程的經典作品，這當中，《秋》是這四部作品中最能引發心中人生歷練深層共鳴的一首。

　　歷史上詩人們對秋天寫下的詩句無數，有描繪天色的「空山新雨後，天氣晚來秋」（王維），更多寫情的詩句如「一聲梧葉一聲秋，一點芭蕉一點愁，三更歸夢三更後。」（徐再思）、「一重山，二重山，山遠天高煙水寒，相思楓葉丹。」（李煜）等等，莫不引發人們的懷遠思念之意，而盧先生的《秋》正在情意上多出寫景尤有甚之，故在詮釋上，內心的孤清之意在本人一路孤家寡人的人生體驗特有感觸。

　　每當遇見親切和藹的盧亮輝老師，他總是大方的說年輕一輩指揮在詮釋他這幾部作品時向來是別出心裁，他滿心歡喜，始終能在新的演出聆聽作品聽見新的內涵，因此，盧老師向來是說讓年輕一輩的指揮盡量發揮，別拘泥在他的樂譜記號或速度中被禁錮著，這也讓做指揮的我們對樂曲在讀譜的過程中能有著諸多的個人想像空間，不受西方交響樂對樂譜有著較嚴謹受限的詮釋文化，反而多了

幾分中國傳統音樂文化「口傳心授」的音樂心靈感悟。

一、第一部分

《秋》的導奏記譜4/4拍，每4分音符等於每分鐘60拍，段落標示著「秋風瑟瑟落葉飄零」，這飄零的不穩定情緒建立在三拍一組重複的音型於4/4拍的小節基礎上，其中中胡為每四拍一組音型的重複，而二胡為每三拍的反覆為其相對比，低音提琴亦是在每三拍做撥弦演奏，確立了樂曲開頭的第一內涵，不難想像落葉在微寒的風中似無停歇的斜落意象。

接著第2小節起始，作曲家安排了多變的的音色組合揉進這「秋風瑟瑟」的情景，多項打擊樂器與笙、簫、揚琴等營造了這隱約多愁傷感的空靈情緒，若是注意到古箏的定絃與大鋼片琴的音階組成，是不帶有調性傾向的「全音階」，兩樣樂器相互呼應創造出眼見秋風卻帶著無以描述的空虛心靈。

這些除了弓弦樂以外所有樂器的聲音出現應首重音色的情緒，風鈴的拂奏不宜過快，古箏彈奏的部位不要太靠近岳山以獲得較軟的聲響，吊鈸的拉奏要能在弓的中尾段有急遽漸快的弓速獲得如刀劍出鞘一般劃破天際的高頻率音色與其它樂器較暗沉的音色互成對比，彈弓盒的餘震要能夠長，此外，大鋼片琴的琴槌在此要選用較軟的棒子，笙的*forte piano*則要突顯出重音爾後弱奏的部分再稍作漸弱讓聲音遠去，這一切處理都是為了一個躊佇且心中憶起往事莫名椎心的情境表現。

指揮的劃拍，從第2小節開始許多新聲響進入的狀態中，手中是否要給出這些樂器聲響清楚的cue一直是許多指揮心中的迷惑，手上都給了可能顯得忙碌，但又怕少給了動作顯得空虛，我想，若指揮者的情緒與氣場能充分融入「秋瑟」與「飄零」的曲境之中，極度的專注氣質，手中顧好低音弦樂每三拍一撥奏及笙的重音，少點動作還是較能表現這序奏的氛圍，一把抓住整曲所給予的音樂內涵。

第10小節進入導奏的主題（參見譜例1），在前面躕躇的氣氛後開啟引發內心一縷愁思，笛笙組交替演奏這音型逐漸墜落的主題，因此在演奏的句法及起伏上要多加思考，若演奏技術許可的狀態下，第14小節若是能一口氣直至第19小節第4拍而成一句較能延展這逐漸沒落的情緒，避免在第17小節第2、3拍多出一個氣口。

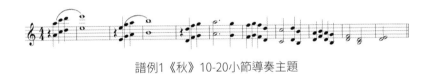

譜例1《秋》10-20小節導奏主題

第20至21小節第2拍共六拍的時長是導奏的結尾部分，樂譜沒記載速度的變化，但在音樂表現上有著一股遠去的感受，我喜歡在第20小節的第3、4拍帶有些許漸慢，並在最後一個8分音符稍滯留，似一顆牽掛屏息的心懸吊著至終放開的感受，指揮棒法在第3拍做點後不帶反彈的分拍，第4拍做點後帶反彈的分拍能對這個漸慢的處理做出較好的控制。

樂曲的詮釋，我通常都是經過反覆地吟唱，用各種不同的可能去尋找心中與音樂內涵之間的共鳴而做出樂譜未記載的變化，這在西方交響樂經典曲目的各指揮演出版本中亦屬常見的現象，而國樂更具有這種變異演奏文化傳統的歷史性，在讀譜時千萬不可小覷這項傳統的個人風格感染力，它是將國樂帶往一流精緻藝術格局的重要力量。

　　《秋》是複三部曲式，第22小節帶起拍進入A段的第一主題（A主題），樂譜標示4分音符每分鐘等於48拍，段落標明著「秋之歌，憂鬱地、稍自由地」；盧老師一句「稍自由地」讓我對這「秋之歌」充滿著意境想像，如「孤村落日殘霞，青煙老樹寒鴉。」（白樸），柴可夫斯基在他的鋼琴作品《四季》的十月也譜過一曲「秋之歌」，音樂語氣悲涼傷感。

　　既然段落標題已有明示，速度標示也比導奏慢上許多，這「秋之歌」要怎麼演奏，怎麼稍自由，怎麼表達外在憂鬱但在內心卻是澎湃起伏的傷感，怎麼讓弦樂在慢速中有與音樂氛圍相呼應的弓法設計卻又能不失去音樂張力的表現，都需要思索再三。

　　第22小節帶起拍的三個音（A、C、E）建議打分拍，預備拍由第3拍的下方點向左上方抽起一個減速運動，接著向右下方劃出一個加速的弧線運動，若是希望這三個音有較明顯的漸強效果，這個向下的弧線運動加速可少一點，棒子就會跟抽起的第一個動作相較軟性許多。這三個音稍自由的處理可體現在第4拍後半拍的E音上，將它稍稍滯留恰能扣人心弦。

我對這段「秋之歌」的內心感受是較起伏的，第一小段共六個小節（第22小節帶起拍-27小節），相對應第二小段（第28小節帶起拍-33小節）由高胡、簫等獨奏樂器表現的落寞情感，這六小節我偏向濃厚與稍激動的處理，主旋律與弦樂其它線條弓法與張力的鋪陳安排請參見譜例2的部分。

譜例2《秋》22-27小節弦樂弓法、表情詮釋

　　這A部分第一小段的六小節分為兩句，第二句（第25小節帶起拍-27小節）在配器加上了柳琴與琵琶的輪奏，旋律的力度可以被幫襯許多，在張力的層次安排上，第二句比第一句更濃厚一些，指揮的動作若能注意這層次的對比，就能對這「秋之歌」抓住內心情感的激動表現而不致趨向平淡。

　　此外，在兩句的起頭正拍音（第22、25小節第1拍）我加上保持音（*tenuto*）記號，演奏上對弓稍多的弓壓而得到一個像隆起肚子般的「遲到重音」，讓主題的弱拍帶起的提吊感在此兩處得到一種情緒的向下釋放。

第34小節帶起拍是連接A部分第一主題（A主題）與第二主題（B主題）的橋段（第34小節帶起拍-第39小節第1拍），在第28小節帶起拍至第33小節第3拍第一主題後段的寂寥情緒後，再一次逐漸激動起來，雖然樂譜的漸快記載於第37小節，但我認為此橋段在第35小節起卽可略微提速及漸強至第37小節第2拍，然後在該小節第4拍漸慢。

　　第38小節的半減七和弦創造了A部分情感最不穩定的一個小節，爲了聽見大鋼片琴演奏的分解和弦音，樂隊的其它聲部可在力度上改成一個強奏重音後突弱（*forte piano*），而後在第3、4拍漸強，大鋼片琴的演奏也做一個漸快的處理可幫忙把情緒再往上推一波，接著要注意到收音要能稍帶餘韻的時長，軟性的指揮棒下拍而後打出一個反作用力敲擊停止，棒子的反彈停止位置約莫在胸部位置與肩膀位置之間，爲A部分第二主題的下落音型做出運棒路徑由高至低的準備。

　　A部分第二主題起始於第39小節第2拍，情緒從前方的激動忽然轉至安靜但懸心的情感，速度*a tempo*回到4分音符等於每分鐘48拍。在第39小節第1拍與第2拍之間可以劃上一個氣口，讓第二主題能緩緩不急的出現。

　　第二主題的最後兩個音（第44小節第2、3拍），樂譜在第3拍記上一個延長記號，我認爲若是將延長號提前至第2拍的小七和弦給予一個吊起的凝滯感，第3拍的小三和弦較能得到較多的情感釋放，第3拍*a tempo*讓高笙獨奏進入樂曲A部分的結束段。高音笙的

演奏至第47小節因為沒有了幫襯聲部似第45、46小節8分音符的束縛可演奏的自由一些，可作一個漸快再漸慢（第48小節3、4拍）的速度變化，一方面避免從第二主題延伸過來的慢速凝滯感過於冗長，也預告了段落即將的轉折與結束。

　　此外，第二主題至A部分結束段（小結尾）的幫襯聲部皆未標記力度記號與語法，由於主題都是獨奏樂器，這些幫襯聲部力度宜在弱奏的幾個層次做出一些安排，語法皆為圓滑奏，這些細部的安排處理請參見譜例3。

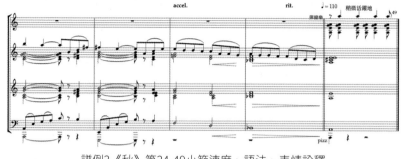

譜例3《秋》第34-49小節速度、語法、表情詮釋

二、第二部分

第49小節起進入樂曲形式上的B部分，包含了兩個主題及它們的連接橋段與結束段，第一主題（C主題）部分為第49小節至85小節，第二主題（D主題）部分為第86小節至第116小節第1拍，結束段則從第116小節第2拍至第122小節第2拍止。

第49小節既是A部分的結束小節亦也是B部分節奏動機的導入奏，彈撥樂進入時可呼應樂曲段落標示「稍微活躍的」給予較大的音量（約 *mf*）而後漸弱進入這速度標示4分音符每分鐘110拍的小快板。

雖是「稍微活躍的」，B部分的兩個主題仍帶有憂愁的情愫，一如「秋風蕭瑟，洪波涌起。」（曹操），形容秋分時氣景色多變的樣貌。

第50小節正式進入B部分的第一主題，句法原則上為每四小節

一小句，八小節一大句，皆以圓滑奏處理；樂段連接時，第二大句爲七個小節，兩個樂段共呈示兩次後旋即進入連接第二主題的共六小節長度的橋段（第80-85小節），屬較不規整的句法結構。調門調式在段落間不停地轉換，除了層次的鋪陳外，這多變的調門調式造成音樂理論上無終止式的不確定感，層次的堆積直到第二主題出現前讓情感表現似無止境地追逐一份未完成之心願，讓人難以喘息。

在指揮棒法上，由於速度並不快，再加上樂句中時有兩拍時長的4分音符大三連音出現，每小節打四拍，運棒路徑不宜過大且要考慮層次的鋪陳，以較軟性帶有扁倒8字型的弧線運動作爲運棒的基礎。

第86小節進入B部分的第二主題（D主題），這主題來自於A部分「秋之歌」第一主題的音型動機與其變奏，分成兩大句，第一大句長度八小節（第86-93小節），分成兩小句，每一小句四小節，第二大句則僅有六小節（第94-99小節），其中第99小節是疊句，意即該小節亦是連接B部分結束段的橋段起始。

「洪波涌起」即是這B部分由嗩吶奏出的第二主題（D主題）的絕佳意境，驚濤駭浪，高潮迭起，這情境讓我想起羅偉倫、鄭濟民所譜之笛子協奏曲《白蛇傳》當中的第三樂章「水漫金山」所標記的一個術語「Triste」（悲哀的、憂傷的），也是在樂隊演奏之激動處，若也將此術語應用在《秋》的B部分第二主題亦頗爲貼切。

指揮棒法在此可打成一小節兩大拍，讓手勢有較多的時間與空間發揮氣勢宏大的音樂感受，也能讓由大小三連音交疊為組成基礎的樂段給樂隊更容易靠齊的打拍法，要注意的是從原本B段第一主題打四拍到第二主題打兩拍要有一個「預告」地轉換過程，即在第85小節第3拍即開始打出合拍直至第106小節為止。

連接B部分結束部分的橋段（第99-115小節第1拍）有幾個可特別詮釋與注意的地方，首先是第103小節樂譜記載了 *pp*，這是一個突弱奏，為了與前方B段第二主題的強奏與分奏做出較大的變化，可將此處起始的大三連音改為圓滑奏，高胡、二胡改為兩拍一弓，柳琴、琵琶亦改為輪奏，直至第106小節第2拍為止。

第108小節第2拍起音樂情緒若似人生正經歷一個重大的打擊，若是照原速演奏當然也沒有什麼問題，但我覺得這幾近內心發狂似的吶喊情緒若能加上較誇張的速度變化張力處理更能被凸顯出來，因此，將第108、110兩個小節的第2、3、4拍改為突慢兩倍的速度並稍帶自由，第109小節回原速，而第111小節起從原本突慢的速度漸快，至第113小節的速度可至4分音符每分鐘144-152拍左右。此橋段的驚心動魄戲劇性處理請參見譜例4。

譜例4《秋》第101-122小節句法、速度、弓法、表情詮釋

　　一顆被重擊的心在劇烈震盪後似殞落般的在空中盤旋慢慢墜下，這是第115小節第2拍開始弦樂的顫音給我的感受，此段是B部分的結束段落（小結尾），至第122小節第2拍止。

　　此結束段落再開始時標記極弱（pp）與速度每分鐘等於60拍，此外，除了第121小節有標記重音，其餘譜面上並無詮釋的指引，不過從第121小節重音標記看來，第122小節的的進入應屬於強奏毋庸置疑，若是直接弱奏應要帶一個漸強為宜，至於此兩拍的延長音該如何演奏還有幾種可能，一是直接保持強奏顫弓收音時推弓，或者強奏顫弓漸弱收音，也可以強奏後突弱，或者強奏突弱後再漸強接著推弓或直接收音，我認為這些詮釋的可能都有不同的心境表現，看各位想怎麼唱出心中貼切的感受，此刻猶如《戰國策・燕策

三》之「風蕭蕭兮易水寒，壯士一去兮不復返。」重要的是，收音要能有一個段落的結束感，因此可在大提琴與低音提琴聲部的第二、三拍之間畫上一個呼吸記號（V），不要與「秋之歌」的再現連接得過緊較好。

還有一點可再注意的細膩一些，就是第120小節可加上一個漸強號，連接第121小節的重音，使其顯得不過分突然。

三、再現部

再現部的「秋之歌」與A部分的結構是完全相同的，不同處是配器的變化與結尾的段落，再現部有一個長達20小節的尾奏（*Coda*）。

此處並未再標示新的速度記號，表示記譜速度仍維持在4分音符每分鐘等於60拍，相較於A部分的每分鐘48拍，這裡經過驚心動魄的B部分尾段後，呈現較為思念懷遠之情，一如「尋尋覓覓，冷冷清清，悽悽慘慘戚戚。」音樂處理上也可不再是內心暗潮的誇張戲劇性演繹，而是較流動與穩定的速度起始，指揮的棒法在第122小節第2拍的結束音將棒子停留在相較於基本位置的上方約莫於胸部，待停滯足夠的時長後，由於速度夠慢，可直接向下加速做出僅一個動作（由上方下落至第3拍之點）的預備拍，讓音樂氣氛不被多餘的預備動作打擾。

此外，再現部的「秋之歌」仍要注意的是段落與橋段間仍需有

張力對比與速度變化，可參考A部分的詮釋，但一切淡然許多。

　　樂曲的尾奏起始於第146小節帶起拍，在音樂的想像上似人佇立於葉林仰望，而不止息的葉落逐漸飄零，心中帶著無限感慨與惆悵。

　　為了呼應這葉落不止的情境，我認為尾奏相較於再現的「秋之歌」可以略提速更流動一些，直至第159小節第2拍加上一個延長號，該小節第3拍起降速至4分音符等於約每分鐘48拍的速度，為樂曲的最終結束感做出較好的鋪陳。

　　樂曲的最後三小節可再將第163、165小節的第2拍稍停滯定在最後一小節帶些許漸慢，這提氣所造成的期待感能為音樂再添許多意境。在指揮上的難處是在如此慢速（4分音符等於每分鐘48拍或更慢）要控制彈撥樂器與低音弦樂撥奏的整齊實屬不易，技巧首選點前失速的「彈上」來讓每個點更為清楚，再者可打不過分生硬的「先入法」劃出小的分拍，最後一小節第2、3拍之間若是要有較長的停滯，棒子可完全在第2拍點後彈起在半空停滯，第3拍向下落做出一個和緩的敲擊運動較能獲得心中所願的速度控制；此外，高音笙最後一小節的出現我傾向改在第3拍起始，為最後一音得到更好的結束感。

　　以上為本人對盧亮輝先生的《秋》在對應總譜原稿後作出較大改動詮釋的心得，與各位讀者分享此曲激起心中漣漪的個人見解，如有不足之處還請海涵。

此曲的樂曲結構請參見下表：

《秋》樂曲結構表

結構	段落	小節（位置）	調門／式	速度	長度（小節）
第一部分 (A)	引子	1	C 角	*Adagio* ♩ = 60	21
	A 主題（秋之歌）	22		♩ = 48	12
	橋段	34		*Accel.*	5
	B 主題（第二主題）	39		♩ = 48	6
	小結尾	45		稍自由	5
第二部分 (B)	C 主題第一呈示	50	D 徵	♩ = 110	15
	C 主題第二呈示	65	C 徵		15
	橋段	80	轉調		6
	D 主題第一呈示	86	降 E 羽		8
	D 主題第二呈示	94	降 A 羽		5
	橋段	99	不穩定		16
	小結尾	115			8
再現部分 (A1)	A 主題	123	G 角	♩ = 60	12
	橋段	135			5
	B 主題	140			6
	尾聲	146			20

柒、劉文金／趙詠山編配：《十面埋伏》

　　《十面埋伏》是古傳的琵琶名曲，又名《淮陰平楚》，描述以漢軍為主觀描寫垓下之戰的情景。漢軍用十面埋伏的陣法擊敗楚軍，項羽逃亡自刎於烏江，劉邦取得勝利。1980年五月由劉文金、趙詠山兩位作曲家根據古譜編配，以古代傳統大曲的多段體（散、慢、中序、入破）為主體形式所寫成的一部民族管絃樂交響詩作品。

　　原琵琶傳譜多達21段，而此民族管絃樂版本濃縮其精義共分成「列營」、「吹打」、「埋伏」、「小戰」、「大戰」、「烏江」、「奏凱」七個大段落。

　　這是一首速度變化豐富的樂隊曲，除了對曲意明瞭，指揮對原琵琶曲演奏的方式與傳統亦該多加涉略，對詮釋此曲有很大的幫助，此外速度的自由與變化亦是指揮在技術上需有一定的掌握才行。

一、列營

　　第一大段「列營」為全曲的序引，表現出征前金鼓戰號齊鳴，

衆人吶喊的壯盛場面。第1小節標記爲散板，這是一個速度級距很大的一個慢起漸快，樂譜上的裝飾音應理解爲拍點前的裝飾音，這裝飾音應想像爲琵琶演奏的「滿輪」加「拂奏」，在有裝飾音的音符拍上，指揮亦可揣摩其演奏的姿勢，在棒子的上下運行之外加上一點前後的路徑，像是蒸汽火車的車輪連動軸運動一般的道理，能有效地把有裝飾音的拍點與無裝飾音的拍點（僅上下運行的路徑）分別出來，此外，第1小節最後兩拍的無限反覆由於漸快的原因，柳琴、琵琶、大鼓聲部的裝飾音於第一次時演奏即可，反覆時若再奏可能會阻礙漸快的流暢度（參見譜例1）。

譜例1《十面埋伏》1-7小節

第3-6小節是盛大的威武氛圍場面，記譜雖爲2/4拍，但所有樂器皆每小節演奏一音，因此在指揮棒法上亦不需多餘的預備拍動作，每小節打一拍的合拍，並且只需由上方向下掉落的一個加速（敲擊）運動即可完成，棒子的反彈（點後運動）之減速過程爲求聲音的緊張度與延續性，可將反彈減速過程的動作像是拉起重物一般並微微向前與向上兩個方向同時延伸以得到該音符的張力效果，此外，此四個小節在傳統琵琶曲中所用的右手指法爲「掃輪」或「拂輪」的組合指法以求得每音之首有四條弦共響的重音，而作曲家在總譜中於彈撥聲部有加上一個重音記號，應是表示彈撥聲部可應用此組合指法之意，但總的來說，整個樂隊在此四小節都可加上一個重音記號演奏，更能彰顯模擬原古曲琵琶演奏的音響效果。

第7小節前方有一個氣口，收音後為求突弱漸強的發音點能夠整齊，可在收音動作後加上一個先入動作而後於正拍時間由點向上方拉起引出樂隊的漸強聲響，若是直接使用敲擊運動則突弱的效果在動作上較與聲響不吻合，此漸強在開始處要特別注意管樂聲部演奏初始的發音品質，切莫直接吐音而造成雜亂的聲響，而是由虛的氣聲慢慢將實音帶出來，為求此漸強效果的順暢，指揮可調整各聲部漸強時間的先後順序，弓弦樂、彈撥樂漸強的早，管樂、打擊樂漸強的晚，應就能較容易營造此小節由虛到實的音樂景深效果。

　　第8-9小節演奏上必需求得每個半拍的演奏整齊度，因此相對於前七個小節在音符時值有一定的自由度，此處必須有穩定的速度，預備運動必須給出一定的速度與力度感受，在第7小節向前向上拉起的漸強動作大約到胸部位置即可，預留出能直接向上快速抽起的減速運動空間，接著以V字型的兩拍敲擊運動清楚地給出拍點，此處速度大約在4分音符等於每分鐘60-70拍左右。

　　第10小節的漸慢號指揮方式看希望漸慢的幅度有多大，若是不多的漸慢直接打兩拍，在第2拍加長運棒路徑即可，若是漸慢得多，可直接打成六拍型左3+右3的分拍運棒路徑。

　　第12小節樂譜記載了一個「慢」字，意指其音符時值應比漸慢後的第11小節來得更長，兩拍皆為保持音，欲自如控制這兩拍的時長要在棒子的點後反彈稍作停頓即能造成時間等待的效果，輕鬆讓樂隊預知第2拍及第13小節第1拍下拍音的準確時間，此外，第13小節的兩個16分音符從演奏傳統上來說並非記譜的慢速，而是急煞

的收尾（參見譜例2），如同琵琶演奏上一個快速的「掃拂」演奏法，指揮棒在下拍時加速運動急遽些即可完成。

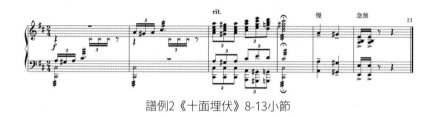

譜例2《十面埋伏》8-13小節

　　第14-21小節的慢起漸快亦是一個大幅度的速度變化，第14-15小節第1拍打有反彈的分拍，第15小節第2拍打沒有反彈的分拍（這可因漸快幅度的早晚而拉前或推遲），第16小節打3/4拍的原拍（瞬間運動），第18小節因速度已至每分鐘144拍或以上的速度可打每小節一拍的合拍，需注意合拍的轉換點在第17小節的第2、3拍；此外，打合拍後仍有漸快，此時棒法應使用由拍點向上抽起減速的「彈上」，棒子的運行距離在越快速時所得之距離越短即能獲得很好的控制。

　　第23小節樂譜記載「稍穩」，此小段在原琵琶古曲中稱作「分營」，意謂軍隊營數眾多與主營以擂鼓與掌號的方式互有呼應，此段與第8-22小節的結構與速度鋪陳相似，第27小節仍以「急煞」收尾，第28小節起的漸快指揮技術與第14-21小節相同，但就結構面來看，第28小節的起速或許可以考慮比第14小節快一些，讓音符間的連接更為緊湊，樂曲的走勢能連結的更緊密。

　　第44小節的慢起漸快為「軍鼓」的段落（參見譜例3），不似

第1小節帶有裝飾音，棒法要能先控制住慢速及漸快過程中的的發音時間直至速度快至近滾奏及顫弓時方停止棒的運動，下棒的方法可想像爲彈撥樂演奏法的「彈、彈、彈、彈、彈挑、彈挑、彈挑彈挑……滾」的一個運動過程，即爲直線的敲擊運動至上下的瞬間運動再至快速的上下抖動的一個過程。

譜例3《十面埋伏》44-49小節

第45-46小節嗩吶吹奏「掌號」的主題，一般在演奏傳統上會將第46小節的第一個8分音符改爲16分音符演奏，較有一種軍號奏響的積極性，第48節注意第2拍標示的延長號，它的時值應明顯地比前三個音撐得久，第49小節是否還用「急煞」是可再考慮的，此處位於「列營」段落的結尾，以整個樂隊的聲響能量奏出兩個較慢的十六分音符或許更能展現軍事整備充足的穩健之式。

二、吹打

進入樂曲第二大段落「吹打」，吹打樂一般在我們印象中較喜慶且熱鬧，但在此曲的編配中，相較前段「列營」的盛大，與後段「埋伏」的緊張，爲了結構的張力變化，此段吹打樂則比較偏向氣息悠長而又穩健莊重的安排，屬「細吹鑼鼓」的風格。

第51-54小節標示爲自由速度，是吹打段落的序奏（參見譜例

4），棒法上如何同時兼顧換小節與譜面的強弱標示需稍微思考一下，第51小節的預備運動應是較短的運棒距離以表示其弱起，進拍點後直線上升表達了該小節的漸強，而第52小節由於是由強漸弱，棒子則在第51小節漸強後的高點處將棒尖微微向下後回原高點，以極短的運棒距離表示出第52小節點發音點，隨即將棒身逐漸直線下降表示了該小節的漸弱；第53小節由於第2拍後半拍的E音需要明確的速度提示需要打出明確的第2拍拍點，為了與前兩小節棒法產生一至性的關連，建議仍是一條直線上升的運棒路徑，但在直線上升路徑的中段產生第2拍的拍點，我將其稱為「兩段式減速運動」。

譜例4《十面埋伏》第51-54小節

　　第54小節由於有個延長號，從大提琴聲部將延長號記在第1拍的8分休止符來看，一進入該小節的A音棒子劃下第1拍應先帶一點反彈後停滯，然後重新再劃一次第1拍讓大提琴聲部的32分音符能準確地進入，第二次的第1拍亦可打成分拍為選項；若是此方式顯得繁複而使樂隊不容易明瞭，此小段既有「自由」的標記，將延長號挪到第2拍，第1拍直接打8分音符的分拍亦無不可。

　　第55小節進入吹打的主題，堅定且威嚴，刻畫出嚴明紀律的漢軍浩浩蕩蕩、由遠及近、闊步向前的形象，此主題分為三個樂段，分別為第55-66小節、第67-79小節、第80-92小節，而第93-95則是

段落的結束句。

　　此三個樂段在指揮的技法與音樂的詮釋上都應注意樂句的處理
（參見譜例5）及層次的分明，分三層逐次往上推，而樂段中的不
規則分句法也應注意層次的起伏，棒子的劃拍區域第一層以較和緩
的弧線運動呈細長的倒8字型在腹部位置，第二層次與第三層次則
以弧線運動在胸部與肩部位置為劃拍基礎，並適度地給予第二線條
與伴奏聲部提示。

譜例5《十面埋伏》55-92小節樂句詮釋

三、埋伏

　　第96小節進入第三大段「埋伏」，為了描述兵法設陷阱的詭譎
場景，除了變化多端的速度外，忽隱忽明的快速力度變化亦是此段
的特徵。

第96小節第1拍是個突強重音伴隨著延長號的漸弱，棒子給予一個強烈的敲擊運動而後反彈至高處，棒子逐漸下降以表示漸弱及所欲的延長時間，不過下降的路徑不需過深回到原本的敲擊點，而是為了銜接第97小節高胡在高音區域的顫音弱奏，棒子僅降至路徑的一半或更少的高度（較高的胸部位置），如此第97小節僅需要一個運棒距離很短小的預備拍即可表達其弱奏並在高音區域的聲響，而後再下降棒子表示第97小節的漸弱，即可為第98小節預備拍在較低劃拍區域做好準備。這些高低位置的控制即是我在個人專書所提出撞球遊戲中的「母球理論」，永遠將棒子提前至下個預備拍所需的預備位置，以避免任何多餘動作的產生。

　　第98-101小節的漸快過程如同第14小節開始的漸快棒法（有反彈的分拍—無反彈的分拍—原拍）過程，只是最終速度不到打合拍的程度，漸快目標是第102小節的小快板。

　　為了避免眼花撩亂的繁複棒法，第102小節開始以打上下直線且沒有反彈的「瞬間運動」為宜，而手臂的高低及瞬間運動運棒路徑的大小可有效控制這一段至第115小節當中頻繁的強弱變化，直至第116小節的「稍漸慢」位置打回有反彈的「敲擊運動」來控制所需的漸慢速度。

　　第117-118小節的速度銜接在指揮上是一個挑戰（參見譜例6），第117小節最終慢至約4分音符等於每分鐘96拍，而第118小節的起速約在4分音符每分鐘等於116拍左右，這當中並沒有氣口或休止符，因此第118小節的預備拍若是由路徑的下方重啟顯得不合

適，最有效率的辦法是在第117小節第2拍的反彈之後稍稍在路徑的上方停滯，第118小節的速度暗示僅靠由上往下掉落的一個加速運動來獲得新的速度。

譜例6《十面埋伏》第116-121小節

第139小節帶起拍進入一個「稍慢・較自由」的小段落，其實在第141小節之前速度是偏向穩定的，兩個4/5拍的小節按其句法應是打出3+2的五拍拍型。第142小節所記之「漸快・漸急迫」維持的長度是五小節至第146小節為止，每小節提高一點點速度，提速的方法是在每小節第3、4拍的2分音符長音位置加快，第1、2拍的三連音符比較能有穩定的速度把握，不至於亂掉。

第147小節一般是慢起漸快的詮釋，譜中的無限反覆記號約莫是演奏四次左右，這亦是一個速度級距頗大的漸快，第一次前兩個8分音符打有反彈的分拍，第二拍卽可進入無反彈的分拍，接著反覆時卽進入打原拍，並以「彈上」的抽起棒法來控制漸快的速度進程，越快，抽起的運棒距離則越短。

第148小節在演奏傳統上是一個立卽的突慢，棒法需注意的技巧是進入第1拍的點後運動將運棒距離大幅的拉長，卽可有效得到所需求的突慢速度。

四、小戰

　　第151小節突轉快板，進入樂曲的第四大段落「小戰」，由於前方第149-150小節爲慢速，第151小節第1拍也僅有一個8分音符，因此預備動作僅需一個由上往下的加速運動卽可乾淨簡潔完成它；以上第139-151小節之描述請參見譜例7。

譜例7《十面埋伏》139-151小節

　　「小戰」中的第163-172小節在指揮棒的應用上是比較困難的部分，它必須在快速中完成每兩小節一次的漸強（第163-168小節），使用敲擊運動會顯得繁複，使用瞬間運動又顯得生硬，變通的辦法是將手臂以每兩小節爲一個單位直線向上，而棒尖則以手腕及手指控制每拍一下一上的軟性瞬間運動，意卽棒子看來是每小節打一下，但棒尖又在點後反彈的「第二落點」向上打出一個清楚的點，而手臂則在每第2小節的第2拍做軟性的「先入」掉落至接近第163小節的起始低點預示了下個小節的弱起，卽可克服這第163-168小節的難題。

　　第175小節進入小戰中的一個精彩兵法情節「楚歌」（參見譜

例8），楚歌既是漢軍的主意，以此勾起楚軍思念家鄉之情，因此在詮釋上有媚惑之意，速度不宜過慢，不需用哀傷的情緒表達。

指揮的劃拍要緊貼揚琴與高胡所演奏的六連音，他們在此無法承受不穩定的速度，第178、181小節的第2拍後半拍以及第182、183小節第3拍後半拍二胡所演奏的突重音弱奏呈現了一種詭譎的氛圍，爲求發音點的整齊，指揮棒在該拍的正拍以「上撥」棒法給予清楚的提示，當然也可提醒演奏者耳朵緊貼著演奏六連音的樂器，每三個音一組而求得準確的後半拍發音點。

五、大戰

第五大段「大戰」開始於第184小節，最前面的三小節（第184-186小節）記譜雖爲每拍一個4分音符→每拍兩個8分音符→每拍三個8分三連音符的漸快進程，但若是眞照記譜的演奏方式聽來顯得呆板且不緊湊，因此此三小節可以參考第44小節的記譜及演奏方法，就是一個由慢漸快而不需去考慮記譜音符的實際時值，我個人第一次排練這首樂曲時沒有預先提示樂隊我的打拍方法卽直接使用了此方法，樂隊並沒有發生在第186小節進不來的問題，但這也可能是該樂隊熟悉樂譜及演奏傳統的緣故。

譜例8《十面埋伏》175-183小節「楚歌」

　　第191小節含帶起拍是一個漸慢，但也常常被處理成快起漸
慢，這是在琵琶原曲的演奏中的詮釋傳統，帶起拍的部分在琵琶演
奏中是一個「帶輪」的右手指法。快起漸慢的處理在棒法上卽是在
第190小節的第3拍給出一個忽然加速的「上撥」，而第191小節的
第1、2拍做「瞬間運動」，第3拍做「弧線運動」，第4拍打成兩個

無反彈的分拍，這不太多的漸慢預告了氣氛緊張的快板戰爭場面。

　　第192小節進入大戰的快板，速度約在4分音符每分鐘爲152拍左右，由於前一小節（第191小節）的第4拍分拍的停點並不在最底部的拍點位置，此小節的預備拍或許可以最簡潔的一個落棒來完成，若是風險太高，將第191小節最後的棒尖停點控制在中腹部左右的位置，而後打出一個兩個動作（一拍）的預備拍即可，以上描述請參見譜例9。

譜例9《十面埋伏》188-192小節

　　大戰整體上劃拍法在單拍子的小節以「瞬間運動」爲主，複拍子的小節劃帶手腕敲擊的弧線運動，幾個需要注意的地方是第225-226小節可打爲每小節兩拍的合拍，第240小節總共有四個延長，每個延長可逐步加寬，手中要特別注意每個加進來的打擊樂器的音色特質，其餘速度變化的部分，棒法的運用技巧前文已多有敘述，請參酌運用即可。

六、烏江

　　第六大段「烏江」描述項羽戰敗一路逃到烏江，無顏見江東父老，於絕境心境淒涼自刎而死的情節，這是此曲內在情感面發揮最

多的一段，仰天長嘯，壯懷激烈。

第263小節記載「中速・稍慢」，一般演奏速度約在4分音符等於每分鐘50拍左右，雖然樂譜未給予可自由的標示，但此段的速度詮釋依音樂氛圍的走向可充滿許多變化。首先提及揚琴聲部的節奏問題，記譜的節奏與速度演奏感覺不太對勁，很拖，這讓我想起另一琵琶名曲《春江花月夜》的第一段「夕陽簫鼓」的起頭音，以及鄭思森先生所作之《江波舞影》的樂曲開頭，都是相同的記譜法，但演奏起來在樂理的理解上應是兩個32分音符的裝飾音加上4分音符的結果，我想將此傳統記譜法的概念用在這裡的演奏方式之改變是可行的，給各位參考。

第269小節第4拍接第270小節可以稍微將音符時值「撐開」，增添樂句連接時的躊佇感，在棒法上可在第4拍做一個上下劃拍距離短但帶有前後運動的減速運動，在第270小節進點後再回復原速。

第271小節的2/4拍可將兩個音符稍斷開，亦可稍延長，這是琵琶原譜演奏的語法，但此處主旋律樂器是高胡及二胡，因此棒子的點後反彈需有一個停頓點以充分表示音符所需求的實際時值。第272小節進拍回原速，而後在第3、4拍稍漸快，將音樂氛圍帶入較激動的情緒。

第281小節跟第271小節的語法是相同的，只是此處可處理的更慢些，因為已經在段落的結尾處，第282小節就不需回到原速，

而是順著第281小節慢下來的速度，第283小節在第2、3拍直接打出有反彈的分拍來控制漸慢的速度，連接第284小節處樂譜記有一個氣口，劃一個小圈收音是一個選擇，但也可選擇在第283小節第3拍的點後運動停滯在半空中，第284小節第1拍則直接由上方落下做「寧靜的落拍」的減速運動，對於音樂氛圍的表達很有效果。

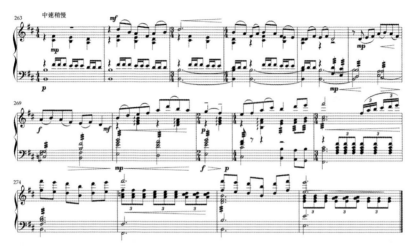

譜例10《十面埋伏》273-280小節

七、奏凱

第286小節進入樂曲的最終段「奏凱」，是漢軍得勝的盛大氣勢與歡快場面。段落的開頭至第295小節共有三次突然的速度變化，一是第287小節的「中速」，二是第290小節的突慢，再者是第295小節的突快。

面對這些速度的變化切記速度變化點的棒法技巧，勿將其變成

漸快或漸慢才是。第287小節的預備拍打一拍（兩個動作）的預備
拍，速度約在4分音符等於每分鐘96拍左右，如此，進到第290小
節的突慢速度爲4分音符等於每分鐘48拍剛好爲慢一倍的時間，棒
子在進第290小節的點後運動突然將運棒距離向上方大幅度的加長
做減速運動來表示這個突慢，這個技術常見的問題是在前一拍（第
289小節第2拍）的點後運動卽已經加長了運棒距離而導致了漸慢或
者棒子的拍點比實際的時間到達的晚，需要特別注意。

　　第295小節速度突快至4分音符等於每分鐘132拍，此處的技術
要點仍是不能影響前一小節最後一個三連音8分音符應有的時值，
因此唯一的預備運動是在該小節第1拍的點前運動，棒子由上往下
突然的加速，而下落的距離不宜過長，約莫是前一拍運棒距離的一
半左右卽可有效地打出這個突快的技巧。

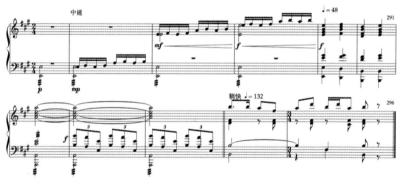

譜例11《十面埋伏》286-296小節

　　第340-343小節要能注意到樂譜所記載之重音記號的位置，第
340小節第1拍用敲擊運動而後第2、3拍及第341小節使用弧線運
動，第342小節重音位置是在第2拍，因此第1拍用「上撥」的技術

作為其重音的預示，第2拍做敲擊運動表示其重音，第3拍及第343
小節做弧線運動卽可。

　　本段其餘的速度變化，方法在前面幾段都已有類似狀況，就不
再贅述，此曲《十面埋伏》的心得整理以指揮棒法的技巧面爲主與
各位讀者分享。整曲的樂曲結構詳見下表：

《十面埋伏》樂曲結構表

結構	段落	小節	小段落名稱	速度
散序	列營	1	列營	自由
		23	分營	
		44	軍鼓	
		45	掌號	
中序	吹打	51	吹打	中速
		67	排陣	
入破	埋伏	96	點將	小快板
		118	走隊	
		139	埋伏	稍自由
	小戰	152	雞鳴山小戰	快板
		163	九里山大戰	
		176	楚歌	中速
	大戰	184	（序）	自由
		207	對雞山吶喊	快板
		215	垓下重圍	
		229	四面拂起	
		247	項王敗陣	
歇拍	烏江	263	烏江自刎	中速稍慢
亂	奏凱	286	漢軍奏凱	中速
		290		♩ = 48
		295		♩ = 132
	（Coda）	351		♩ = 48

捌、彭修文編配：《流水操》

　　古琴曲《流水》一名源自於《列子‧湯問》中伯牙彈琴遇鍾子期彈奏《高山流水》比喻樂曲高妙遇到知音的典故，《高山流水》原為一曲，唐代分為《高山》、《流水》兩曲，古琴曲譜《流水》最早見於明代《神奇祕譜》，此曲更成為中華文化的代表，收錄在美國於1977年發射的太空探測器「旅行者一號」所攜帶之金唱片當中。

　　大師彭修文先生於1979年將古琴曲《流水》作為素材，編寫出了一部民族管絃樂的巨作《流水操》，此處的「操」廣泛用在音樂曲名中，即為「曲」之意，如《梅花操》、《改進操》、《文王操》、《龍翔操》等等。

　　近代傳譜的琴曲《流水》共分為九段，第一段以水流之勢暗示全曲的主題音調，第二、三段用泛音演奏出山間小溪與瀑布所發出的各種泉聲，第四、五段描述了細水逐漸匯集成洪流，第六段水流形成浩瀚之勢，穿過峽灘，驚濤駭浪，第七、八段為高潮後的餘波蕩漾，漸漸平復，第九段則以飄渺徐逝的氛圍結束全曲；彭先生則取原曲各段的精義，將《流水操》分為四大段：「小溪」、「江河」、「峽灘」、「大河」，並帶有引子與尾聲編創此曲，成為民

族管絃樂的經典作品，有人將此作品稱作東方的《莫爾島河》（史麥塔納作曲），與之媲美。

引子

　　樂曲的開頭：「引子」，標示著「廣闊浩瀚」的術語，此段可細分為三句，第1-3小節為第一句，第4-6小節為第二句，第7-13小節為第三句。

　　第1小節由弦樂與管子演奏的三個D音在詮釋上可有多種想像，一是按照譜面將音符時值以強奏力度奏滿，感覺較平鋪直敘，我亦曾將第3、4拍以漸強的方式處理，使其與第2小節的浩瀚音響更有導引的連結，而在近期的演出中，我反覆思考如何將此三個音演奏得更接近古琴原有的兩個散音加上一個按音的演奏法，而將弦樂原本的拉奏效果調整近似彈奏的音響，將此三個音用「遲到重音」的演奏法處理，獲得較滿意的結果。在指揮棒法上，得到「遲到重音」的技巧來自於點前運動為較平緩的加速，而點後的反彈則像是一個迅速向上拉起的減速運動。在此曲的第1小節速度的處理我偏向稍自由，第1拍的預備拍僅需一個動作由上方向下掉落即可完成，此音的時值為2分音符，為了避免不必要的多餘動作影響聲音的連貫，我傾向不要劃出正規的四拍拍型，而是在第一拍的點後，運棒的方向直接往左斜上方至左肩膀位置，而後等待滿意的時長，棒子直接向右斜下方劃出第3拍，接著劃出第4拍後在中央頭上位置稍作等待，完成這稍自由的第1小節。

第2小節隨即進入廣闊的氛圍，彈撥樂器演奏著與主題呼應的旋律（參見譜例1）是此處該被強調的樂器群，且此呼應旋律是本曲發展的一個重要音型動機，要注意演奏長音樂器的總音量是否過大而失去平衡，或者致使彈撥樂器的音色失去了彈性，此外，爲了讓彈撥樂音色能更顯飽滿，每個音的演奏可都以「彈」爲宜，不使用「挑」的反向指法，此技法能讓右手的演奏對音色發揮出最統一且具彈性的音響。此處的預備拍由於前一小節最後的動作被拉起處於高處的位置，因此最好能一個落棒動作卽可表示出所需的速度，爲了表達浩瀚的感受，速度不宜過快，約在4分音符等於每分鐘52拍左右；此外，第2、3、5、6小節彈撥樂器的呼應句音區屬低音域，指揮棒的棒尖可微微朝下，劃拍區域也不高於腹部至胸部的位置，在視覺上能得到較穩重的演奏回應。

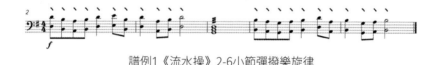

譜例1《流水操》2-6小節彈撥樂旋律

　　第4小節的主旋律線條雖直接標記爲強奏，但仍須注意樂句音型的走向，由一個高品質的發音起始漸強，並特別給予第4拍（該句的最高音，且與前一音爲十二度的大跳）一個重音來強調此句的高點處，此拍在彭先生所指揮的中廣錄音中聽來較像是一個裝飾音的效果，與記譜稍有出入，也是很精彩的詮釋方式（參見譜例2）。

譜例2《流水操》第4小節

第7小節，此第三樂句相較於第二樂句的鋪陳更爲展開，我相信彭先生在記譜上的強奏記號是爲了讓總譜閱讀者能更注意到該被浮現的線條應有的音響平衡，而非眞正的將每個音符用相同的力度奏出，因此我認爲第7-8小節應該是一個漸強的處理，爲第9小節作爲力度目標的一個樂句起伏的過程起點。

第8小節的3、4拍記有一個漸慢號，若是按照樂譜演奏第4拍，一個順暢的漸慢再回原速僅需將運棒距離加長卽可，若是漸慢得多，在第4拍打分拍，但彭先生指揮的中廣錄音中，此處的演奏與記譜不同，第3拍漸慢一些後，第4拍原本的附點8分音符加16分音符改成了兩個8分音符，並在最後一個8分音符加上了延長號，唯獨定音鼓將第4拍的最後一個16分音符維持原記譜，作爲進入第9小節的帶進音，這樣的處理經過早年大家反覆聆聽而產生了集體的記憶，遂成了詮釋的演奏傳統（參見譜例3）。

第9-13小節是第三句的句尾及其擴充，亦是五個小節由 ff 漸弱到 p 的過程，音型展示了江河的流動感，速度在此處可以較第2小節更提速一些，棒法以劃出倒8字型的弧線運動，由較高及較寬的劃拍區域逐漸往較低與較窄的劃拍區域方向進行，第13小節要特別注意大三和弦的純律音準共鳴，可以考慮將中音笙的B音拿掉，以獲得最和諧的收音。

第14-15小節在彭先生指揮的中廣錄音中就是取消的，可將此兩小節不演奏，但小節數仍保留，「小溪」的段落直接從第16小節開始演奏。

譜例3《流水操》8-9小節

小溪

　　第一大段「小溪」標示了「稍慢、舒展的」，共分為四個個小段（第16-29、30-43、44-53、54-63小節）及一個過門（第64-72小節）。經過第9小節的提速，速度約在4分音符等於每分鐘60拍左右，「小溪」的前兩小段，標示的稍慢可再回到4分音符約等於每分鐘52拍的速度，這兩小段的音樂意境似小水滴此起彼落的聲響，而弦樂的顫音演奏則像是一股細細的涓流，第一小段以古箏演奏主旋律（參見譜例4），棒法以和緩的弧線運動為主，並給予揚琴呼應主題的琶音適當提示，此外第29小節帶起拍進入的低音提琴撥奏也需在手勢上給予明確的cue點。

譜例4《流水操》16-26小節小溪主題

　　第30小節起的第二小段主題由揚琴與琵琶泛音完整演奏，伴以編鐘演奏主題的輪廓，現在一般樂團取得編鐘不易，多以大鋼片琴代替，為求顆粒些的音響，琴槌的選用不宜過軟，此外為求更空泛的音響效果，揚琴可有一台以反竹演奏，此段在棒法上以「手腕的敲擊」作為運棒的基礎，直至第41小節由中音笙演奏的擴充樂句再換回弧線運動，此外，此擴充句可稍做漸慢，為前兩小段的水滴意境聲響做一個小結尾。

　　第三、四小段歌唱性的旋律（參見譜例5）來自於第一、二段主題的變奏，音樂感受流暢許多，在速度上可較第一、二段在往上提一些，其實，提速的道理來自於常見於傳統音樂散、慢、中、快、煞尾以速度作為曲式結構的基礎，速度若是原地打轉停滯不前就會讓音樂失去了方向感，此處的小溪從水滴匯聚成流，配器也更漸層豐富，主題旋律的處理要注意作曲家標記非常富變化的漸強漸弱標記，指揮要多把這些變化反覆吟唱內化至心中，以流暢的弧線運動為運棒基礎對強弱做出富表情的運棒路徑，此外，所有主題旋

律與低音聲部的撥奏都要能與演奏16分音符的聲部緊密貼合在一起，在排練時很容易分家，應適時提醒。

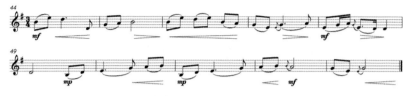

譜例5《流水操》44-53小節主旋律

　　第64小節起是「小溪」連接「江流」兩個大段落的過門，共分三個樂句，三小節一句，前兩句是如彈奏般的斷奏語法，在力度上一強一弱相互呼應，棒法以不劇烈的敲擊運動為基礎，要注意的是演奏語法有著與記譜不同的詮釋可能，一般來說在樂曲的慢速段落中我們會將4分音符的時值奏滿，但由於此處音型語句偏向彈撥樂器的性格，第65、68小節第2拍連接至第67、69小節第1拍的過程，兩音不可演奏得過於圓滑，稍作斷開才好（參見譜例6），同時也要適度注意到定音鼓的呼應線條，棒法用「反作用力敲擊停止」可同時兼顧這兩個重點；第70小節帶起的最後一句雖然也有箏、中阮、大阮演奏主弦律，但聽覺上注意力集中在管的圓滑奏句法，同時也注意大提琴與低音提琴呼應的線條，棒法以弧線運動為基礎。

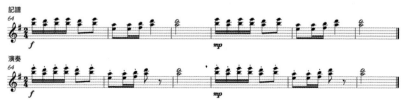

譜例6《流水操》64-69小節演奏語法詮釋

江流

　　第二大段「江流」，樂譜標記「流暢的」，共分四個小段（第73-96、97-114、115-137、138-159小節）。第73-80小節的兩小句起伏的圓滑線條是重要的，它描述著江水流動的畫面，棒法以倒8字型的弧線運動為基礎，此處要注意弓法的設計，為求良好的句首發音與句尾的收音品質，弦樂的句首由推弓起，句尾拉弓收，並要小心第73、77小節第2拍後半拍若是獨立一弓演奏音量會突然地冒出來破壞圓滑起伏的線條，建議的弓法請見下方譜例7。

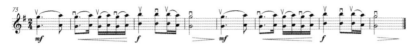

譜例7《流水操》73-80小節·胡琴弓法

　　第97-114小節「江流」的第二小段是發揮民族管絃樂彈撥聲部特色的一個重要段落（參見譜例8），演奏方式引自古琴的左手指法「綽」、「進復」為特色。「綽」指的是演奏者的左手按於較低的音位上，右手撥絃的同時，左手再移到較高的音位上，由此產生由低向高的滑音效果，右手僅彈奏一次，產生一實音、一虛音的效果，因此在總譜上一個滑音箭頭若是僅包含兩個音則為「綽」；「進復」指的亦是演奏者的左手按於較低的音位上，右手撥絃的同時，左手再移到較高的音位上之後再回到原位，或滑向譜中指定的另一音位，右手亦僅彈奏一次，得到一實音、二虛音的演奏結果，所以總譜中一個滑音箭頭若是包含三個音則為「進復」。

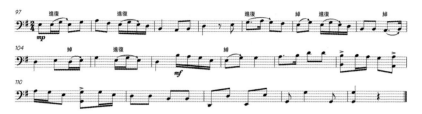

<div style="text-align:center;">譜例8《流水操》97-114小節彈撥聲部旋律</div>

以上此段如此發揮彈撥樂器特有演奏法在民族管絃樂的作品裡（協奏曲的獨奏部分除外）實數罕見之例，值得作曲家們深思。

「江流」的音樂內涵在前兩小段呈平穩之勢，但在第四小段呈現浩大的氣象，因此在第三段的尾句（第128-137小節）可用*poco a poco accel.* 的方法再提速一次（參見譜例9），為求提速的順暢，指揮可在心中默算16分音符來漸漸推進，棒法則以點前失速的「彈上」運動作為技巧的基礎，它的拍點相較於「敲擊運動」看起來更清楚，更容易被跟隨速度的漸快。

<div style="text-align:center;">譜例9《流水操》128-137小節主題旋律速度及語法詮釋</div>

「江流」的第四小段主題的旋律來自於引子第2-4小節彈撥樂的音型動機發展而來（參見譜例10），伴隨呼應的副線條來自於「江流」第一、三小段的旋律主題，若說這是一部富含奏鳴曲式精神的作品，此處則是呈示部的結尾片段。此段的指揮不需過大的動作，但需能散發廣大的氣質，這跟指揮者的站姿是否抬頭挺胸有很大的關係，動作中要能注意低音大鑼演奏的帶出，很能幫襯此段的

氛圍；此段最後三小節（第157-159小節）的漸快技巧亦是向上抽棒的技術，請參考前段關於漸快技術的敘述。

第2-4小節彈撥樂音型與第138-141小節旋律關係分析

譜例10《流水操》138-141小節主題旋律

峽灘

第160小節進入第三大段「峽灘」，描述水流在地勢陡峭之大山峽谷間湍急穿梭的景象，共可分爲五個段落，一是引奏（第160-171小節），二是「小溪」主題的變奏（第172-187小節），三是「小溪」音型動機的發展（第188-223小節），四是「江流」第四段主題的變奏（第224-251小節），五是「江流」第四段主題變奏的發展（第252-276小節），整個「峽灘」大段可被視爲奏鳴曲式精神的發展部。

「峽灘」引奏的開頭標示著不過分的快板，這是爲了速度鋪陳方向上的導引準備，4分音符約爲每分鐘128拍，而後在第168-171小節做大幅度的速度推進，漸快至4分音符爲每分鐘156拍左右。引奏的前八小節節奏多爲切分音符，在棒法的運用上以乾淨利落的「瞬間運動」爲原則，直下直上以手腕畫出直線的兩拍拍型，能夠有效地抑制切分拍出現不穩定的狀況。另外直得一提的是引奏的第160-163小節高胡、二胡聲部，第164-167小節柳琴、琵琶聲部的記

譜，在彭先生中廣演奏的錄音即是將前兩個16分音符改成32分音符演奏，遂成往後演奏此曲皆如此演奏此段的演奏傳統（參見譜例11）。

譜例11《流水操》160-167小節

第172小節進入「峽灘」的第二小段，樂譜標示「急促的」，主旋律來自第16-19小節處「小溪」主題第一句之音型加以變奏（參見譜例12），此處要能注意主題音型走向的方向感在強弱做出明顯的變化，棒法以「瞬間運動」作爲基礎，並伴以劃拍路徑的長短及劃拍區域的高低引導樂隊做出豐富的張力變化。

譜例12《流水操》172-179小節「小溪」主題的變奏

第188小節進入「峽灘」的第三小段，相較於第二小段的急促，這裡的音樂轉向偏從容但保有一些緊張氣氛，如水勢雖看似趨緩但水面下仍暗潮洶湧，在第200小節之前可看作是長達12小節的大漸弱，且每小節的第2、3拍皆是連奏，此處在棒法上若仍每小節打三下會顯得忙碌，可將第2、3拍打成合拍，即每小節打兩下，運棒距離一短一長，前4小節打兩次直線的敲擊運動，後8小節在第2、3拍可打成如「　）」的路徑形狀於右方的弧線運動合拍，而後第201、202小節可每小節僅打一合拍，如此，在棒法上即呼應了形容整個水勢趨緩的漸弱過程。

第204-213小節是兩個五小節組成的句子，這裡需注意個樂器進入的cue點，尤其給風鑼的手勢還需帶有音色的表示，cue點是否能夠清楚在於指揮給予該樂器（群）進入演奏之前能夠給予充分的提示準備時間，也就是在cue點之預備拍打出之前將前一拍的揮拍處於停止狀態及能讓演奏者有寬裕的時間集中注意力。

第220-221小節記譜雖為3/4拍但實為兩拍一組，建議將每兩拍打成一合拍，配合圓滑線的標示，演奏時第二音較短，因此棒子在點後運動停止，兩個小節共畫出一個大的三拍路徑，第222小節再劃回3/4拍的原拍，第223小節注意漸慢的控制，除了路徑加長的方法外，若是想漸慢得多，可在每拍點後運動稍作停頓即可有效地獲得欲漸慢的時長。

第224小節進入「峽灘」的第四小段，樂譜標示「英雄地」，主題音型亦如第138小節處來自第2-4小節彈撥樂聲部的音型動機之

變奏（參見譜例13），音樂氛圍頗如杜甫《旅夜書懷》中的詩句「星垂平野闊，月涌大江流」的浩瀚雄偉。指揮在如此類型氣氛的音樂表達中，頗忌諱大且誇張動作的揮拍法，反而應該將運棒距離縮短，將手臂與身體肌肉保持一定的緊張度且抬頭挺胸即可。此段的音樂語法以*marcato*為主體，但要避免打出生硬的三拍型，將第2、3拍的加速減速運動和緩一些，並在手勢中適當的給予敲擊樂器輪奏及其後打開的音響，此外，段落中有兩個主要層次，第238小節主題相較第224小節翻高了完全四度，在指揮的動作中要能在第一層次適當的保留（例如在較低的劃拍區域），方能凸顯第二層次的音樂鋪陳而避免音樂變成索然無味的內容。

譜例13《流水操》224-227小節

第252小節進入「峽灘」的尾段，6/8拍記譜，樂譜標記「逐漸加快」，第251-252小節是一個不容易整齊演奏的連接，主要是兩個小節都是以三作為拍子的單位，但一個是2/4拍的三連音，一個是6/8拍每三拍打一下，但兩者之間的8分音符是等值的，因此聽起來像是一個突慢，此處棒法即是使用一般突慢的技巧，在進入6/8拍小節的點後運動突然將運棒路徑加長，此外，在2/4拍的第251小節，聽覺上雖是每拍三個音，但同時心中必須默算每拍兩個8分音符的速度方能夠穩定這個拍號連接的困難接點。

第259-260兩個小節的連接，手稿總譜似乎記載6/8拍的附點8分音符等於2/4拍的8分音符，我個人是這麼看與處理的；若是兩邊

8分音符互等，在漸快後進入2/4拍小節感覺非常的急，而我聽彭先生的中廣錄音似乎將2/4拍小節演奏爲6/8拍，將2/4拍小節每拍的兩個音演奏爲6/8拍的8分音符，因此這裡的拍號變化的速度處理就見仁見智了。

第262小節樂譜記載*a tempo*，指的是回到第252小節之前如進行曲一般的速度，而我個人有不同的見解，爲了裝飾整曲中的最高潮處（第273-276小節），在前方6/8拍八個小節的急促後，此處（第262小節）以稍慢的速度處理更顯山谷中的大江氣勢，並更能讓第273-276小節的樂曲高潮顯現「峰巒如聚，波濤如怒」的感受。

大河

樂曲的第四大段「大河」起始於第277小節，此段是一個富變化與發展的再現部，共分爲三個段落。其一是引奏（第277-304小節），由樂曲開頭的引子段落之音型與節奏發展而來；其二是「江流」段主題的變奏（第305-324小節）；其三是「小溪+引子」段主題音型動機的發展（第325-358小節）。

第一小段樂譜標示「寬廣‧緩和」，由於「大河」的各個段落仍有許多速度的變化與所需的鋪陳，第277小節的速度可落在4分音符約等於每分鐘50拍左右，體現大江茫茫，徐徐緩流的意境。第281小節起管樂演奏出相對應的主題，這裡要特別注意他們與演奏六連音符聲部之間的速度關係，稍有不慎即容易分家，指揮的耳朵在聽見主旋律的同時要能讓棒子緊貼六連音的穩定速度。

第301-304小節的揚琴獨奏是「大河」第一、二小段之間的連接，通常演奏者會漸快的相當多而有損第一段剛建立完成的和緩氣氛，可適時提醒演奏者不需敲得過快，否則顯的突兀。

第305小節進入第二小段，「江流」的主題變奏（參見譜例14），由高胡、二胡舒暢的奏出一份愉悅恬適之感，此處的速度可保持前段確立的速度，或者微微提速至每分鐘52拍左右；第310-311小節由柳琴琵琶演奏出呼應的對句，值得一提的是彭先生的中廣錄音中，琵琶聲部的第四弦由A音調低了一個大二度至G音，而在此兩小節的第3拍加入了「分」的右手指法，同時奏出兩音，一音按弦，一音由大指挑空弦而使第310小節第三拍的G音有了對應的八度音，為了此音，琵琶在本曲的調音定弦為G、D、E、A，我認為是能彰顯樂器特色的做法，推薦給各位參考。

譜例14《流水操》305-309小節「江流」的主題變奏

第322小節帶起拍是第二小段的尾句，最後帶有稍慢，我建議若要處理成漸慢也不宜過早，最早約在第323小節的第2拍開始漸慢已很足夠，由於整個段落的速度已經不快，過早的漸慢會造成凝滯感而失去了原有的恬逸氛圍；第323小節第2拍總譜記有一個下滑音（在古琴稱「注」的左手指法），但由於漸慢的緣故，三個樂器組同時演奏不容易控制其下滑的整齊，遂將此指法取消，將第2拍的兩個音皆以實音演奏。

第325小節進入第三小段，由「小溪」主題音型動機發展出的變奏旋律層層疊加，樂譜記載「稍快」，速度可約在4分音符每分鐘等於72拍左右，音樂氛圍一別前兩小段的和緩恬適，再現大江宏偉廣闊之姿，而從第347小節開始至段落的結尾（第358小節）可視爲一個長大的漸弱過程，一如佇立在江岸遙望流水遠去之姿，眼下一片蒼穹，一望無際。

尾聲

樂譜的最後四小節爲整曲的尾聲，此處的速度可處理爲「極慢」，每4分音符約等於每分鐘28拍，在倒數第2小節還能再漸慢，如此慢速在棒法上必須打出清楚的手腕敲擊，每八分音符爲一單位的分拍，另外需注意第360小節第2拍在大提琴與低音提琴聲部所標記的重音，可以「遲到重音」的演奏方式詮釋該音比較不顯突兀，樂曲的最後一小節需非常注意大三和弦的音準與共鳴，在一片祥和中結束才不辜負這民族管絃樂的經典巨作。

以上爲本人對《流水操》這部作品演奏傳統的理解、樂曲結構的鋪陳、排練技術的提點、指揮氣質與技巧的掌握之心得，與各位讀者分享。

玖、彭修文：幻想曲《秦·兵馬俑》

　　若說起民族管絃樂的發展歷程，1980年代正是大量作品爆發的時期，其中最震撼人心者，非這首彭修文大師的幻想曲《秦·兵馬俑》莫屬。

　　「幻想曲」作為一種樂曲形式，最早的來源於即興創作，相較於嚴格的賦格、奏鳴曲式等，幻想曲具有自由奔放的特點，不受西方傳統樂曲形式的拘泥，作曲者可隨自我的幻想自由創作，著重內心深處的表達，並附有標題性的浪漫色彩。

　　《秦·兵馬俑》作為一首幻想曲，隨著彭先生觀看了1974年三月被發現出土的秦始皇兵馬俑之後，於1984年三月對此世界第八大奇跡呈現的歷史背景，想像當年一統天下的秦王朝士兵長年離鄉背井，感受其內心的掙扎與爭戰的辛勞而創作出這首民族管絃樂的經典作品。

　　秦兵馬俑位於陝西西安市臨潼區秦始皇陵以東1.5公里處，出土的的武士俑多達七千件，戰車一百輛，戰馬一百匹，陶俑身材高大，高度大多在180公分左右，身穿甲片細密的鎧甲，每個俑的臉型、身材、表情、眉毛、眼睛和年齡都有不同之處，出土時仍看得

見每個俑身上皆有鮮豔的彩繪，但出土後遭到氧化，顏色瞬間消盡。親臨兵馬俑博物館現場，看著聲勢浩大的古代軍隊栩栩如生矗立在眼前，其令人震撼的程度難以形容，久久無法忘懷。

由於秦俑個個面貌、形體不同，很大的可能是根據當時眞實士兵樣貌一個個精雕細琢、陶冶燒製而成，他們神情氣質昂揚，靜中寓動，但眉宇之間稍顯抑鬱，讓觀賞的後人從他們的面龐中感受其內心所共鳴的情感，引發無限想像，也促成了彭先生創作此曲的動機。

這是一部將秦俑擬人化的作品，形式自由，但仍能看見複三部曲式的蹤影，除了幻想的劇情發展之外，也兼顧了結構性的音樂美感，樂曲共分三個大段，各段落的標題及描述如下：

（一）軍整肅，封禪遨遊幾時休
描寫士兵們護衛皇帝外出巡行，跋出涉水，日復一日。音樂開始是暗弱朦朧的，就像天將破曉時分遠處傳來的聲音：有士兵的腳步聲、武器盔甲和各種行軍用具的碰撞擊聲。不久，彈撥樂器（中阮、大阮）奏出了軍隊行進的主題，音樂不斷加強，天色大亮，甲仗鮮明的軍隊正浩浩蕩蕩地行進在原野上，軍隊主題完整地由嗩吶吹奏出來。接著，音樂一個轉折，由二胡奏出一段略帶愁苦的旋律，這是士兵們的思鄉情緒；小堂鼓接著奏出一段鼓點，引出大鑼大鼓的輝煌音樂，象徵皇帝的儀仗，這段音樂的前半段是威武雄壯的；後半段則是細吹細打的音樂，象徵

一群宮女侍侯皇帝。音樂幾經轉折發展，進入了一段緊張的氣氛中，終於鳴金收兵。安營紮寨，一天的行軍結束了，暮色正美麗。

（二）春閨夢，征人思婦相思苦

夜深了，巡營的更鼓聲，不斷地在大地上迴響著。忽然傳來一陣嗚咽聲，古老的壎吹奏出一段思念家人的哀歌，它觸動了士兵們的心弦，情不自禁地，大家應和著唱了起來（由阮和琵琶等彈撥樂器演奏）。胡琴的震音、管樂下行帶半音的短句，彷彿夜風搖動樹梢，使人頓生涼意，頻添淒涼。不急不徐的梆子聲，又引出了另一幅畫面，古箏奏出一段深沉含蓄的音樂，像一位婦女，夜深時在河邊搗衣，疲倦不支的她，慢慢地進入了夢鄉：這是一個清冷秋夜，月光照在河邊，她想起送丈夫從軍時的種種情景，如今他在那？猛然間，看見丈夫就在面前，千言萬語一時全湧上心頭，中胡和柳琴以二重奏的方式表達了這種互相傾訴的情緒……。忽然一聲鑼響，好夢驚醒，新的一天到來了，軍營中又是一片緊張忙亂的景象。

（三）大纛懸，關山萬里共雪寒

軍隊又上路了，還是行軍，還是皇帝的儀仗，音樂是第一段的部分再現，但有了某些變化。天氣逐漸轉涼，陰雲四合，寒風呼嘯，慢慢地飄起了雪花。第一段中士兵思鄉的主題旋律變了，嗩吶吹出的行軍主題也顯得更加悲壯蒼涼，音樂彷彿在向蒼天發問：什麼時侯我們才能回鄉與親人團聚？最後，音樂結束在強烈的吶喊聲中。

一、軍整肅，封禪遨遊幾時休

此段共包含五個部分，分別為導奏（第1-20小節）、A主題部分（第21-66小節）、B主題部分（第67-115小節）、C主題部分（第116-173小節），結尾部分（第174-204小節）。

第1小節，樂譜標示著「不快地進行」，這術語並沒有明確地給予速度的指示，是中庸的快板（*Allegro Moderato*）抑或是小快板（*Allegretto*）都可詮釋這「不快地進行」，它主要是從文字上給出了一個情緒與場面的投射，遠處整齊的秦兵行軍穿戴著笨重的鎧甲，描繪出整首樂曲的悲劇音樂性格，速度約可為4分音符等於每分鐘112拍左右。

由於整個第一段有兩次明顯的加速，也就是說總共有三個速度的層次，樂曲開頭速度的掌握是相當重要的，以免影響整個層次的佈局，在指揮棒揮動之前，為了能夠給出這一個相當難拿捏的情緒性速度，指揮最好能在心中先吟唱A主題（第21-27小節）的旋律，找出適合的需求速度再給出預備拍，預備拍最好能以一拍（兩個動作，即一個減速動作與一個加速的上下動作）來完成最為簡潔且較能掌握氛圍，但有時演奏員對於指揮棒的敏感度不足，抑或是指揮者的運棒過程技術不夠穩定時，一拍預備拍可能無法控制好起始節奏的速度穩定，打出兩拍的預備拍不是不可以的選擇，只是越多的預備拍越會分散掉聲響發生前所聚集的音樂氣場，分寸的恰到好處是視指揮與樂團的狀態來決定的。

導奏包含兩個主要部分，一是行軍式的節奏動機（參見譜例1），以每四小節為一個單位，另一是由低音管演奏帶有掙扎與吶喊感受的音型動機（參見譜例2），兩個動機素材在全曲的發展中佔有重要地位。

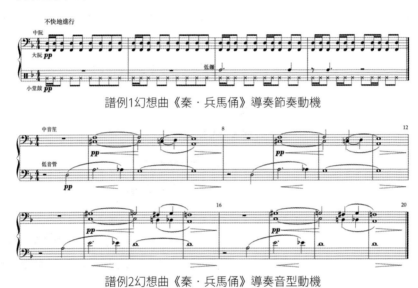

譜例1幻想曲《秦·兵馬俑》導奏節奏動機

譜例2幻想曲《秦·兵馬俑》導奏音型動機

　　整個導奏（第1-20小節）在演奏上可注意的有幾個方法問題，一是中阮、大阮為求節奏型態乾淨又微弱的聲響，右手撥片與琴弦接觸的演奏位置可靠近縛弦（覆手）處，此觸弦點較能減低琴絃震動的幅度不會產生過多的殘響，也很容易弱奏，小堂鼓的演奏位置亦可靠近鼓面的邊緣處求得相同效果，此外，低鑼的節奏動機樂譜並未標示演奏法，彭先生親自指揮的中廣錄音（福茂唱片，1993年出版）是用鑼槌的正擊敲出放音，音響效果較似遠處的軍隊行走隱約揚起的塵土，後人演出的版本則對此聲響演奏法有不同的詮釋，將此音效解釋為士兵的鎧甲碰撞隱隱作響，使用棒槌的把手末端碰

撞低鑼演奏，亦有使用細鐵棒或銅板在鑼面上刮奏的演奏法，音響似士兵們手持兵器摩擦的效果。

導奏音型動機的部分，低音管共演奏了四次，後面兩次翻高完全五度音程，伴隨著中音笙的呼應句型。樂譜的力度標示為極弱奏帶有漸強漸弱，但在漸強的幅度上並無明確的目標力度，因此可選擇保持四次相同的力度，僅帶有些微的漸強漸弱，想像成行軍部隊木訥呆滯的表情，並為即將在第21小節出現的A主題做出裝飾的作用，但此處亦可想像為士兵們內心情緒掙扎起伏的表達，四次的演奏做出不同的力度層次處理。

指揮棒的用法在導奏開始的四小節以敲擊運動來穩定樂隊的速度，待樂隊確立了速度之後就不見得需要持續做敲擊運動，第5小節起可因應導奏音型動機的圓滑線條做出弧線的運棒路徑，若是有層次分明的對比，在劃拍區域的上下變化上可給出明確的表示，盡量不要靠加長運棒路徑來做出層次的變化，以免影響了整體音響的弱奏氛圍。

第21小節由中阮、大阮聲部奏出第一段A主題前句的第一次呈示，F羽調式，氣氛蕭穆，演奏法與句法都需仔細思考，按照記譜，此段除了第26小節第4拍後半拍為彈奏之外，其餘音符皆為輪奏，此外也有將此七個小節只要遇8分音符就彈奏不輪的處理方法，另外一種演奏法是除了所有8分音符彈奏之外，第25、26小節第2拍重音之前的4分音符改為彈奏，以強調重音的效果，此三種演奏法請參考譜例3a, b, c。

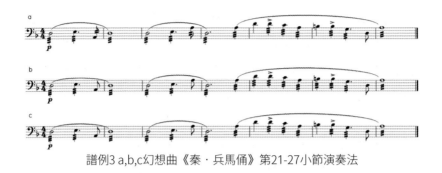

譜例3 a,b,c幻想曲《秦‧兵馬俑》第21-27小節演奏法

　　第28小節帶起拍起爲過門至A主題完整呈示（第39-57小節）的橋段，此處的節奏動機亦是第一大段其它連接部分的發展素材，音樂藉由配器法與力度的層次堆積出壯大的軍隊逐漸靠近眼前的畫面，第35-36小節的突弱奏漸強連接第37小節的極強奏及第38小節突弱奏再漸強的力度迅速變化使其到達樂曲的第一個高潮；此段在演奏上常會出現速度不穩的狀況，尤其是第37-38小節的速度是否穩定影響著形容軍隊如閱兵一般步伐整齊劃一的音樂氛圍，此外除了主線條之外，也要特別注意笙組對應的節奏型態，作曲家特別在第34小節將笙組的音量標示爲強奏，應是指揮在該處特別注意的地方。

　　就棒法的技術來說，相較於第21-27小節長線條的A主題，第28小節帶起拍由揚琴、柳琴、琵琶奏出的主旋律則是斷奏爲主體，爲了明確的給予對比的線條及cue點，第21-27小節以小拍型的弧線運動作爲運棒基礎，至第27小節第3拍時，棒子進點不再反彈以造成動作短暫的停滯，將注意力放在即將進入的柳琴、琵琶聲部，於第4拍去除點前運動，直接於拍點時間向上做「瞬間運動」即能有效地給出這段落分野的cue點。第28小節第1拍若要在棒中能注

意到笙組的切分長音，此拍用「反作用力敲擊停止」可強調笙組的
節奏型態，第2、3拍則用運棒距離較短的的瞬間運動可有效的穩定
速度，第4拍則將瞬間運動的運棒距離加長再次給出明確的主旋律
cue點，此法可持續沿用至第33小節。第34小節的漸強應是由 *mf*
至*f*的力度而後瞬間突弱至第35小節的*mp*力度，但棒法可將注意力
放在笙組獨有的強奏，在第34小節第1、3拍的點後運動路徑加長來
預示第2、4拍的重音，並將第4拍的點後運動路徑縮至最短，以此
方法可有效地表明即將到來的突弱奏且避免不必要的多餘動作，以
上說明請參見譜例4。

譜例4幻想曲《秦‧兵馬俑》28-38小節

第39小節進入軍隊行進主題（A主題）的完整呈示，前樂句共奏兩次，共14個小節（第39-52小節），後樂句共5個小節（第53-57小節），此處主題旋律呈寬廣之勢，可以考慮每小節打兩拍的合拍，但仍有導奏擷取出的行軍節奏型態與之相呼應，因此打合拍與原拍的方式可視音樂的進行重點交替加以運用，此節奏型態此處由二胡、中胡以斷奏語法演奏，為了得到第1、3拍的節奏重音，此兩拍的正拍處應用拉弓為宜，因此第2、4拍的兩個八分音符需連續推弓以求得合適的弓法，但要非常注意從演奏技術面控制速度的穩定，連續的推弓容易有趕拍子的現象。每小節打兩拍的合拍除了運棒路徑為兩拍的拍型之外，它仍能打出每小節四拍的內容，由於打原拍手感較為忙碌，合拍又怕顧及不到節奏型態的需求，因此將合拍的兩拍型點後運動的棒尖第二落點微微的表示出來即可得到適中的劃拍法。以第39-45小節為例，第39、41小節可打帶有第二落點的合拍，第40、42小節打原拍，第43-45小節由於有高胡的長線條新織體出現，此處可選擇打沒有第二落點的合拍弧線運動。

譜例5幻想曲《秦‧兵馬俑》39-45小節

　　第46-57小節完整的呈示了A主題的前後句，音域的翻高與敲擊樂器的加入將此軍隊行進主題再往上提高了一個層次，此處注意敲擊樂器的記譜音量為*mf*，與樂隊其他聲部的總奏音量要來得低一些，聲響的平衡是需要控制得宜的，另外需注意高胡、二胡、中胡在第50-51小節改為連奏的織體，音量先減弱至*mf*而後漸強至*f*，需有突破其他聲部的音量竄出來的效果；由於此句比起第39-45小節音樂氛圍來的更廣闊，原本第39-45小節描述的指揮技巧在此就不顯得合適了，以打每小節兩拍的合拍為基礎，不再帶有第二落點，運棒區域可略微提高來得到與前句層次的區別性，不需加長運棒路徑而作出過大的動作，而是指揮者本身的氣場、姿勢要能表達出壯盛威武的氣質，抬頭挺胸即能獲得很好的結果；後句的部分第53小節可強調第3拍後半拍的句型，在棒法上使用「上撥」給出*marcato*（強調地）的演奏法，此時若將整個指揮的注意力放在主題上，第55小節全音符在打合拍的第二拍時可僅將運棒路徑平順的折返，不劃出清楚的拍點以不至於影響全音符的長音延續性，第55-56小節為A主題的句尾，相較於前方的演奏法，此處可處理的圓滑奏一些，伴隨著漸弱記號，劃拍路徑隨之縮短，劃拍區域也可逐漸降低，為第58小節低音鑼的出現預作準備。

第58-66小節是第一大段A主題部分與B主題部分的連接段落，此處的音型與節奏型態發展自第28小節處的橋段，一開始的低音大鑼聲響是重要的，棒子亦或是左手可給出一個較爲延續音長的手勢，因此第2拍不劃拍，第3拍起打每小節四拍的原拍，亦是以瞬間運動爲劃拍基礎，直至第62小節樂譜標明圓滑奏時再改以弧線運動爲劃拍法伴隨著漸強漸弱及音區的高低做出劃拍路徑及劃拍區域的變化，並在第64小節3、4拍爲B主題長線條的旋律做出轉換打合拍的準備。

B主題部分共分爲兩個樂段，第一樂段分爲兩句，第一樂句爲第67-74小節，第二樂句爲第75-82小節；第二樂段亦分兩句，第一樂句爲第83-90小節，第二樂句爲第91-98小節，兩個樂段都是工整的8+8小節，F羽調式，此主題是一段描述士兵們在行軍中思鄉心切而內心略帶愁苦的情緒，旋律抑鬱悠長，棒法以每小節打兩拍的合拍弧線運動爲基礎。

B主題第一樂段在演奏上要特別注意主線條與細碎的16分音符之間的速度穩定關係，提醒主線條演奏聲部在發揮情感之餘，耳朵仍能緊貼揚琴所敲奏的持續16分音符以保持良好的協調感，兩個樂句在力度與音高上是有層次區別的，因此弓弦樂演奏的主題旋律在弓法上的設計需多加思考，如何演奏出第一樂句較爲起伏的悲涼情感，如何在第二樂句加重語氣，而後在第二樂段情緒由低走往高處較爲堅定的氛圍，接著再以落寞的情感結束第二樂段，原則上，需細膩發音處以推弓起始，遇重音以拉弓爲原則，漸弱的收音處亦以拉弓收尾來求得較高的發音品質，建議的弓法請參閱譜例6。

在棒法的細節上，第76、78小節最好能給出笛聲部回應性的線條，在打兩大拍合拍的基礎上，於記譜第2拍的正拍處劃出一個「先入法」的技巧，第83小節起始的第二樂段主題音區較低，可將劃拍區域降低並將棒尖微微向下，此主題的力度在強奏且有一定的黏稠度，運棒的過程要能使棒身有一定的緊張度，不做極端的加速減速運動，第87小節的強奏加上加重音以V字兩拍型的「敲擊運動」運棒最爲合適，第88小節在打合拍的基礎下，第1、2、4拍表示重音的打拍法爲第1拍做「敲擊運動」，第2拍做「先入法」，第3拍做「上撥」可明確表達此小節的節奏特性，第89小節則是要強調切分拍，第1大拍做「反作用力敲擊停止」，第2大拍則在棒子前方停止的高度直接在發音的時間從拍點向左方以「弧線運動」離點給予接下來圓滑奏的預示。

<div align="center">譜例6幻想曲《秦‧兵馬俑》67-98小節</div>

　　第99-123小節為第一大段B主題與C主題中間的連接部分，首先由小堂鼓帶著漸快與漸強敲出一段鑼鼓點（第98小節第3拍至104小節），將第一段的速度往上提高了一個層次，至第104小節樂譜速度標明「小快板‧緊張地」，速度的區間可在每4分音符等於每分鐘132-138拍左右，每小節打四拍的原拍，此處要注意小堂鼓漸快的時機與速度，總譜的標明是在第100小節第3拍處標明漸快兼漸強，距離目標的小快板共有14拍的時長，若是在術語標示的起始點即開始漸快則需非常小心每小節間的速度差距僅能提速每分鐘6拍左右，這是頗難控制的速度差距，但聽起來較順暢，然而若是將此轉折處處理的戲劇化一些，從漸快起始處算起六拍的時間先按兵不動，至第102-103小節處再以較大的幅度將速度與力度推進，也是常見的詮釋方法，此處雖是小堂鼓一件樂器獨奏，但若放任演奏者自行加速其實有著不小的速度控制風險，指揮者如能主動控制速度漸快的幅度對層次的鋪陳佈局較為有利，控制漸快的指揮棒技巧是以上抽的「彈上」運動為宜，它能去除點前的加速運動而更能看清楚拍點位置來驅動欲加快的速度。

第105-117小節先由中音嗩吶吹出一句軍號般的旋律，接著由高音嗩吶吹出A主題的變奏，兩個旋律皆由笛聲部做出呼應，此處要能多注意弦樂及彈撥樂聲部的和弦共鳴，並在換和弦的時間能準確整齊的演奏在拍點上，像這樣的顫弓與輪奏演奏和弦的方式在許多樂曲常見，但其演奏的聲響品質細節常被忽略，尤其弦樂需向彈撥樂音律靠齊的觀念相當重要，否則聲響會顯得平扁與雜亂。

第116小節樂譜標明「雄壯威武地」，預告著皇帝的儀仗即將靠近，為一段絢麗的吹打樂揭開序幕，打擊樂器的進入是與前樂句以「疊句」的手法寫作，此處可視為C主題的引奏，首先要注意的是前方樂句的結束音長度要能演奏滿足的時值，於第118小節第1拍的正拍拍點位置收音，此外敲擊樂器的演奏要能明顯地表示出節奏特性的重音，除了該有的四拍子與切分音之重音外，第118、122兩個小節的第2拍亦是重點音，這個節奏動機在第一大段的結尾部分佔有重要角色；此敲擊樂段的打拍法，為強調即將到來之C主題吹打旋律的堂皇氣派，不宜直接劃每小節兩拍的合拍法，在指揮棒法的語調上失去層次感，因此建議打每小節四拍的原拍或者並用帶有第二落點的合拍。

第124小節進入如傳統吹打樂一般的第一大段C主題，D宮調式，分為兩小段，第一小段是粗吹鑼鼓的風格（第124-137小節）象徵皇帝浩大軍容整齊的儀仗，第二小段則為細吹鑼鼓風格（第138-149小節）象徵宮女們環伺始皇帝輕柔撫媚的形象。

第一小段聲勢是宏大的，不過仔細看總譜上的力度標記，樂隊

整體是強奏，唯獨打擊樂器聲部標示著中強奏，這是提醒著打擊樂莫延續第116小節標示的極強奏演奏音量而蓋過了樂隊其它聲部的織體，此處聽的是聲響的平衡，是樂隊總體音量與打擊樂器之間的關係，而非僅是考慮打擊樂聲部本身是否音量降下兩級的關係，這視樂隊其它聲部人數的多寡及整體演奏能力水準而能做出彈性的調整，整體來說，打擊樂聲部在此僅需打出一定的音色緊張度，以樂隊其它聲部能被輕鬆聽見即可；吹打的主題由笙及嗩吶兩個聲部奏出，以八度音程平行齊奏，演奏風格粗獷，記譜雖清楚明瞭，但在實際演奏上若能按照吹打樂的語法在嗩吶聲部略為「加花」，更能豐富此樂段的傳統精神，彭先生所指揮的中廣錄音即是如此演奏的，總譜記譜上與實際演奏出傳統吹打語彙的差異詳見譜例7。

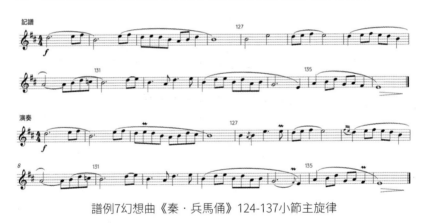

譜例7幻想曲《秦・兵馬俑》124-137小節主旋律

第138小節進入C主題的第二小段（參見譜例8），這是細吹細打的風格，以「支聲複調」的音樂織體寫作，共有三個主旋律線條，其中二胡、中胡、柳琴琵琶、三弦聲部按照記譜演奏即有相較於笛、笙聲部的加花效果，好似江南絲竹一般的風韻，就笛聲部來說，亦可再加上一些傳統演奏技巧再添幾分裝飾，如「波音」、

「疊音」、「贈音」等等來豐富此段的細膩風格，另要注意打擊樂器的音色，大鈸聲部標註「柔奏」，似前方粗吹的音樂逐漸遠去的效果，小湯鑼用的是直徑約11公分左右的小銅鑼，亦可使用「叫鑼」來突顯上揚的音色使得聲響更活潑生動一些。此段在指揮技法上可在前第一小段每小節打兩拍的合拍基礎上，在需要的小節打出兩大拍型的分拍，如第139、141、145、147、149小節彈撥樂顆粒型的加花變奏與管樂、弦樂的圓滑線條互相呼應對比卽相當適合打無反彈的兩大拍型分拍；此外在力度的詮釋上，樂譜除第138小節的*mf*力度外雖未標示任何其它的表情記號，但音樂仍須按照句型及音高的走向稍作起伏，這其中第142-143的小句不似其他樂句的音階式下行走向而獨立出來可做特別的音量處理，將此兩小節稍微弱奏一些，可豐富樂句間的對比效果。

譜例8幻想曲《秦‧兵馬俑》138-149小節

第150-157小節可被視為C主題段落的補充句,確立了整個C主題部分為D宮調式,也給此段落一個結束感。此間有個速度變化的標記是第156-157小節的漸慢,按照彭先生指揮中廣的錄音聽來,第157小節的的漸慢速度由原本的4分音符等於每分鐘132拍慢至每分鐘72拍左右,而第158-173小節為連接第一大段C主題至結尾部分之間的過門,第158小節起的慢起漸快速度約從4分音符等於每分鐘126拍左右開始,至第165小節前漸快的感受並不明顯,至第166小節感覺略為提速一些,保持約四個小節的穩定速度,第170小節再把速度提高一個層次,第172-173小節則是明顯的漸快至速度每4分音符等於每分鐘160拍左右,這是彭先生的處理方法,也遂成一種演奏傳統,但第158小節的「慢起漸快」標記在詮釋上的處理由於長達16個小節,亦未標誌起始速度與目標速度,甚至也沒有標示目標位置,還是可見仁見智,各自發揮的。

此補充句與過門的棒法以打每小節四拍的原拍為原則,第156-157小節的漸慢逐漸增加運棒距離來控制漸慢的速度,第157接158小節之間的重新起速原則上有兩種技巧方法可選擇,一是第157小節第4拍進拍點後,棒子不向上反彈而是微微向前延伸表示音符的展延性,接著打出兩個動作(一拍)的預備拍為第158小節起速,另一個方法是第157小節第4拍進拍點後向上慢速反彈,亦是展示音符的延展性,但由於棒子已經在點的相對高處,第158小節的預備拍則以一個動作的向下落拍加速運動即可完成,第158小節起的速度變化若是按照彭先生的詮釋法,第158-171小節用「瞬間運動」來穩定或提升速度的層次,第172-173小節的明顯加速可在第173小節時改用向上抽的「彈上」可明顯表示出加速的積極性。

第174-204小節為第一大段的結尾部分，此部分音樂的動機主要來自三個素材，一是導奏部分的節奏動機擷取，體現在第174-187小節整體節奏的型態，二是旋律音型來自於B主題第75-82小節的旋律變奏，體現在第174-183小節的旋律樣態（參見譜例9），三是第188-195小節低鑼與大鈸的節奏型態來自於吹打段落的引奏，可說是將整個第一大段的精華濃縮在此結尾部分讓聽者再回味一次並做出整個第一大段落的總結，調式再回到F羽調式。

　　此段由於速度相當快，四分音符約在每分鐘160拍左右，指揮棒法以能夠容許達到最高速的「瞬間運動」為基礎，第178-181小節由於主題在低音區的樂器聲部，劃拍區域要能相對其他部分相對低一些，棒尖亦可微微向下，表達出該音區及音色的穩重感。第184-187小節，嗩吶及笙聲部的長音，記譜將漸強號放在第185小節，但實際的漸強目標應是在第188小節，過早地漸強與過大的音量容易蓋過樂隊其他聲部演奏的音量，而且此長音要能做出很好的漸強輔助讓其有從樂隊中竄出來的效果，可將漸強號改放在第186-187小節，第188小節的D音（F羽）才是樂隊整體漸強的終點。

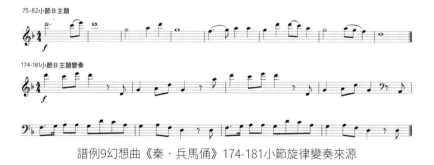

譜例9幻想曲《秦·兵馬俑》174-181小節旋律變奏來源

結尾部分在一片鳴金收兵聲中逐漸安靜下來，最後結束在C音，轉至F徵調式，整個第一大段「軍整肅，封禪遨遊幾時休」樂曲結構詳見下表：

幻想曲《秦・兵馬俑》第一段樂曲結構表

結構	段落	小節（位置）	調門／式	速度	長度（小節）
導奏	導奏節奏動機	1	F 羽	不快地進行	4
	導奏音型動機	5			16
A 主題部分	A 主題前句第一呈示	21			7
	過門	28			11
	A 主題前句第二呈示	39			7
	A 主題完整呈示	46			12
	過門	58			9
B 主題部分	B 主題第一樂段	67			16
	B 主題第二樂段	83			16
	連接段	99		漸快	5
C 主題部分		104	D 宮	小快板	20
	C 主題第一樂段	124			14
	C 主題第二樂段	138			12
	補充句	150		漸慢	8
結尾部分	連接段	158	轉調	慢起漸快	16
	結尾	174	F 羽轉 F 徵	快板轉漸慢	30

二、春閨夢，征人思婦相思苦

　　第205小節進入樂曲的第二大段，這是彭先生幻想秦代士兵長年離鄉背井，思鄉心切，卻又無奈只能遙望故里不得歸的內心情緒，整段的情節描述士兵經歷整日的行軍到駐紮地稍作停歇，入夜安眠後腦中浮現思念故鄉家人的哀歌與夢境為敘事的主體。

第205-224小節可視為第二大段的引奏，樂譜標示「緩慢‧寂靜地」，這20個小節演奏時間長達1分20秒左右，在情緒波動起伏劇烈的第一段之後，為了平緩演奏者與聽者的情緒，為接下來由壎演奏的一段思念家人的哀歌做足準備，革胡、低音革胡在樂譜上標注了加弱音器，不過就革胡聲部來說，樂譜並沒有給它們任何時間將弱音器裝上，除非第一大段的收尾與第二大段的開始中間停頓，這是指揮該考慮的一點，畢竟有裝弱音器與沒裝弱音器有著音量及音色的雙重差別，為了作曲家所欲營造的氛圍，是該考慮兩個大段落中間（第204接205小節）先收拍後稍作等待，再重新起拍給予第二大段預備拍而後開始演奏。

　　總譜敘述了彭先生欲描繪的場景，在擊樂梆子的聲部標示了「擊柝」二字，「柝」即是木梆子，「擊柝」為打更之意，音樂氛圍意指巡夜報更，除打更人的樂器及腳步聲外，四周一片寂靜，樂隊低音區聲部所演奏的節奏型態亦是擊柝之聲，此處要注意力度的標記，第205小節記載 *mp*，而第208小節則是 *p*，有打更人漸行漸遠之意境。此引奏中間有一段為革胡及低音革胡撥奏的片段，這在緩慢速度中要撥奏整齊並非易事，指揮與演奏者都須在心中算小拍子，棒法以去除點前加速的「彈上」為基礎較能給出清楚的拍點。

　　第225小節進入D主題（參見譜例10），樂譜標明「嗚咽地」，第一次呈示由壎奏出，長度共12小節，其中最後一小節與過門疊奏，相伴的樂器有大阮及革胡的撥奏以及二胡與中胡所帶弱音器演奏的16分音符，彭先生的中廣錄音的確使用了弱音器，音色氣若游絲，營造了極寂靜的氛圍，不過在後來的各樂團的演奏版本

中，這弱音器常是沒有加上去的，有許多演奏者認爲加弱音器讓樂器音色不佳，不過若能多嘗試幾次或許就能讓耳朵習慣，也比較符合作曲家的本意，亦能讓塤獨奏更容易被輕鬆地聽見。第225-228小節爲5/4拍記譜，拍型應是打2+3亦若是3+2的五拍拍型是可以被討論的，按照主題旋律的句型，第225-227小節適合打3+2的拍型，第228小節則是適合打2+3的拍型，但或許顧及二胡及中胡的16分音符都是由第3拍演奏至第5拍，也爲了避免在此四小節中混合使用了兩種五拍的拍型而造成混淆，這四個小節全是使用2+3的五拍拍型亦無不可，此處棒法以圓滑的「弧線運動」作爲基礎，而大阮、革胡的撥奏是與主題相呼應的線條，棒子將一定注意力放在這兩個聲部上亦是必須的，在他們出現的拍子上應用「彈上」的棒法以產生清楚的拍點。

譜例10幻想曲《秦‧兵馬俑》225-236小節D主題

第236-239小節是D主題第一呈示與第二呈示之間的過門，以「疊入」的方式進入，此處柳琴奏出了第一大段導奏的音型動機，這音型動機由一個完全五度加上兩個下行半音的線條情感是掙扎的，似乎道出士兵們內心的淒涼，觸動了他們的心弦，內心的糾纏與迷惘，此時擊柝聲再響起，他們還未沉睡，接著應和了方才由壎所演奏的哀歌，眾人一起低吟了起來，開始了第240-251小節D主題的第二呈示，旋律略有變奏。此主題的第二呈示由中阮、大阮先奏出，第244小節再加入琵琶聲部以搖指演奏，這樣的組合讓彈撥樂器在低音區的長線條輪奏表現得既有特色且有很好的共鳴，相較於第一呈示壎單奏的孤獨，這裡的悲鳴顯的更濃郁一些，指揮要注意總譜上細緻且豐富的表情記號（參見譜例11），它們牽動著此遍哀歌沉痛且略顯激昂的情緒，在棒法上用和緩的弧線運動作為基礎，並讓棒身在音樂的鬆緊之間帶有一定的重量感，且心中一起吟唱主題帶領樂隊進入這哀戚且富藝術感染力的氛圍中。

譜例11幻想曲《秦・兵馬俑》240-251小節D主題第二呈示

　　第251-254小節又是同第236-239小節一樣的過門，但整體情緒略高昂一些，第254接255小節的小節線上記著一個延長記號，這個延長號代表著兩個小段落的分野，在曲意情境上，第254小節的低音梆子仍是「擊柝」的部分，而第255小節高音低音梆子同奏則是「擣衣」的模擬聲響，因此這個小節線上的延長號是必須要保留

一定時間的，原始手稿總譜上的確有標註「擣衣」二字，但在後人重做的電腦打譜中有版本疏漏了這兩字，以至於兩個段落的分野不夠明確，指揮在讀譜時需多揣摩此延長記號的長度，將兩個情境分開思考爲宜，棒法上切記第254小節低音梆子敲完最後一音後需爲仍在演奏長音的樂器作收拍的動作，稍作片刻等待凝滯的小節線延長片刻，再重新爲高、低音梆子的演奏劃出預備拍。在故事的想像上，「擊柝」的聲響在逐漸近入夢鄉的士兵們轉換爲在家鄉的妻子於溪邊「擣衣」的畫面是很順理成章的，低音梆子的音色似木棍打在濕厚的衣物上的聲響，而高音梆子則像是模擬木棍的一小部分敲擊到石頭堅硬表面而發出的聲音，相當引人入勝。

　　第257小節由古箏獨奏奏出E主題（參見譜例12），D宮調式，這是描寫士兵們的妻子在家鄉深夜於河邊擣衣的畫面，古箏的旋律悠遠含蓄，樂譜標明「較自由的，悽苦，思念」，這裡不鼓勵指揮控制速度，可給獨奏家較大的音樂情感發揮空間，由高低音梆子所伴隨演奏的擣衣聲亦是由一人演奏即可，古箏的速度在第258小節第1拍應可被確立穩定下來，指揮跟隨著此被確立的速度給予高低音梆子進入的提示，接著古箏的下一個自由速度是在第263小節的漸慢，而後指揮必須在第264小節掌握速度，此處速度的控制可有兩種選擇，若是古箏漸慢的不多，第264小節可順著古箏漸慢後的速度穩定進行，若是古箏漸慢許多，照其漸慢後的速度給拍會顯得太過冗長與鬆散時，第264小節就需重啟一個速度，它可以是第263小節漸慢前的速度，也可依此速度稍稍放慢一些，配合著音樂劇情訴說疲倦體力不支的婦人，邊擣衣邊慢慢進入夢鄉的場景。

譜例12幻想曲《秦・兵馬俑》257-266小節E主題

　　第267小節進入F主題部分，G宮調式，樂譜標明「稍慢，清空的，恫憶的」，共呈示兩次，第一次為第267-275小節（參見譜例13），共分兩句，每句主旋律搭配一點一線的兩件獨奏樂器，第一句為蕭與琵琶的搭配，第二句為二胡與古箏的搭配，由於皆是獨奏，除了記譜上原有的滑音與裝飾音外，這四樣各具特色的傳統樂器可多發揮該樂器特有的演奏語法，讓演奏家自行行韻加花處裡；總譜上兩次的呈示中間是沒有速度變化的，但在許多版本的詮釋中，第274小節二胡與古箏獨奏的句尾是帶有漸慢的，這造成第275小節第3拍兩台揚琴進入的速度穩定性有一定的難度，因為前方既然帶有漸慢，揚琴重啟的速度是為了帶進F主題的第二次呈示，也就是回到漸慢前的速度或者將第二呈示略微提速，這端看指揮的詮釋選擇；就棒法上來說，無論第274小節有沒有漸慢，第275小節第二拍都需給出一個清楚的預備拍動作讓第3拍揚琴帶有重音的32分音符能有穩定的依靠，不漸慢維持原速打「彈上」的一拍預備

拍卽可清楚給予，若是前方帶有漸慢，僅打「彈上」作爲預備拍不足以讓演奏員清楚新的速度時，將第2拍以新速度打出兩個不帶反彈的分割拍應能表達出明確的新速度。

譜例13幻想曲《秦‧兵馬俑》267-275小節F主題

　　F主題的第二次呈示（第276-284小節）不再是獨奏樂器的清麗感受，而是傾刻間一股濃烈的思念情感湧上心頭，擣衣的婦人在夢中遙想離鄉從軍的丈夫，而猛然間看見丈夫就在眼前，一時千言萬語傾吐而出，實爲本曲最動人之處。此片段棒法以流暢的弧線運動爲基礎，切莫有尖銳的敲擊打法出現而壞了圓滑的音樂線條，指揮該注意第276小節的漸強號，可同時增長劃拍距離與提高劃拍區

域來帶領，第279小節第1拍的「聲斷氣不斷」傳統音樂語法，棒子在第1拍的點後運動反彈後停止，接著不做第2拍的點前運動，而是在第2拍時間到時離點，向左下方畫出弧線的點後運動，即能充分表示此種語法的特質，第283小節第3拍亦是用同樣的概念劃拍，僅是方向上的不同而已。

　　第285-295小節爲G主題（參見譜例14），亦是作爲第二大段結尾處再回到D主題變奏的一個橋樑，調式從C徵燕樂音階開始轉換至C羽而後轉回G宮做爲結尾，其中第289小節在彭先生指揮的中廣錄音中就是刪去的，小節數仍保留，總譜亦未註明要求刪除，第288及289兩小節的音符在二胡、中胡處並不相同，至於到底演不演奏第289小節這個問題就看指揮怎麼理解了，聽習慣彭先生指揮錄音版本的樂迷們或許覺得演奏此小節覺得多餘與累贅，因爲此主題包含兩個樂句及一個補充句，結構爲5+4+2小節，若將兩個樂句改爲4+4小節似乎感覺較爲對稱，但仔細唱5+4小節的結構，卻又有一種更情意纏綿，娓娓道來的感受，且第289小節的漸弱號對於銜接管子主奏的第二樂句是重要的，我個人認爲兩者都有其好處，皆可嘗試看看怎麼做，只要心裡舒暢，銜接處理得宜都好，此外在第294-295小節進入的琵琶聲部，彭先生的錄音版本爲一隻琵琶獨奏，但總譜上並未標示，此處建議也是一隻琵琶獨奏爲佳，因爲較能聽見該樂器特有的行韻之聲，配器上也完全能容許這麼做，僅有揚琴與中、大阮聲部相伴。在音樂詮釋的部分，首先是二胡與中胡演奏的16分音符皆應處理爲斷奏，讓它們演奏出如彈撥樂一般的音響以符合其所呈示的節奏感受，此外，第287小節第1、2拍在短笛（梆笛）與中音笙聲部記有保持音（tenuto）記號，此保持音

除了演奏時值必須是滿的以外，它還有加重演奏力度的含義，如遲到重音一般的「鼓起」，音符的開頭與結束部分皆較弱奏一些，此小節的弦樂4分音符亦可將力度提高一些，配合管樂聲部所演奏的保持音，此小節有明顯的漏記臨時升降音，揚琴及中胡聲部的升F音在此小節皆該還原，指揮在讀譜及排練時需特別注意。棒法上，以和緩的弧線運動為基礎，第285-286、288-289小節為表現弦樂器的節奏型態，可在第1、3拍的拍點上略帶有手腕的敲擊，第287小節第1、2拍的*tenuto*則讓棒身與手臂保持水平，以較緊張的握棒力度讓棒子的加速過程產生如在水中揮棒的阻力感來表示加重的保持音，第295小節的漸慢則逐漸加長揮拍距離並逐漸讓棒子鬆弛下來，一方面能有效的控制漸慢速度，一方便棒子的鬆弛感可讓逐漸加長的揮拍距離不會帶有漸強的感受。

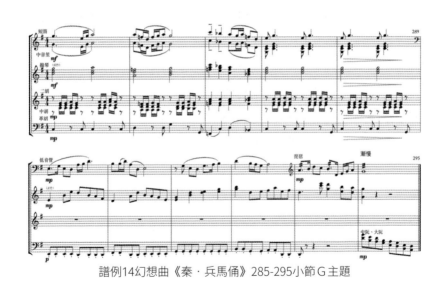

譜例14幻想曲《秦・兵馬俑》285-295小節G主題

第286-304小節音樂回到D主題，G徵調式，由中胡與柳琴雙

獨奏帶有變化的二重奏呈現，這是鮮少出現的重奏配器，中胡略帶沙啞的聲音伴隨柳琴細緻的輪奏表達出了在朦朧夢中夫妻互相傾訴其思念之苦的情懷，淒美中略帶感傷，實在動人心弦。此處可考慮不劃拍，由二重奏練出良好的演奏默契，也讓觀眾能專注聆聽在演奏的兩人，創造幽靜的音樂氛圍。

　　第305-327小節是第二大段與第三大段的連接部分，樂譜標明「驚夢」二字，由一聲鑼響開始，代表著好夢驚醒，新的一天來到，軍營中又是一片緊張忙亂的景象。總譜手稿並未標明此連接段的速度，僅在第315小節註明「稍快」，因此從第305-314小節的模進音型在速度上是有詮釋的空間的。首先要考慮的是第305小節的時長，該小節是否仍為慢速，該等待多久都是見仁見智的問題，根據彭先生指揮的中廣錄音，該小節全音符的時長約就是第306小節速度的時長，而彭先生詮釋的第306小節速度為4分音符等於每分鐘124拍左右，而後逐漸加速，至第315小節速度約達4分音符等於每分鐘144拍左右，而也有演奏版本大相徑庭的詮釋，在第306小節的起速為慢起漸快，起速約為每分鐘68拍左右，但此舉對每拍的三連音與8分音符的對齊有一定的難度，此外也有直接進速度每分鐘144拍者，與第315小節所記的「稍快」同速等不勝枚舉，不過既然樂譜有速度記號的表示，這連接段應至少有兩個速度層次的分野為宜。整個第二段樂曲結構如下表：

幻想曲《秦・兵馬俑》第二段樂曲結構表

結構	段落	小節（位置）	調門／式	速度	長度（小節）
引奏	引奏	205			20
D 主題部分	D 主題第一呈示	225	F 徵	緩慢、寂靜地	11
	過門	236			4
	D 主題第二呈示	240			11
	過門	251			4
E 主題部分		255	D 宮	較自由地，悽苦，思念	2
	E 主題	257			8
	過門	265			2
F 主題部分	F 主題第一呈示	267	G 宮	稍慢，清空地，回憶地	9
	F 主題第二呈示	276			9
G 主題部分	G 主題	285	C 徵轉 C 羽		9
	補充句	294	G 宮	漸慢	2
結尾部分	D 主題再現	296	G 徵	慢速	9
	連接段	305	轉調	轉稍快	23

三、大纛懸，關山萬里共雪寒

　　第三大段基本上是第一大段的再現部，但作曲家在主題出現的順序上做出了調整以迎合其想像的故事背景，首先是出現了A主題的前句，接著跳過B主題先出現C主題，將象徵行軍與皇帝的儀仗段落連在一起，而後將B主題士兵思鄉的段落做出了較大的速度變化，顯得更悲壯蒼涼，最後結尾部分擷取A主題以及導奏的音型動機為主體，在強烈的吶喊與掙扎的音樂氛圍中結束全曲。

　　段落於第328小節開始，首先由彈撥及胡琴聲部奏出了擷取自樂曲一開頭的第3-4小節的導奏節奏動機，此處由於速度較第一大

段來得快上許多，約在4分音符等每分鐘144拍左右，要特別注意速度的穩定與音響是否有乾淨的顆粒性，第329小節第3拍的正拍上有個重音記號要能夠被強調出來，而胡琴的弓法要能設計的合理不拐手且能奏出乾淨的顆粒，建議的弓法請參見譜例15。

<div align="center">譜例15幻想曲《秦‧兵馬俑》328-329小節胡琴聲部弓法</div>

　　第330-336小節再現了A主題的前句，此處與第一大段第39-45小節幾乎是相同的，但配器上多了彈撥樂聲部與弦樂的織體重疊，此外手稿總譜上力度記號的細節與第一大段略有出入，節奏型態的聲部除了第331、333小節的小堂鼓標記*mf*之外，其餘都未再有標記而保持在*mp*的音量，此處從小堂鼓的音量標記來看，揚琴、二胡聲部在第331、333小節應如同第一大段第40、42小節處標記為*mf*，判斷很可能是作曲家漏記，給讀譜的指揮們參考。第三段的A主題是沒有完整再現的，而是演奏了一次前句之後旋即進入過門（第337小節帶起拍至第343小節），相較於第一大段顯得緊湊許多，而此處過門亦與第一大段的功能不完全相同，第一大段是銜接皆為F羽調式的A主題與B主題，而此處則是跳過B主題直接銜接D宮調式的C主題，賦有轉調的任務。過門中在二胡聲部第338小節第二拍的A音有演奏音準的困難度，這主要是指法上的問題，若是該小節帶起拍至第3拍都在外弦演奏，除了需要更換把位還需為一個完全五度音程延伸指距，音準不容易穩定，若是能改動指法，於開始的A音用一指演奏內弦，此句可在一個把位完成，也較容易控制音準，排練時若遇此問題，此方法給各位指揮參考建議演奏員試

試用這個指法來解決。

　　第344-357小節再現了C主題第一樂段，主題旋律與配器都與第一大段第124-137小節相同。第358-365小節，C主題的第二樂段已不再像是第一大段支聲複調細吹細打的風格，而僅有一個主線條，結構由原本的12個小節縮短為8小節，音高與音型亦略有變化，主要功能是將C主題再現段落轉至羽調式為曲終的調式音樂色彩做鋪陳以及引導至樂段的結尾，此處在詮釋上為強調第365小節的終止感，可按照音型的走向於第362小節將力度處理得較弱一些，第363小節將力度提高一個層次，第364小節做漸強至第365小節達到強奏的程度，句尾再稍作漸弱以連結第366小節稀減的配器與音量。棒法以每小節打兩拍的合拍弧線運動為基礎，亦要能注意到與主題相呼應的副線條，在力度的變化部分，弱奏時縮短劃拍距離，劃拍區域配合音區的高低為原則。

　　第366-380小節是連接C主題再現至B主題再現的過門（參見譜例16），調門從D羽轉F羽，運用了導奏的音型動機此起彼落的連接方式描繪出了陰雲四合，寒風呼嘯，士兵們的靈魂內心掙扎吶喊的場景。此處的配器由於是樂隊中的定律樂器（包含可變式定律樂器，如有品的彈撥樂器）與非定律樂器（此處為弓弦樂）同音高演奏，此過門中又不斷出現半音階的進行，因此要特別注意律制的統一，弓弦樂要能向定律樂器的音準靠攏演奏十二平均律，而非將傾向音靠近目標的音高，造成音準打架的結果。棒法以弧線運動為基礎，並要能注意到第366-371小節每小節皆有的強弱記號，在劃拍上若劃每小節四拍的原拍可能稍顯急促，但就音樂氛圍上並無不

可，也可選擇每小節打兩拍的合拍，在第一拍的點後運動加長劃拍距離、第二拍的點後運動縮短劃拍距離來表示強弱的起伏感，此外亦可選擇每小節劃一拍，棒子高度的升降即可表現出漸強漸弱，再配合音區逐漸往低處走的傾向做出劃拍區域的變化，另在第378-380小節每個音符皆有重音，每個音的點後運動要注意反彈的距離不可過大。

譜例16幻想曲《秦・兵馬俑》366-380小節

　　總譜的手稿上，第378-380小節革胡、低音革胡聲部的記譜是拉奏長弓，但在彭先生指揮的中廣錄音中改為了顫弓，而此二聲部原在手稿總譜上第381-384小節原是休息的，但在錄音中延續了第380小節D音的顫弓將此四個小節填滿，或許是不想讓胡琴的六連音顯得單薄而為之，有些後人的電腦打譜在總譜中加入了這些錄音版本的改動，提供給各位閱讀手稿總譜時一個參考。

　　不似第一大段三個主題在連接上是緊密的，第380小節的延長

號給出了強烈的段落結束感，隨之再起的是B主題第一樂段的再現變奏，以慢速的進行呈示。B主題再現段落先由一個四小節長度（第381-384小節）的引奏開始，形容天際慢慢飄下雪花而有一股悲涼的氛圍，手稿總譜註明「慢，關廂望斷，思歸苦顏」，形容戍守士兵遠望邊城景象，思歸家鄉不禁滿面愁容。二胡與高胡相繼疊入六連音的演奏並在第384小節漸強，此處受要注意的是六連音速度的穩定，指揮要能聽見細小的拍子給出穩定指引，由於是連奏音符，棒法以弧線運動為基礎，不需打出銳角的拍點，而是以棒子弧線加速的重量感給出清楚但不尖銳的拍點，此外此處疊出的和聲音程關係亦是一個需要特別注意音準的地方，有必要的話可在排練時加長每個音符的時值以長音的方式來讓演奏人員感受音程該有的和諧關係，而後再回原速排練應該能有不錯的結果。

　　第385-398小節是B主題第一樂段的完整再現（參閱譜例17），以降B羽調式並變化音符時值的變奏方式呈示，此處需注意主題的演奏速度需與演奏六連音的聲部緊密的貼合在一起，稍有不慎即會造成分家的情況。手稿總譜上的第389小節在彭先生的中廣演奏錄音主題的音符時值是擴充一倍的，而其它聲部則將此小節反覆演奏一次，因此B主題第一樂段前句為八個小節，與第一大段呈示的結構相符合，這是後來所有演奏版本都如此修改的，若照手稿演奏主旋律線條此處會突然顯得急促與突兀，與音樂氛圍形容似沉重步伐感有所衝突，在香港中樂團的電腦打譜總譜中將此小節分為389a、389b，提供給閱讀手稿總譜的讀者們參考。

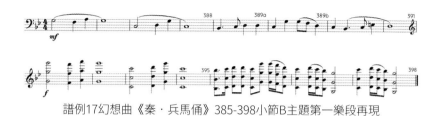

譜例17幻想曲《秦‧兵馬俑》385-398小節B主題第一樂段再現

　　第399小節進入樂曲的尾聲段落，回到樂曲開頭的F羽調式，音樂的素材來自於A主題的變奏，以及導奏掙扎吶喊音型動機的變奏，總譜的記載上速度與前方B主題第一樂段再現是相同的，但彭先生指揮的中廣錄音版本則有相當豐富的詮釋，首先是第407小節在樂段的句尾漸慢讓樂感更撐開宏大一些，接著在第408小節演奏全音符的聲部增加延長號，第409小節帶起拍稍快，旋即在第1拍處理成延長，第2拍後半拍回到帶起拍的稍快速度，接著在第410小節將第2、3拍延長，第411帶起拍至第412小節亦是相同的處理方法，後人演奏版本多按照這個輪廓處理，將音樂的表達處理更富張力，而並非如記譜的工整速度。如同樂曲解說所述，樂曲結束在強烈的吶喊聲中，因此尾聲的音樂氛圍是較為緊繃的，在握棒的力度上小臂應有一定的緊張度，此外，最後兩個小節是否每個音之間有一個氣口，抑或是倒數兩個音之間有一個氣口端看指揮的需求決定，通常最後一小節在力度上是處理成*fp crescendo*，在最後兩個音當中留住一個氣口，對結束音來說更能凝聚一股爆發的力量。

　　以上為此曲就曲意、棒法、排練技巧、段落結構鋪陳與演奏傳統的聆聽心得與各位讀者分享。第三大段的樂曲結構如下表：

幻想曲《秦·兵馬俑》第三段樂曲結構表

結構	段落	小節（位置）	調門／式	速度	長度（小節）
A 主題部分	導奏節奏動機	328	F 羽	稍快	2
	A 主題前句再現	330			7
	過門	337		轉漸慢	7
C 主題部分	C 主題第一樂段再現	344	D 宮轉 D 羽	Allargando	14
	C 主題第二樂段再現變奏	358			8
	過門	366	D 羽轉 F 羽		15
B 主題部分	引奏	381	降 B 羽	慢	4
	B 主題第一樂段再現變奏	385			14
尾聲	A 主題變奏	399	F 羽		10
	導奏音型變奏	409			8

國家圖書館出版品預行編目資料

九首民族管絃樂名曲 指揮與詮釋法實務入門導讀
／顧寶文著. --初版.--臺中市：白象文化事業有
限公司，2023.1
　　面；　公分
ISBN 978-626-7189-75-7（平裝）
1.CST：指揮 2.CST：管絃樂
911.86　　　　　　　　　　　111017501

九首民族管絃樂名曲 指揮與詮釋法實務入門導讀

作　　者　顧寶文
校　　對　顧寶文
出版贊助　顧寶鼎先生
發 行 人　張輝潭
出版發行　白象文化事業有限公司
　　　　　412台中市大里區科技路1號8樓之2（台中軟體園區）
　　　　　出版專線：（04）2496-5995　　傳眞：（04）2496-9901
　　　　　401台中市東區和平街228巷44號（經銷部）
　　　　　購書專線：（04）2220-8589　　傳眞：（04）2220-8505
專案主編　林榮威
出版編印　林榮威、陳逸儒、黃麗穎、水邊、陳婷婷、李婕
設計創意　張禮南、何佳諠
經紀企劃　張輝潭、徐錦淳、廖書湘
經銷推廣　李莉吟、莊博亞、劉育姍、林政泓
行銷宣傳　黃姿虹、沈若瑜
營運管理　林金郎、曾千熏
印　　刷　基盛印刷工場
初版一刷　2023年1月
定　　價　380元